KUNSTKAMMER

Christine Nagel, Dirk Syndram, Marius Winzeler

KUNSTKAMMER Weltsicht und Wissen um 1600

STAATLICHE
KUNSTSAMMLUNGEN
DRESDEN

Residenzschloss
Meisterwerke

Deutscher
Kunstverlag

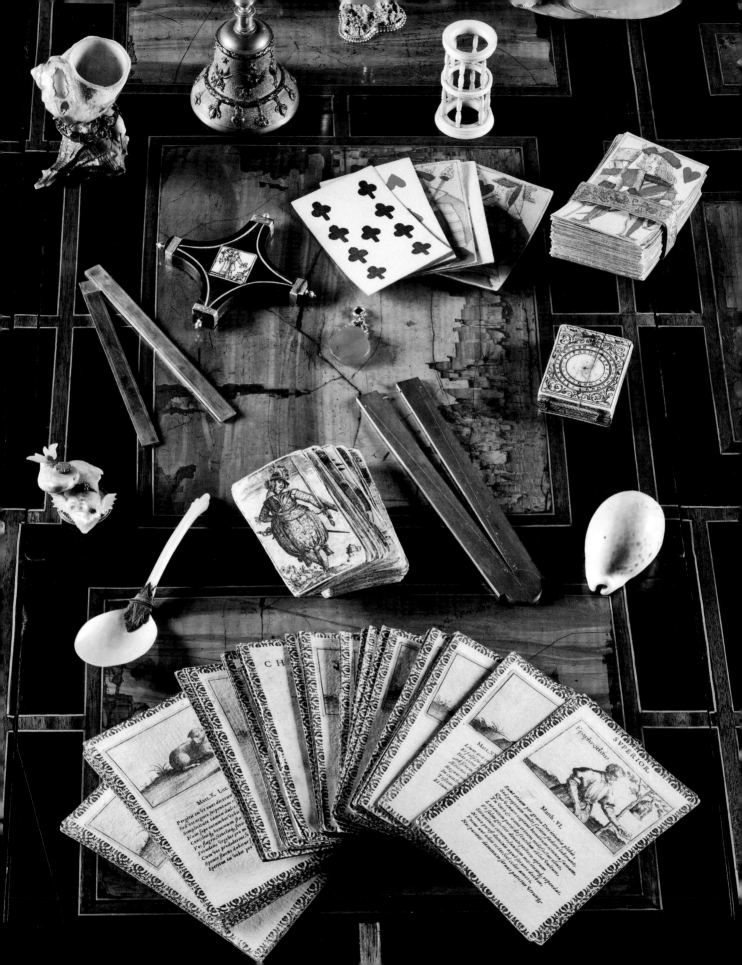

INHALT

ZUM GELEIT

Die Kunstkammer steht am Beginn der Geschichte des europäischen Konzepts eines modernen Museums. Seit dem 16. Jahrhundert wurden an ganz unterschiedlichen Orten Europas Kunstkammern angelegt, die vergleichbaren Grundideen und Vorstellungen folgten. Von Kopenhagen bis Neapel, von Lissabon bis St. Petersburg – überall richtete sich das Sammelinteresse auf Objekte, mit denen man die Welt erfassen wollte: Werke der Kunst (*artificialia*), wissenschaftliche Instrumente und Bücher (*scientifica*), seltene Hervorbringungen der Natur (*naturalia*) sowie Dinge außereuropäischer Herkunft, die im Zuge der europäischen Expansion nach Europa gelangten (*ethnografica*). Regionale, konfessionelle oder gesellschaftliche Grenzen spielten dabei kaum eine Rolle. Kunstkammern entstanden nicht nur an den Höfen der Kaiser, Kurfürsten und Herzöge, auch Adlige und Bürger legten eigene Sammlungen an. Diese dienten der Repräsentation von Herrschaft und Einfluss. Aber sie wurden auch als Orte des Studiums und der gelehrten Unterhaltung genutzt und inspirierten die europäische Kultur.

Die in den Jahren um 1560 entstandene und rasch gewachsene Dresdner Kunstkammer ist eine der ältesten Sammlungen in Europa, die der Öffentlichkeit zugänglich gemacht wurde. Zunächst diente die Kunstkammer im Dresdner Residenzschloss Kurfürst August als privates Refugium – hier verfolgte er seine naturkundlichen Interessen, zeichnete Karten von seinen Territorien und betätigte sich im Geschoss darüber sogar als Elfenbeindrechsler. Der private Charakter der Kunstkammer verlor sich jedoch zusehends, nachdem

im Frühjahr 1572 der erste Kunstkämmerer eingestellt wurde. Dieser sollte sich um die Pflege der Objekte kümmern sowie Buch über Ein- und Abgänge führen. Zudem konnte er sie allmählich dem interessierten Publikum zugänglich machen. Fortan wurde die Kunstkammer zu einem quasi öffentlichen Raum. Damit begann die Geschichte der Staatlichen Kunstsammlungen Dresden als museale Institution.

Der im Georgenbau des Residenzschlosses Dresden eingerichtete Ausstellungsbereich der Rüstkammer erinnert unter dem Namen „Kunstkammer – Weltsicht und Wissen um 1600" an diese Tradition und vereint einige der interessantesten und schönsten Sammlungsobjekte aus den ersten Jahrzehnten der Kunstkammer. Ihre Vielfalt lädt zu überraschenden Entdeckungen ein, bedarf in der Gegenwart aber auch kritischer Hinterfragungen ihrer Herkunft und des Dialogs. Ebenso erfordern die Kunstkammerobjekte spannungsvolle wie herausfordernde Gegenüberstellungen mit zeitgenössischen Positionen in Kunst und Wissenschaft.

Die vorliegende Publikation erschließt eine Auswahl der bedeutendsten Dresdner Kunstkammerobjekte – nicht wenige werden hier zum ersten Mal vorgestellt – und liefert damit einen wichtigen Beitrag zu ihrem Verständnis und zur weiterführenden Auseinandersetzung. Ich danke allen Beteiligten – namentlich Dirk Syndram, Christine Nagel und Marius Winzeler sowie dem Deutschen Kunstverlag –, dass sie es uns ermöglichen, einen vertieften Zugang zu den einzelnen in der 500jährigen Dresdner Sammlungsgeschichte verankerten Objekten zu finden.

Marion Ackermann
Generaldirektorin
der Staatlichen Kunstsammlungen Dresden

MARIUS WINZELER

WER IN SACHSEN NICHT DRESDEN UND IN DRESDEN NICHT DIE KUNSTKAMMER GESEHEN, HAT NICHTS GESEHEN

Zusammen mit Münzkabinett, Rüstkammer und Schatzkammer ist die Kunstkammer eine der vier im 16. Jahrhundert entstandenen Ursprungsinstitutionen der heutigen Staatlichen Kunstsammlungen Dresden, die sämtlich im Residenzschloss ihre Wurzeln haben. (Abb. 1) Vor allem aber ist die Kunstkammer die Mutter vieler nachfolgender Museen – der Gemäldegalerie und des Kupferstich-Kabinetts, der Skulpturensammlung, des Mathematisch-Physikalischen Salons, der Naturwissenschaftlichen Museen, des Völkerkundemuseums sowie des Kunstgewerbemuseums. Es waren ihre seit den 1550er Jahren unter Kurfürst August rasch gewachsenen Sammlungen, die den wesentlichen Ausgangspunkt für die heutige Dresdner Museumslandschaft bildeten. Trotz ihrer offiziellen Auflösung 1832 ging deshalb die Kunstkammer nie ganz in Vergessenheit. Ihr eigener Rang, ihre Besonderheiten und ihre einzigartige Bedeutung für die internationale Museumsgeschichte sind allerdings erst in den letzten Jahrzehnten durch umfassende Forschungen und Neupräsentationen wieder erkennbar und für ein breites Publikum sichtbar geworden. Für diese Vergegenwärtigung spielt die 2016 eröffnete Dauerausstellung im Georgenbau des Residenzschlosses Dresden mit dem Namen »Kunstkammer – Weltsicht und Wissen um 1600« eine herausragende Rolle.

Ein Rückblick auf die Geschichte

Seit 1572 sich mit David Uslaub ein Kunstkämmerer professionell um die Kunstkammer kümmerte und diese zusehends auch der Öffentlichkeit zugänglich machen durfte, gehörte die Sammlung bis ins 19. Jahrhundert zu den unverzichtbaren Sehenswürdigkeiten Dresdens. Der Schriftsteller Johann Christian Crell veröffentlichte unter dem Pseudonym ICCander 1719 einen noch mehrfach neu aufgelegten Reiseführer durch die Stadt, in dem er das im obigen Titel sinngemäß zitierte Bonmot prägte, dass ein Besuch Sachsens ohne Dresden und Dresdens ohne Kunstkammer nichts wert sei.

Dies hatte jedoch schon zuvor August den Starken nicht gehindert, stark in die Substanz der von seinem Ururgroßvater begründeten und dann von seinem Urgroßvater, Großonkel, Großvater, Vater und Bruder ergänzten und gepflegten Kunstkammer einzugreifen. So hatte er sie 1709 aus ihren angestammten Räumen im dritten Obergeschoss des Westflügels im Dresdner Residenzschloss (Abb. 2) in den Klepperstall an der späteren Brühlschen Terrasse verlegen lassen. Bereits 1718 folgte sodann der Umzug ins Holländische Palais (das heutige Japanische Palais) und von dort wiederum 1727 ins ehemalige Flemmingsche und nunmehrige Königliche Palais

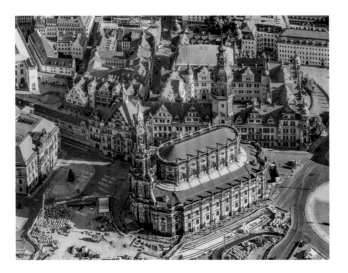

Abb. 1 Luftaufnahme des Dresdner Residenzschlosses mit Großem und Kleinem Schlosshof und Georgenbau, im Vordergrund die ehemalige Katholische Hofkirche, 2020

in der Pirnischen Gasse. 1730 kehrte die inzwischen stark dezimierte Kunstkammer vorübergehend in einen Teil ihrer alten Räume im Residenzschloss zurück, von wo sie aber zwischen 1733 und 1740 in das Erdgeschoss des heutigen Französischen Pavillons des Zwingers wechselte. Dort verblieb sie bis zu ihrer Auflösung 1832, war jedoch mehr Depot für andere Museen als eigentliche Schausammlung. Zur Besichtigung stand die Kunstkammer dennoch für die interessierte Öffentlichkeit jeweils in allen teilweise nur kurzzeitigen Standorten offen. Nebst den Dislozierungen signalisierten unter August dem Starken aber vor allem die von ihm veranlassten Entnahmen von Sammlungsbeständen die sinkende Bedeutung der alten Institution. Dabei ging es um ganze Konvolute und umfangreiche Bestandsgruppen, die der Herrscher in die von ihm neu gegründeten Spezialmuseen überführen ließ.

Abb. 2 Grundriss der kurfürstlich-sächsischen Kunstkammer, David Uslaub, Dresden, datiert 1615
Feder, rot und schwarz, laviert, Höhe 240 mm, Breite 435 mm, Sächsisches Staatsarchiv – Hauptstaatsarchiv Dresden, 10024, Loc. 07324/01, fol. 258r

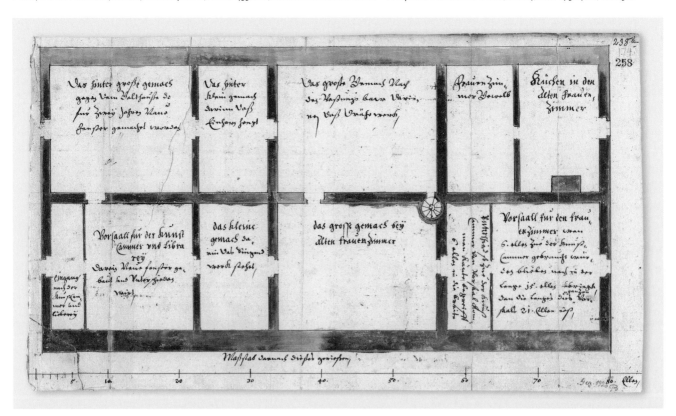

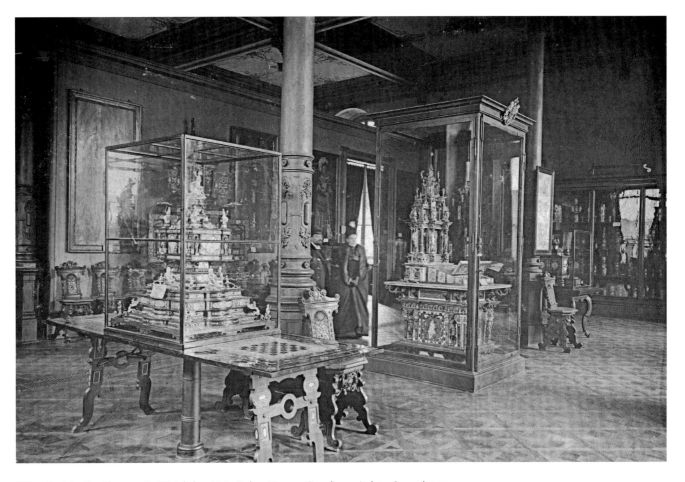

Abb. 3 Saal der Kunstkammer im Königlichen Historischen Museum Dresden, zwischen 1891 und 1900

Das ab 1723 im Bereich der bisherigen Geheimen Verwahrung im Residenzschloss eingerichtete Grüne Gewölbe erhielt den größten Bestandteil an Schatzkunst. Wichtige Gemälde und Bronzen wurden in die Gemäldegalerie übertragen. Zeichnungen und Grafiken gelangten in das Kupferstich-Kabinett, Automaten, Uhren und Globen in das Mathematisch-Physikalische Kabinett. Die neue Museographie des sächsischen Kurfürsten und polnisch-litauischen Königs forderte ihren Tribut; sein *Palais des Sciences* im Zwinger mit den nach wissenschaftlich-fachlichen Gesichtspunkten geordneten Sammlungen verdrängte das im Zeitalter der Frühaufklärung archaisch wirkende renaissancistisch-universale Konzept der Kunstkammer.

Die letztendliche Auflösung der Institution 1832 setzte somit einem rund hundertjährigen, schleichenden Prozess ein Ende, bedeutete jedoch glücklicherweise nicht das ultimative Verschwinden der Kunstkammerschätze. Zwar wurden große Teile der Bestände an die bereits bestehenden Museen, wie beispielweise das Kupferstich-Kabinett, den Mathematisch-Physikalischen Salon und das Grüne Gewölbe, verteilt und unansehnlich gewordene Stücke in Auktionen und nachfolgenden Einzelverkäufen veräußert. Der verbliebene Nukleus der Sammlung aber ging in die daraufhin in »Königliches Historisches Museum« umbenannte Rüstkammer ein, die auch die Räume der Kunstkammer im Zwinger übernahm. Man war sich dort der Bedeutsamkeit dieses Erbes bewusst, was

Abb. 4 Rekonstruktion der Kunstkammer 1960, hier das »Berggemach«

Kunstkammer im Residenzschloss nach den Inventaren des 16. und 17. Jahrhunderts. (Abb. 4) Sowohl aus räumlichen als auch sammlungshistorischen Gründen blieben die auf mehrere Häuser des Museumsverbundes verstreuten Bestände jedoch weiterhin getrennt. So verteilte sich entsprechend die Erinnerung an die Kunstkammer auf viele Orte und auf verstreute Exponate in den damaligen Dauerausstellungen des Grünen Gewölbes im Albertinum, des Kunstgewerbemuseums in Schloss Pillnitz sowie des Historischen Museums in der Osthalle im Erdgeschoss des Semperbaus am Zwinger, des dortigen Mathematisch-Physikalischen Salons und des im Japanischen Palais untergebrachten Völkerkundemuseums.

So viel Kunstkammer war nie – ein Ausblick auf das Heute und Morgen

Als mit dem fortschreitenden Wiederaufbau des Dresdner Residenzschlosses ab 1986 sich dessen museale Nutzung Schritt für Schritt klärte und konkretisierte, konnte schließlich auch die Frage nach einer möglichen Rückkehr der Kunstkammer an den Ort ihres Ausgangspunktes neu gestellt werden. Die vollkommen zerstörten Ursprungsräume im dritten Obergeschoss des Westflügels boten sich für eine Wiedereinrichtung nicht an. Mit der heutigen Nutzung als Studiensaal und Magazin des Kupferstich-Kabinetts erhielten sie jedoch eine sehr passende neue Funktion: Die ältesten, aus der Kunstkammer 1720 in das neu gegründete Kupferstich-Kabinett überführten Klebebände aus der Kunstkammer kehrten damit wieder an ihren Ursprungsort zurück. Und mit der Einrichtung des Grünen Gewölbes auf zwei Etagen in demselben Flügel des Residenzschlosses wurde der große Eingangssaal des neu geschaffenen Schatzkammermuseums den Kunstkammerstücken gewidmet und dort an die Sammlungsgeschichte angeknüpft.

Nachdem die Entscheidung gefallen war, die vielfältigen Kollektionen der Rüstkammer ebenfalls im Residenzschloss zu verorten, ergab sich auf glückliche Weise die Möglichkeit, die östlichen Partien des Komplexes vereint als »Renaissanceflügel« zu gestalten, der die Sammlungspräsentationen

sich insbesondere zeigte bei der Neuaufstellung der Sammlungsbestände in dem 1877 eröffneten Johanneum am Jüdenhof, dem im ausgehenden 16. Jahrhundert von Christian I. für die Rüstkammer errichteten Neuen Stall: Der erste der repräsentativen Haupträume wurde zum eindrücklichen Kunstkammersaal, in welchem vor den Porträts der sächsischen Kurfürsten Möbel, Kästchen, Kunstuhren, Spiele und Goldschmiedearbeiten aus dem historischen Sammlungskonvolut präsentiert wurden. (Abb. 3)

1945 verbrannten leider die nicht transportfähigen und deshalb nicht ausgelagerten Großobjekte im Johanneum. Die übrigen Sammlungen wurden bis 1955/58 in die Sowjetunion abtransportiert. Als sich nach ihrer glücklichen Rückkehr erwies, dass mit nur vergleichbar geringen Verlusten ein wesentlicher Teil der historischen Kunstkammerbestände erhalten geblieben ist, glich dies einem Wunder.

1960 erfolgte zum 400. Geburtstag der Staatlichen Kunstsammlungen Dresden im Albertinum eine aufsehenerregende Raumrekonstruktion des Eingangssaales der einstigen

»Auf dem Weg zur Kurfürstenmacht«, »Kurfürstliche Garderobe« sowie »Weltsicht und Wissen um 1600« umfasst und zum Langen Gang mit der Gewehrgalerie überleitet. Hier nun erhielten die Sammlungsbestände aus der Kunstkammer ihre ideale Einbettung. Baulich wurden die sieben ihr gewidmeten Ausstellungsräume im Bereich des einstigen königlichen Privatappartements im Georgenbau von AFF Architekten Berlin in einer zurückhalten sachlichen Sprache gestaltet. Die inhaltliche Konzeption verantwortete Dirk Syndram in Zusammenarbeit mit den Kuratorinnen Martina Minning und Christine Nagel.

Rund 580 Exponate erinnern in dieser Dauerausstellung an die historische Kunstkammer, ohne jedoch diese rekonstruieren zu wollen. (Abb. 5) Auf einmalige Weise gelang damit nahezu eine museologische Quadratur des Kreises, indem etliche der Dresdner Museen bereit waren, für diese Neuinterpretation der Kunstkammer Hauptstücke ihres nunmehrigen Sammlungsbestandes aus ihren Dauerausstellungen zu lösen und zur Verfügung zu stellen, ohne jedoch dadurch ihre jeweilige museale Identität, die durch August den Starken oder die Folgezeit geprägt ist, aufzugeben.

Die Präsentation evoziert in erster Linie »Weltsicht und Wissen um 1600« und veranschaulicht Zeit und Werk des Kurfürsten August als des hauptsächlichen Begründers der Dresdner Sammlungen. Bewusst greift die farbliche Gestaltung der Räume in verschiedenen Grüntönen das überlieferte Kolorit der Sammlungsräume im 16. und 17. Jahrhundert auf – etliche Möbel waren grün gestrichen, die Schränke grün ausgeschlagen und die Tische mit grünen Decken aus »Lundisch Tuch« bedeckt, einem ursprünglich aus London stammenden Wollstoff. Der Parkettboden verstärkt die Intimität des Raumerlebnisses, zu welchem auch die reizvollen Ausblicke in den Stallhof, auf Elbe, Augustusbrücke und die katholische Hofkirche beitragen.

Abb. 5 Blick in einen der heutigen Ausstellungsräume in »Kunstkammer – Weltsicht und Wissen um 1600«, Raum »Die Ordnung der Dinge«

Dank umfangreicher interdisziplinärer Forschungen in den Museen der Staatlichen Kunstsammlungen Dresden und kooperierender Hochschulen ist die Geschichte der Dresdner Kunstkammer heute vorbildlich erforscht und publiziert. Der aktuelle Umgang mit diesem Erbe bleibt jedoch keineswegs auf eine rein historische Betrachtung beschränkt. Das Potential der Kunstkammer offenbart sich ebenso im Dialog mit zeitgenössischer Kunst und aktuellen Fragestellungen. Werke des Kupferstich-Kabinetts, des Kunstfonds des Freistaates Sachsen und der Schenkung Sammlung Hoffmann bieten sich in besonderer Weise an, Blickpunkte zu setzen und über Kunst Fragen der Gegenwart an die Vergangenheit zu richten. Das Dresdner Residenzschloss als Wiege einer 500-jährigen Sammlungsgeschichte und -kultur offenbart sich als inspirierendes Gefäß für die Präsentation heutiger Sammlungspraxis und als idealen Ort für spannungsvolle Wechselwirkungen.

DIRK SYNDRAM

WAS IST EINE KUNSTKAMMER?

Die fürstliche Kunstkammer, die sich seit der Mitte des 16. Jahrhunderts als Sammlungsform herausbildete, hat ihre Wurzeln in den Kirchenschätzen wie auch in den fürstlichen Schatzkammern. Schon seit dem Mittelalter verwahrten die Schatzkammern bedeutender Kirchen und Klöster unbearbeitete und in Edelmetall gefasste exotische Naturwunder, die weder als Reliquienbehälter dienten noch für den sakralen Gebrauch bestimmt waren. Mit der im späten 15. Jahrhundert einsetzenden europäischen Aneignung des Welthandels durch Portugal und Spanien nahmen das Angebot und die Verfügbarkeit ferner Rohstoffquellen beständig zu. Nachdem die Portugiesen über 50 Jahre entlang der westafrikanischen Küste immer weiter nach Süden vorgedrungen waren und dort ihre Handelsniederlassungen angelegt hatten, umsegelte Bartholomeu Diaz 1488 das Kap der Guten Hoffnung. Zehn Jahre später erreichte Vasco da Gama auf dem Seeweg Indien. Bis 1521 hatten die Portugiesen ihre Handelskontakte bis nach China ausgebaut und die Gewürzinseln der Molukken in Besitz genommen. Über den Seeweg gelangten nicht nur begehrte Gewürze, sondern auch kostbare Textilien und Porzellan aus China und Japan, sowie Nautilus-, Muschel- und Seeschneckengehäuse, Perlen, Korallen, Elefantenzähne, Rhinozeroshörner, Straußeneier, Seychellen- und Kokosnüsse auf die europäischen Märkte. Nachdem Christoforo Colombo 1492 die Inseln der Karibik erreicht hatte, erfolgte durch die spanische Krone die Inbesitznahme dessen, was man damals als Westindien bezeichnete. 1500 erreichten Europäer das heutige Brasilien, 1513 gelang dem Spanier Balboa die Durchquerung Panamas. Zwischen 1519 und 1521, in den Jahren, in denen Fernão de Magalhães im Auftrag Spaniens erstmals die Erde umrundete, vernichtete Hernán Cortéz das Aztekenreich im heutigen Mexiko. 1531 bis 1534 erlitten die Inkavölker Perus das gleiche Schicksal. Was die Conquistadores auf ihren Zügen durch Mittel- und Südamerika vorfanden, waren völlig unbekannte Zivilisationen, Tiere und Pflanzen. Diese erste Globalisierung war für die Eliten Europas verunsichernd, denn man wurde sich bewusst, dass die göttliche Schöpfung erheblich vielfältiger war, als bisher angenommen.

Mit den Kunstkammern versuchte die höfische Kultur der Frühen Neuzeit die sich wandelnde Welt im Zeitalter der Entdeckungen, aber auch des zeitgleichen Entstehens der Geisteswissenschaften und der Kosmologie physisch und intellektuell zu erfassen. Neben staunenerregenden Zeugnissen virtuoser Kunstfertigkeit und Schöpferkraft des Menschen (*artificialia*) waren auch besonders seltene, schöne oder abnorme Hervorbringungen der von Gottes Willen beseelten Natur (*naturalia*) bevorzugte Sammlungsobjekte. In den fürstlichen Kunstkammern fanden zudem Objekte aus fremden Ländern (*ethnographica*), Funde aus fernen Zeiten sowie besondere Erinnerungsstücke und Bildnisse früherer oder zeitgenössischer Personen (*memorabilia*) ihren Aufbewahrungsort. Zum Sammlungsgut wurden aber auch innovative und ideenreiche Handwerkszeuge, wissenschaftliche Instrumente sowie komplexe Automaten und Uhren. All dies verlieh den Kunstkammern den Charakter eines Spiegelbilds göttlicher Schöpfung – eines aus menschlichem Antrieb zusammengefügten Mikrokosmos als Abbild des von Gott geschaffenen Makrokosmos.

Eine der ersten fürstlichen Sammlungen, die kunstkammerartigen Charakter hatte, wurde von der Erzherzogin Margarete, der Tochter der Herzogin Maria von Burgund und Kaiser Maximilians I., in ihrer Residenz in Mechelen an-

gelegt. Dort residierte sie von 1507 bis 1515 und von 1522 bis 1530 als Generalstatthalterin der burgundischen Niederlande und wirkte auch als Vormundin und Erzieherin für ihren Neffen Karl. Seit 1515 regierte jener als Carlos I. König von Aragon und seit 1519 als Karl V. Kaiser des Heiligen Römischen Reiches. Mit ihm erzog sie ihre Nichten Eleonora von Kastilien, Elisabeth von Österreich und Maria von Österreich. In Mechelen ließ die Generalstatthalterin einen Palast errichten, in dessen Südflügel sich eine großräumige Bibliothek als Studienort und Empfangsraum befand. Neben den 400 Büchern, Drucken und Handschriften, die das Wissen der Zeit speicherten, nahm der Saal auch wertvolle Sammlungsobjekte auf: seltene *indianica* aus den gerade von Spanien eroberten Reichen der Neuen Welt, sowie hochkarätige *naturalia* und bewunderte *exotica*. Neben afrikanischen Elfenbeinarbeiten und Gefäßen aus Bergkristall fanden sich dort weitere Kostbarkeiten, aber auch Gemälde, darunter Darstellungen von Schlachten und Festumzügen, Fürstenporträts sowie Kriegstrophäen und Kleinskulpturen.[1] Wie die erhaltenen Inventare überliefern, war die Bibliothek nicht der einzige Ort im Palast, in dem Margarete ihre Sammlung präsentierte. Auch der Speisesaal mit seiner Porträtgalerie, das kleine Audienzzimmer, das Prunkschlafzimmer mit einer Kunstsammlung, die Studierstube mit ihren kleinformatigen Objekten, das Sammlungskabinett in Gartennähe und selbst die Kapelle wurde für die Präsentation der Sammlung genutzt.[2] Es war nicht allein die Faszination kostbarer und seltener Objekte, sondern mehr noch die Darstellung der Bedeutung und des politischen Netzwerkes des Hauses Habsburg, das die Erzherzogin und Kaisertochter Margarete zum Sammeln motivierte. Damit finden sich schon in den ersten Jahrzehnten des 16. Jahrhunderts in Mechelen viele Aspekte, welche die frühesten Kunstkammern geprägt haben.

Die früheste Erwähnung einer »Kunsst Camer« findet sich bei Ferdinand I., den jüngeren Bruder Kaiser Karls V. und datiert in das Jahre 1554. Ferdinand wurde zwar in Spanien erzogen, er kannte aber den Palast seiner Tante Margarete und ihre Schätze aus eigener Anschauung. 1530 wurde Ferdinand I. zum deutschen König gewählt und folgte seinem Bruder nach dessen Amtsniederlegung 1556 in die Kaiserwürde. In einem Übernahmeprotokoll von Kunstgegenständen aus dem steiri-

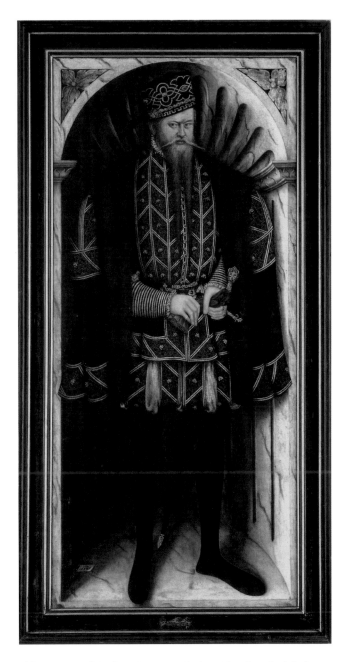

Abb. 1 Hans Krell, Kurfürst August von Sachsen, Dresden oder Leipzig 1561, Öl auf Leinwand, Höhe 209,2 cm, Breite 98,2 cm, Rüstkammer, Inv.-Nr. H 0093

schen Schatzgewölbe der Grazer Burg verzeichnete der Kämmerer Ferdinands, dass ein Teil der Objekte in der königlichen Kunstkammer Aufstellung finden sollte. Aufgrund des damals

Abb. 2 Drahtziehbank in der Ausstellung »Zukunft seit 1560« in Dresden 2010,
Leonhard Danner, Nürnberg 1565, verschiedene Hölzer, Holzintarsien, Eisen geätzt,
vergoldet, Höhe 79 cm, Breite 440 cm, Tiefe 21 cm, Musée national de la Renaissance,
Schloss von Écouen, Inv.-Nr. (E.Cl. 16880)

noch eingeschränkten Platzes in der Wiener Hofburg wird an-
genommen, dass sich dieser Sammlungsraum für kunstvolle
Gegenstände in einem Stadthaus befunden haben muss. Für
das Jahr 1558, in dem Ferdinand I. offiziell zum Kaiser des Hei-
ligen Römischen Reiches gewählt wurde, ist dann die »erpau-
ung einer Khunst Chamer« überliefert.[3] Leider wissen wir von
der Kunstkammer Kaiser Ferdinands I. kaum mehr als die Er-
wähnung ihrer Existenz.

Die erste Kunstkammer, deren Sammlungsstruktur ei-
nen universellen Charakter besaß, war die Münchner Kunst-
kammer Herzog Albrechts V. von Bayern. Ihr Ursprung reicht

sicherlich bis in die Jahre um 1550 zurück. Fassbar wird sie
zwischen 1563 und 1567, als das mächtige Marstall- und Kunst-
kammergebäude zwischen Altem Hof und Neuveste der
Münchner Residenz für ihre Aufbewahrung errichtet wurde.
Die Münchner Kunstkammer war öffentlich zugänglich. Be-
dingung für eine Besichtigung war allerdings, dass man zu ih-
rer Vermehrung ein neues wundersames Objekt beisteuerte.
Als Herzog Albrecht V. 1579 starb, wurde er von seinen Zeitge-
nossen dafür gerühmt, besonders seltene, schöne oder wun-
derbare Verbindungen von *ars* und *natura* in seiner Samm-
lung zusammengetragen zu haben.[4]

Im Zusammenhang mit der Kunstkammer des bayerischen Herzogs verfasste der Arzt Samuel Quiccheberg die erste theoretische Schrift des Sammelns. Sein Traktat erschien 1565 unter dem Titel »Inscriptiones vel Tituli Theatri Amplissimi«. Der Autor empfahl darin allen Fürsten und Gelehrten zur Mehrung menschlichen Wissens die Schaffung von Sammlungen jedweder Art. Er definierte aber auch, was eine »Kunstkamer« sei. Der kunstwissenschaftliche Berater Albrechts V. sah in ihr ein Gemach mit kunstvollen Gegenständen, den *res artificiosae*, und schied dieses zugleich ausdrücklich von der »Wunderkamer«. Letztere beschrieb er im Sinne eines wissenschaftsorientierten Naturalienkabinetts als Archiv der wundersamen Dinge der von Gott beseelten Natur.[5] *Res artificiosae* waren für ihn aber nicht allein Werke der bildenden Kunst, sondern im damaligen Wortsinn kunst- und ideenreiche Erfindungen des Menschen, also auch schön gearbeitete und technisch innovative Werkzeuge. In seinem Traktat hob Quiccheberg vor allem die Kunstkammer des bayerischen Herzogs und die des Kaisers Maximilian II. hervor und erwähnte auch die Sammlungen des Kurfürsten von Brandenburg in Berlin, des pfälzischen Kurfürsten in Heidelberg, des Herzogs von Württemberg in Stuttgart, des Landgrafen von Hessen in Kassel und der reichen Handelsherren Christoph und Johann Fugger.[6]

Heute gilt die Kunstkammer des sächsischen Kurfürsten August als eine der ältesten Sammlungen dieser Art. (Abb. 1) Der Kunstkämmerer Tobias Beutel d.Ä. glaubte im späten 17. Jahrhundert mit dem Jahr 1560 ihr Gründungsjahr gefunden zu haben.[7] Dabei handelt es sich jedoch um die Fehldeutung eines in der Kunstkammer vorhandenen Dokuments. Einen formalen Gründungsakt für die Dresdner Sammlung gab es 1560 nicht.[8] Tatsächlich begann Kurfürst August gleich, nachdem er die Herrschaft in Sachsen angetreten hatte, Tausende ideenreich und sorgfältig gestaltete Handwerkszeuge und Arbeitsgeräte jeder Art, aber auch geodätische, astronomische und wissenschaftliche Messinstrumente, Automaten und zugehörige Fachbücher zu sammeln. Diese Objekte bildeten den Hauptinhalt des vom Sammlungsgründer zusammengetragenen Kunstkammerbestandes.[9] Als die 4,40 Meter lange Drahtziehbank Leonhard Danners im Jahre 1566

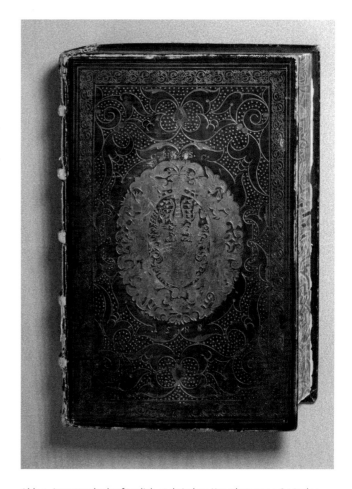

Abb. 3 Inventar der kurfürstlich-sächsischen Kunstkammer 1587, Ledereinband mit Goldprägung (1588), Sächsisches Staatsarchiv – Hauptstaatsarchiv Dresden, 10009 Kunstkammer, Sammlungen, Galerien, Nr. 1

im Dachgeschoss des Westflügels montiert wurde, hatte die Dresdner Kunstkammer den Platz gefunden, den sie bis zum beginnenden 18. Jahrhundert einnehmen sollte.[10] (Abb. 2) Der Sammlungsgründer nutzte seine auf sieben Räume verteilten »Kunststuben« nicht als kontemplativen enzyklopädischen Blick auf die Welt, oder zur Verherrlichung seiner Familie, sondern als eine ausgesprochen private Sammlung der von ihm auch aktiv genutzten *artes mechanicae*. Ein Zeichen für die Institutionalisierung der beständig erweiterten Sammlung war die Berufung des ersten Kunstkämmerers, David Uslaub, im Jahre 1572. Das erste erhaltene Kunstkammerinventar von 1587 verzeichnet 9586 einzelne Objekte und Ob-

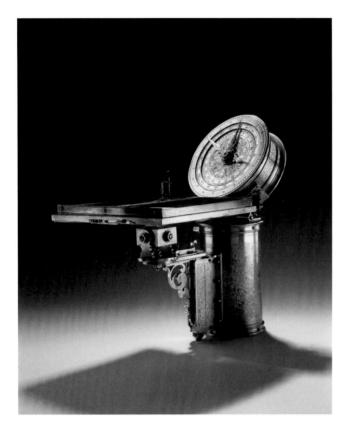

Abb. 4 Wagenmesser, Christoph Trechsler d. Ä., signiert »C. T.1584«, Dresden, 1584, Messing vergoldet, Eisen, Höhe 42 cm, Durchmesser Zifferblatt 17 cm, Mathematisch-Physikalischer Salon, Inv.-Nr. C III a 4

Angaben eigenhändig Karten seines Herrschaftsgebiets und seiner Besitzungen an. (Abb. 4) An anderen Stellen seiner Kunstkammer bewahrte er Gesteinsproben und Stufen aus gewachsenem Silbererz auf. Hier war so für den fürstlichen Verwaltungsreformer der Ort, wo er sein eigenes Kurfürstentum in Besitz nahm. Die Welt wollte August in der Kunstkammer allerdings kaum physisch erfassen. So gab es dort wohl zunächst nur wenige Gemälde, Skulpturen oder künstlerisch veredelte Kostbarkeiten aus seltenem Naturmaterial. Für den Sammlungsgründer war die Kunstkammer ein Ort der *vita activa*, eine verborgene fürstliche Werkstatt unterm Dach des Dresdner Residenzschlosses.

Nach dem Tod Kurfürst Augusts im Jahre 1586 veränderte dessen Sohn Christian I. den Charakter der Dresdner Kunstkammer im Sinne des nunmehr entstandenen Sammlungskanons und ließ seine neue Kunstkammer 1587 erstmals inventarisieren. Im Andenken an den Sammlungsgründer wurde ihre technologische Ausrichtung zwar beibehalten, zugleich wandelte sich die Dresdner Kunstkammer im Wettbewerb mit anderen fürstlichen und vor allem der kaiserlichen Sammlung in Prag. 1627 konnte David Otto Schürer in seiner als Manuskript erhaltenen Beschreibung Dresdens feststellen: »Solche KunstCammer hatt Anfangs Churfürst Christiann der erste Anno 1587 angerichtet«.[13] Neben der prächtig aufgestellten Rüstkammer im zwischen 1586 und 1590 neu errichteten Stallgebäude wurde die kurfürstliche Kunstkammer zur repräsentativen Schausammlung, welche die politische Bedeutung und ökonomische Stärke des sächsischen Kurfürstentums widerspiegelte. Drechselkunststücke in außergewöhnlicher Anzahl, die Kurfürst August geschaffen hatte oder die in virtuoser Technologie von den beiden in Dresden tätigen Hofdrechslern angefertigt wurden, verliehen der Kunstkammer ihren hohen Rang. (Abb. 5) Gleichzeitig erwarb Christian I. für seine Kunstkammer eindrucksvolle Schatzkunstobjekte: geschnitzte Kirschkerne (Abb. 6) und prunkvolle Kassetten, figural gefasste Straußeneier und Nautilusschalen, elfenbeinerne Löffel und andere Arbeiten aus Afrika sowie Stein- und Glasschnittarbeiten. Mit Christian I. wurde die kursächsische Kunstkammer zum Familienprojekt, an dessen Aufbau sich letztlich zehn sächsische Kurfürsten bis zum beginnen-

jektgruppen, darunter mehr als 7000 gebrauchsfähige Handwerkszeuge und Geräte zur Jagd und zum Gartenbau, über 400 wissenschaftliche Instrumente und Uhren sowie fast 300 Fachbücher.[11] (Abb. 3) Heute haben sich nur etwas mehr als einhundert dieser Werkzeuge und Gartengeräte erhalten – ein Bruchteil des ehemaligen Bestandes, aber immer noch die größte Sammlung fürstlicher *instrumenta* der *artes mechanicae* aus der Renaissance.[12] Kurfürst August nutzte die Räume der oberhalb seines Wohnbereichs im Dachgeschoss des Westflügels gelegenen Kunstkammer zur tätigen Muße: zum Elfenbeindrechseln, Drahtziehen, Medaillenprägen, Drucken, um Schlosserarbeiten durchzuführen und zum Tischlern. In seinem Reißgemach, dem Studierzimmer seiner Kunstkammer, fertigte er aus den mit Hilfe von Entfernungsmessern und geodätischen Geräten gesammelten

den 19. Jahrhundert beteiligten. Anlässlich der repräsentativen Neufassung der kursächsischen Kunstkammer im Jahre 1587 verfasste der heute weitgehend unbekannte, in Dresden lebende Künstler Gabriel Kaltemarckt seine Schrift »Bedencken wie eine Kunst-Cammer aufzurichten seyn möchte«. Er definierte darin, wie eine ideale fürstliche Kunstkammer auszusehen habe.[14] Doch ebenso wie das Traktat Quicchebergs ist Kaltemarcks Schrift für die heutige universitäre Forschung wichtiger als sie es für die zeitgenössischen Fürsten und ihre Sammlungen war.[15] Die prächtigsten und kostbarsten *artificialia* ließ Christian I. 1587 aber in seiner neuen Schatzkammer in der »Geheimen Verwahrung« im »Grunnen Gewelb« sicher und vor der Öffentlichkeit verborgen unterbringen.[16]

Gerade in der zweiten Hälfte des 16. Jahrhunderts waren die fürstlichen Sammler, für die Kunstkammern zum Statussymbol wurden, nicht allein an *artificialia* und *naturalia* oder gar *artes mechanicae* interessiert, sondern betätigten sich selbst in der Alchemie, in der Veredlung von Pflanzen und Bäumen und im Sammeln exotischer Tiere. Dies betrifft insbesondere Kaiser Maximilian II., der sein heute nicht mehr vorhandenes Schloss Neugebäude bei Wien mit einem großen Tiergehege und Gärten anlegen ließ. Durch Vermittlung seines Vetters Philipp II., dem spanischen König, gelangten Objekte aus der Neuen Welt, die *indianica*, sowie exotische Tiere und Pflanzen in seinen Besitz. Maximilian II. begeisterte sich für Gemälde von Arcimboldo wie auch für Kostbarkeiten der Natur. Als Kurfürst August seinen Jugendfreund im Februar 1573 in Wien besuchte, ließ es sich Maximilian nicht nehmen, ihm seine Gemälde, Uhren, Instrumente aller Art und anderen Kostbarkeiten in der Stallburg zu zeigen.[17] Zur Präsentation der Sammlung gab es damals in der Wiener Residenz wohl keine eigene Kunstkammer. Vielmehr scheinen der Kaiser und die Kaiserin ihre Sammlungsstücke, ähnlich wie ihre Tante Margarete im Palast von Mechelen, in die Privaträume einbezogen zu haben.

Nach dem recht frühen Tod Kaiser Maximilians II. wurde seine Sammlung – so wie es bis dahin üblich war – unter den Erben aufgeteilt. Die großartige Kunstkammer Erzherzog Ferdinands II. von Tirol, des Bruders von Maximilian II., konnte hingegen in ihrer Gesamtheit 1606 für das Kaiserhaus

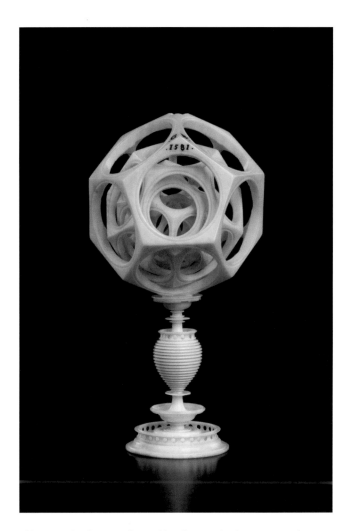

Abb. 5 Drechselkunststück: Durchbrochener Polyeder, Georg Wecker, Dresden, signiert und datiert 1581, Elfenbein, gedrechselt, Höhe 8,6 cm, Grünes Gewölbe, Inv.-Nr. II 291

von seinem Erben Rudolf II. erworben werden und existiert bis heute im Kunsthistorischen Museum in Wien, wie auch in Schloss Ambras bei Innsbruck.[18] Dort hat Ferdinand II. zwischen 1576 bis 1580 seine bereits in den 1560er Jahren begonnene Kunstkammersammlung in einem neu errichteten Gebäude aufstellen lassen. Neben der Kunstkammer fanden im gleichen Gebäude auch die neu begründete Heldenrüstkammer sowie eine große Bibliothek ihren Platz. Die Ambraser Kunstkammer war – ebenso wie die Margaretes in Mechelen – geprägt vom Stolz der Habsburgischen Kaiserfamilie auf ih-

Abb. 6 Kirschkern mit 185 geschnitzten Köpfen, Deutschland, kurz vor 1589, Kirschkern, Gold, Email, Perle, Höhe 4,5 cm, Grünes Gewölbe, Inv.-Nr. VII ee

ren alle anderen Fürsten überragenden Rang und ihre weltumspannenden Beziehungen.

Die fürstlichen Freundschaften waren neben dem persönlichen Interesse des jeweiligen Sammlers in der zweiten Hälfte des 16. Jahrhunderts eine wesentliche Ursache für die Begründung, Entwicklung und Institutionalisierung der Kunstkammern. Das Verbindungsnetz des Sammelns führte in wenigen Jahrzehnten zur Kanonisierung dieser Sammlungsform. Inwieweit eine fürstliche Kunstkammer »enzyklopädischen« Charakter annehmen konnte, war von den internationalen Beziehungen des jeweiligen Sammlers abhängig. Wichtig waren Verbindungen nach Spanien und Portugal, die Zugang zu den begehrten *indianica* hatten, aber auch nach Italien zu den Höfen von Florenz, Mantua oder Turin, die weitere *ethnographica* vermitteln konnten. In Florenz hatte Giorgio Vasari, aufbauend auf italienischen Traditionen, für Cosimo I. de Medici im Palazzo Vecchio das Sammlungskabinett »Scrittorio di Calliope« geschaffen, in dem der Großherzog 1560 zahlreiche antike Kunstwerke und Kameen, Edelsteinge-

fäße, Naturkuriositäten und andere seltene Objekte aufstellen ließ. Einen ästhetischen und intellektuellen Höhepunkt erlebte die Idee der Kunstkammer in dem 1573 für den Kronprinzen Francesco (I.) geschaffenen »Studiolo« des Palazzo Vecchio, welches allerdings nur bis 1586 existierte und bereits ab 1584 durch die »Tribuna« der Uffizien ersetzt wurde. Die Mantuaner Kunstkammer der Herzöge von Gonzaga, die ebenfalls eine große Wirkungsmacht besaß, ging 1631 durch Plünderung im Mantuanischen Erbfolgekrieg verloren.

Den Zenit der Entwicklung erreichte die Sammlungsform der Kunstkammer unter Kaiser Rudolf II. Er besaß die größte und qualitätsvollste Sammlung aller Fürsten seiner Zeit. Sein Selbstverständnis als erster Herrscher Europas übertrug sich auch auf sein Handeln als Sammler. Die für den Kaiser gefertigten Werke der Goldschmiede, Steinschneider oder Uhrmacher gehören zum Besten, was damals in Europa entstand. Als Herrscher von Gottes Gnaden und weltlicher Stellvertreter Gottes fühlte sich der Kaiser über seine Welt erhaben. Die Kunstkammer war für Rudolf II. ein elitäres, von Magie gespeistes Machtinstrument. Diese Überhöhung der Kunstkammer entsprach kaum der wirklichen Macht des Kaisers, der von seinen Angehörigen bereits 1606 offiziell für geisteskrank erklärt wurde. Die kaiserliche Kunstkammer auf dem Hradschin in Prag blieb ein Märchenreich der Künste, das Rudolfs II. nicht der Realität entsprechendes Staats- und Selbstverständnis widerspiegelte. Ein Besuch der Kunstkammer galt als Zeichen großen Wohlwollens. Sie war zumeist bedeutenden Botschaftern oder regierenden Fürsten vorbehalten.[19] 1610 wurde auch dem sächsischen Kurfürsten Christian II. diese besondere Ehre zu Teil. Seine Freundschaft zum Kaiser nährte sich unter anderem aus dem gemeinsamen Interesse am Ausbau ihrer Kunstkammern. Im Gegensatz zur kursächsischen Kunstkammer bestand die berühmte Rudolfinische Kunstkammer als sich entwickelnde Sammlung nur so lange, wie ihr Begründer lebte. Als Rudolf II. 1612 verstarb, ließ sein Bruder und Erbe auf dem Kaiserthron die bedeutendsten und kostbarsten Teile der Sammlung in die Wiener Schatzkammer überführen.

Der Rest der Schätze verblieb auf der Prager Burg und fiel letztlich dem von 1618 bis 1648 tobenden Dreißigjähri-

gen Krieg zum Opfer. Dieser zerstörte die meisten fürstlichen Kunstkammern der Renaissance. Die Plünderungen der fürstlichen Kunstkammern begannen 1622 mit der Einnahme der kurpfälzischen Residenz in Heidelberg. Kurz nach 1626 gingen die Bestände der brandenburgischen Kunstkammer kriegsbedingt verloren. 1632 wurde die Coburger Kunstkammer von kaiserlichen Truppen geplündert und im gleichen Jahr die Münchner Kunstkammer durch schwedische Offiziere. 1635 erlitten die meisten Kostbarkeiten der Stuttgarter Kunstkammer das gleiche Schicksal. Und noch im Jahr 1648 besetzten schwedische Truppen die Prager Kleinseite mit dem Hradschin und plünderten die dort verbliebenen Reste der Rudolfinischen Kunstkammer. Manche dieser Zerstörungen von Sammlungen waren wohl beabsichtigt und manche Eroberung hatte das Ziel, sich in den Besitz der gegnerischen Schätze zu setzen.[20]

Die Dresdner Kunstkammer überstand die Kriegswirren vollkommen unbeschadet. Dem ersten Inventar von 1587 waren wegen des stetigen Anwachsens der Bestände 1595, 1610, 1619 und 1640 neue Inventare gefolgt. Sie verdeutlichen, dass die von Christian I. eingeleitete Entwicklung von seinen Söhnen Christian II. und Johann Georg I. kraftvoll fortgeführt wurde. Im Wettbewerb mit den anderen großen fürstlichen Kunstkammern wurde die Dresdner Kunstkammer zu einem wirkungsvollen Mittel kurfürstlicher Repräsentation ausgebaut. Dazu erwarb man immer wieder spektakuläre Objekte, die sie vor den anderen fürstlichen Kunstkammern auszeichnen konnte. So sind die beträchtlichen Kosten für Ankäufe zu verstehen, mit denen selbst der eher sparsame Johann Georg I. sie üppig vermehrte. (Abb. 7) Bis zu dem Zeitpunkt, als der für Deutschland verheerende Dreißigjährigen Krieg ausbrach, war nicht nur der Bestand der Sammlung, sondern auch ihre bauliche und räumliche Situation erheblich verbessert worden. (Abb. 8) Die nun durch Wandmalereien festlich ausgestaltete Kunstkammer wurde zu einem Anziehungspunkt für auswärtige Besucher. Während die Dresdner Sammlung sich über Generationen immer weiter entfaltete, war die Entwicklungsgeschichte anderer Kunstkammern zumeist nur von kurzer Dauer. Aufgrund der starken Befestigung der Residenz konnte die Dresdner Sammlung die Kriege

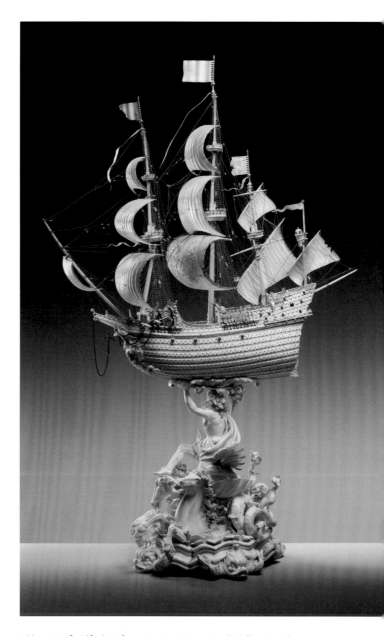

Abb. 7 Große Elfenbeinfregatte, signiert von Jacob Zeller, Dresden, datiert 1620, Elfenbein, Gold, Eisen, Höhe 116,7 cm, 78,5 cm, Tiefe 35 cm, Grünes Gewölbe, Inv.-Nr. II 107

des 17. und 18. Jahrhunderts ohne Verluste überstehen. Dabei gingen nicht alle Ankäufe der Kurfürsten, etwa das wohl 1628 erworbene ideenreiche Tischkabinett und das mit hunderten Gerätschaften gefüllte Werkzeugkabinett, sofort in die Kunst-

Abb. 8 »Achte[s] zimmer oder großes eckgemach« der Kunstkammer,
Annähernde Rekonstruktion auf Grundlage des Kunstkammerinventars von 1640
und ausgewerteter Archivalien zur Neugestaltung der Sammlungsräume in den Jahren 1630/1631,
Reingard Albert, Dresden, 2011

kammer und ihre Inventare ein, sondern wurden zunächst an anderen Stellen des kurfürstlichen Besitzes verwahrt.[21]

Nach Ende des Dreißigjährigen Krieges entstanden seit der Mitte des 17. Jahrhunderts im Heiligen Römischen Reich und den Habsburgischen Erblanden neue fürstliche Kunstkammern. Denn für die alten Fürstenhäuser, die ihre Sammlungen verloren hatten, wie auch für die neu zur Macht gelangten Adelsfamilien, wie denen der Esterházy, war die Einrichtung einer repräsentativen und Erstaunen erregenden Kunstkammer voller Kostbarkeiten ein unverzichtbares Statussymbol und Teil ihrer fürstlichen Selbstdarstellung. Doch mit dem Beginn des 18. Jahrhunderts überlagerten allmählich andere Sammlungsformen, insbesondere die barocken fürstlichen Schatzkammern wie das Grüne Gewölbe zu Dresden, die Gemäldegalerien, die Kupferstichkabinette, die Antikensammlungen und differenzierte Naturwissenschaftliche Sammlungen die einstige Bedeutung der Kunstkammer für die fürstliche Repräsentation.

Anmerkungen

1 Dagmar Eichberger, Die kluge Witwe mit Kunstverstand. Erzherzogin Margarete von Österreich (1480–1530), in: Frauen Kunst und Macht. Drei Frauen aus dem Hause Habsburg / The Art of Power. Habsburg Women in the Renaissance, hrsg. von Sabine Haag/Dagmar Eichberger/Annemarie Jordan Gschwend, Ausst.-Kat. Schloss Ambras, Innsbruck 2018, Wien 2018, S. 29f.

2 Dagmar Eichberger, Margaret of Austria and the documentation of her collection in Mechelen, in: The Inventories of Charles V. and the Imperial Family, ed. by Fernando Checa Cremades, Band 3, Madrid 2010, S. 2351–2363.

3 Georg Kugler, Kunst und Geschichte im Leben Ferdinands I., in: Kaiser Ferdinand I. 1503–1564. Das Werden der Habsburgermonarchie, hrsg. von Wilfried Seipel, Ausst.-Kat. Kunsthistorisches Museum Wien, Mailand 2003, S. 210. Dazu und weitere Hinweise zur Wiener Kunstkammer siehe

Lorenz Seelig, Die Münchner Kunstkammer, in: Die Münchner Kunstkammer, hrsg. von Dorothea Diemer/Peter Diemer/Lorenz Seelig et al., Band 3, München 2008, S. 72f.

4 Seelig 2008, S. 85. Zur Verbindung von *ars* und *natura* in der Münchner Kunstkammer siehe ebd., S. 48.

5 Harriet Roth (Hrsg.), Der Anfang der Museumslehre in Deutschland. Das Traktat »Inscriptiones vel Tituli Theatri Amplissimi« von Samuel Quiccheberg. Lateinisch-deutsch, Berlin 2000, S. 194, Zeile 466–475: »[...] & Wilhelm Werherum comitem itidem à Cimbern, mirabilium universae naturae inquisitorem, cuius equidem promptuarium vulgo Germanorum, non iam Kunstkamer, quod est artificiosarum rerum conclave, sed solum Wunderkamer, id est miraculosarum rerum promptuarium undique vocant, quo etiam nomine suum quoddam fundavit Ulricus comes à Montfort in Suevia quod est etiam mirabilium conclave summè perpolitum.«

6 Roth 2000, S. 176, Zeile 195–211; S. 178ff., Zeile 238–245; S. 192ff., Zeile 435–454.

7 Tobias Beutel, Chur-Fürstlicher Sächsischer stets grünender hoher Cedern-Wald/ Auf dem grünen Rauten-Grunde Oder kurtze Vorstellung/ Der Chur-Fürstl. Sächs. Hohen Regal-Wercke/ Nehmlich: Der Fürtrefflichen Kunst-Kammer [...] hochschätzbaren unvergleichlich wichtigen Dinge/ allhier bey der Residentz Dreßden, Dresden 1671, ohne Paginierung (S. 42).

8 Dirk Syndram, Die Anfänge der Dresdner Kunstkammer, in: Die kurfürstlich-sächsische Kunstkammer in Dresden: Geschichte einer Sammlung, hrsg. von Dirk Syndram/Martina Minning, Dresden 2012, S. 15.

9 Siehe Bruce T. Moran, German Prince-Practitioners. Aspects in the Development of Courtly Science, Technology, and Procedures in the Renaissance, in: Technology and Culture, 22, 1981, S. 260f. Der sächsische Kurfürst teilte seine Werkschätzung der *instrumenta* mit dem Landgrafen von Hessen, dem Herzog von Braunschweig, dem Kurfürsten von Brandenburg, dem König von Dänemark, dem Herzog von Savoyen und dem Erzherzog von Tirol. So widmete Erzherzog Ferdinand II. dem eisernen Handwerkszeug einen eigenen »Kasten«, den siebten, in seiner Ambraser Kunstkammer.

10 Die Drahtziehbank hat sich erhalten und befindet sich heute mit zahlreichem Zubehör im Musée de la Renaissance in Écouen. Drei Teile der zum Anfertigen von Gold- oder Silberdraht notwendigen Mechanik verblieben in der Rüstkammer der Staatlichen Kunstsammlungen Dresden (siehe S. 45 f.). Zur Drahtziehbank siehe: Le banc d'orfèvre de l'Electeur de Saxe, hrsg. von Michèle Bimbenet-Privat, Paris 2012.

11 Joachim Menzhausen, Kurfürst Augusts Kunstkammer. Eine Analyse des Inventars von 1587, in: Jahrbuch der Dresdner Kunstsammlungen Band 17 (1985), S. 26.

12 Im Jahr 1916 zählte Johannes Hager noch 1260 Handwerkzeuge in der Rüstkammer. Johannes Hager, Die Handwerkzeuge des 16. Jahrhunderts im Historischen Museum zu Dresden bearbeitet nach Berufsarten und Kennzeichen, Dresden 1916 (Rüstkammer, Typoskript), S. 2; Direktor Erich Haenel schrieb 1915 hingegen von etwa 1500 Stück Werkzeugen. Siehe: Bericht über die Verwaltung und Vermehrung der Königlichen Sammlungen für Kunst und Wissenschaft in Dresden, 1914–1916, Dresden 1916, S. 32.

13 Beschreibung Der Churfürstlichen Sächsischen Weitberühmbten Haubt Vhestung und löblichen Uhralten Residents Stadt Dreßden (...) Durch M. David Ottho Schürern Itziger Zeitt Gerichts-Notar daselbst Anno 1627, Dresden SLUB, Mscr.Dresd.d.68, fol. 63r. Zitiert bei: Damian Dombrowski, Dresden-Prag. Italienische Achsen in der zwischenhöfischen Kommunikation, in: Elbflorenz. Italienische Präsenz in Dresden, 16.–19. Jahrhundert, hrsg. von Barbara Marx, Dresden/Amsterdam 2000, S. 76, Anm. 78.

14 Barbara Gutfleisch/Joachim Menzhausen, »How a Kunstkammer Should be Formed«. Gabriel Kaltemarckt's Advice to Christian I of Saxony on the Formation of an Art Collection, 1587, in: Journal of the History of Collections, 1, 1989, S. 10.

15 Matthias Dämmig, Gabriel Kaltemarckts »Bedencken, wie eine kunst-cammer aufzu richten seyn mochte« von 1587 mit einer Einleitung, in: Die kurfürstlich-sächsische Kunstkammer in Dresden. Geschichte einer Sammlung, hrsg. von Dirk Syndram/Martina Minning, Dresden 2012, S. 46–61.

16 Dirk Syndram, Die Schatzkammer Augusts des Starken, Leipzig 1999, S. 34–38.

17 Karl Rudolf, Die Kunstbestrebungen Kaiser Maximilians II. im Spannungsfeld zwischen Madrid und Wien: Untersuchungen zu den Sammlungen der österreichischen und spanischen Habsburger im 16. Jahrhundert, in: Jahrbuch der Kunsthistorischen Sammlungen in Wien, Jahrgang 91 (1995), Wien 1996, S. 166, 170, 225. Karl Rudolf zitiert im Hinblick auf die persönliche Führung des Kurfürsten durch den Kaiser den Bericht Ottavio Landis vom 22. Februar 1573 an den kaiserlichen Botschafter in Madrid, Adam von Dietrichstein, der lautet (S. 166): »Intanto S. Mta. ha dato loro in camera molti passatempi, como in mostrar loro piture et altre cose: et tra l'altre un retratto del Dottor Zasio Iddio gli perdoni, fatto tutto di scritture, di cedoli, di polize, di lettere, et di memoriali; et di un naso di fiori diversi la metà contrafatti netti, et la metà secchi: che stando il naso nel suo essere rappresentava una vaghesta mirabili di fiori, voltato il naso al rovescio mostrava una faccia incredibilmente ridicola. Fin a questa hora si sa che S. Mta. ha dato al Duca un'annello di una strana, et bellissima inventione di prezzo almeno di mille scudi, et un girallo alla Duchesa di almeno quatro mila.«

18 Elisabeth Scheicher, Die Kunst- und Wunderkammern der Habsburger. Wien/München/Zürich 1979, S. 84.

19 Thomas DaCosta Kaufmann, Remarks on the Collection of Rudolf II: the Kunstkammer as a form of Representation, in: The Art Journal, Nr. 38 (1978/1979), S. 22.

20 Dirk Syndram, Die Entwicklung der Kunstkammer unter Kurfürst Johann Georg I., in: Die kurfürstlich-sächsische Kunstkammer in Dresden. Geschichte einer Sammlung, hrsg. von Dirk Syndram/Martina Minning, Dresden 2012, S. 96.

21 Ludwig Kallweit, Vom fürstlichen Jagd- und Reisetisch zum Hainhoferschen Werkzeugkabinett – Über die Umbewertung eines Augsburger Kunstmöbels, in: Wunderwelt. Der Pommersche Kunstschrank, hrsg. von Christoph Emmendörffer/Christof Trepesch, Berlin/München 2014, S. 128–139. (Siehe S. 55 f.).

DIRK SYNDRAM

KUNSTKAMMER – WELTSICHT UND WISSEN UM 1600

»Kunstkammer – Weltsicht und Wissen um 1600« befindet sich als Bestandteil des »Renaissanceflügels« – einem Teilbereich der Dauerausstellungen der Rüstkammer – im Georgenbau des Dresdner Residenzschlosses. Beginnend mit dem Gardesaal und den Ausstellungsbereichen »Auf dem Weg zur Kurfürstenmacht« und »Kurfürstliche Garderobe« im ersten Geschoss des Ostflügels, zeigt er im angrenzenden Nordflügel bis zum Hausmannsturm sowohl die große politische und kulturelle Bedeutung des sächsischen Kurfürstenhofes im europäischen Konzert des 16. und frühen 17. Jahrhunderts, als auch die außerordentliche Überlieferungsdichte ihrer fürstlichen Repräsentation auf.

Der Ausstellungsbereich veranschaulicht die Vielfalt des Phänomens »Kunstkammer« anhand von Kunstwerken und Sammlungsobjekten aus dem Besitz der sächsischen Kurfürsten, ohne eine Rekonstruktion jener geschichtsträchtigen Sammlung anzustreben. Das ist an diesem Ort auch kaum möglich, denn neben der Rüstkammer, dem Grünen Gewölbe und dem Kunstgewerbemuseum, aus denen der überwiegende Teil der Kunstwerke und Objekte gewählt wurde, sind noch weitere Museen der Staatlichen Kunstsammlungen Dresden direkte Erben der in der Mitte des 16. Jahrhunderts entstandenen und bis zum Jahre 1832 existierenden kursächsischen Kunstkammer. Die Räume im ersten Obergeschoss des Georgenbaus sind einzelnen Themen gewidmet, welche die Sammellust eines Fürstenhauses der Spätrenaissance illustrieren.

»Der Kurfürst als *artifex*«, »Die Ordnung der Dinge«, »Spielwelten«, »Kombinationswaffen«, »Die Vernetzung der Welt«, »Der protestantische Kurfürst« und schließlich das »Studiolo« mit seinen Möglichkeiten zu Sonderausstellungen

öffnen auf ca. 600 m² den Blick in eine Epoche, welche die europäische Kultur in einem kaum zu unterschätzenden Maße bis heute geprägt hat. »Kunstkammer – Weltsicht und Wissen um 1600« ist die Dauerausstellung des Dresdner Residenzschlosses, in welcher die Einheit des Sammelns in der Renaissance am Beispiel des sächsischen Hofes deutlich sichtbar wird. Zahlreiche Museen und Institutionen, aber auch private Leihgeber haben zu dieser Ausstellung beigetragen. Der mehr als 580 Exponate umfassende Hauptbestand stammt aus der Rüstkammer; das Grüne Gewölbe und vor allem das Kunstgewerbemuseum stellen ebenfalls herausragende Objekte – und noch weitere Museen der Staatlichen Kunstsammlungen Dresden vervollständigen die Präsentation: die Gemäldegalerie Alte Meister, die Skulpturensammlung, die Porzellansammlung, der Mathematisch-Physikalische Salon sowie die Staatlichen Ethnographischen Sammlungen, die – mit Ausnahme des ebenfalls beteiligten Münzkabinetts – sammlungsgeschichtlich auf die Kunstkammer zurückgehen und deren Erben sind. Die inhaltliche wie auch ästhetische Qualität dieses Dauerausstellungsbereichs ergänzen zudem die Leihgaben der Evangelisch-Lutherischen Landeskirche Sachsens, der Musikinstrumentensammlung der Universität Leipzig, des Sächsischen Immobilien- und Baumanagements, des Museums für Tierkunde und des Museums für Mineralogie und Geologie der Senckenberg Naturhistorischen Sammlungen Dresden sowie zweier Privatsammlungen.

Der Ort, an dem die neue Dauerausstellung eingerichtet wurde, hat für das Dresdner Residenzschloss eine besondere Bedeutung. Zwischen 1530 und 1535 wurde der Georgenbau durch Herzog Georg für seine beiden Söhne als repräsentativer Wohnbau in den damals modernsten Formen der Renais-

sance errichtet. Er überspannte den damaligen Hauptzugang von der geschützten Elbbrücke zur Residenzstadt Dresden und formte symbolhaft ein fürstliches »Stadttor«. Seit Mitte des 16. Jahrhunderts, mit Unterbrechung durch den Schlossbrand und den darauffolgenden Wiederaufbau zwischen 1701 und 1718, bis in das Jahr 1918 beherbergte das erste Geschoss des Georgenbaues die privaten Wohnräume der Kurfürsten und Könige Sachsens. Somit gibt es im Residenzschloss kaum einen geeigneteren Ort, um den eher privaten Zugang der Herrscher der Renaissance zu Kunst und Wissenschaften, zur Religion und mithin ihre Weltsicht und ihr Wissen darzustellen.

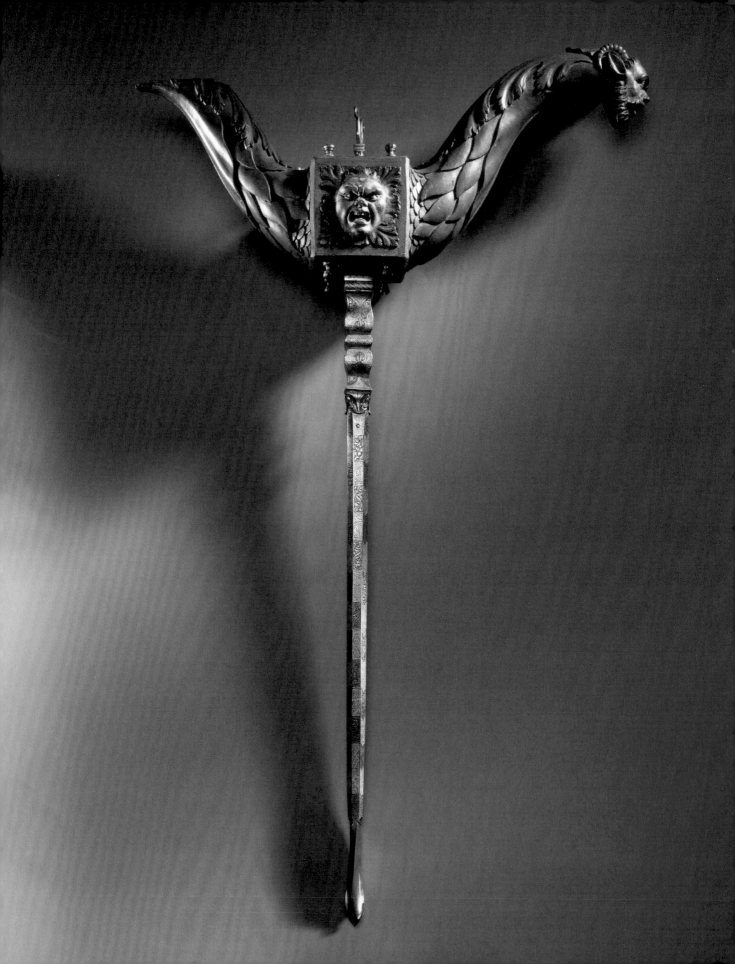

DIRK SYNDRAM

RAUM I: DER KURFÜRST ALS *ARTIFEX*

Die kurfürstliche Kunstkammer im Dresdner Residenzschloss ist eine der wenigen fürstlichen Sammlungen der Renaissance, für deren Einrichtung seit Jahrhunderten ein Gründungsdatum genannt wird. In seiner erstmals 1671 erschienenen Schrift erklärte der damalige Kunstkämmerer Tobias Beutel d. Ä. mit voller Überzeugung: »Dieses grosse und herrliche Werck der Chur-Fürstlichen Kunst-Kammer welche fundirt ist Anno Christi 1560. von dem Durchleuchtigsten Chur-Fürsten zu Sachsen Hertzog AUGUSTO, Christmildesten Andenckens begreifft […] sehr viel und fast unzehlbare Kunst-Sachen von allerley Professionen in sich«. Mit der genauen Jahresangabe ist der spätere Kunstkämmerer zwar einem Irrtum verfallen, nicht aber mit der Benennung des Sammlungsgründers, auch wenn es sich bei dessen Kunstkammer zunächst vor allem um ein *technotameion* eine grandiose Sammlung anwendbarer Handwerkszeuge, wissenschaftlicher Instrumente und Automaten gehandelt hat.

Mit Antritt seiner Regierung als sächsischer Kurfürst im Jahre 1553 verstärkte August den Erwerb hochmoderner und besonders sorgfältig sowie dekorativ gestalteter Handwerkszeuge aller Art, die ihn schon als jungen Herzog interessiert hatten. Spätestens mit dem Ankauf der 4,40 Meter langen, prächtig von einem unbekannten Intarsienkünstler gestalteten Drahtziehbank des Nürnberger Künstleringenieurs, Schreiners und Schraubenmachers Leonhard Danner fand die kurfürstliche Kunstkammer im Jahre 1566 ihren Platz unter dem Dach im Westflügel des Residenzschlosses. Das imposante Gerät zum Herstellen feiner Drähte wurde im 19. Jahrhundert nach Frankreich verkauft und befindet sich heute im Musée national de la Renaissance im Schloss von Écouen. Einige in Dresden verbliebene Teile der Drahtziehbank vermitteln aber auch hier die hohe gestalterische Qualität dieses High-Tech-Produktes des 16. Jahrhunderts.

Im Jahre 1572 verpflichtete Kurfürst August den jungen Hofhandwerker und persönlichen Gehilfen bei der Landesvermessung David Uslaub als ersten Kunstkämmerer. Mit seiner Kunstkammer schuf er eine fürstliche Sammlung, die bis zu ihrer Auflösung im Jahre 1832 von elf Generationen sächsischer Kurfürsten und zuletzt Könige gepflegt und vermehrt wurde. Die vor 450 Jahren institutionalisierte Dresdner Kunstkammer war eine der ersten so bezeichneten Sammlungen im Heiligen Römischen Reich, doch sie unterschied sich zugleich auch von fast allen anderen Kunstkammern, die sich bis um 1600 an vielen deutschen Fürstenhöfen etablierten. Zumeist waren es Medien des auf den jeweiligen Fürstenhof ausgerichteten Interaktions- und Kommunikationsprozesses und unverzichtbarer Ausdruck herrschaftlichen Weltverständnisses. Die Kunstkammer des Kurfürsten August wurde mehr als jede andere Fürstensammlung dieser Zeit von kunsthandwerklichen und ingenieurtechnischen Höchstleistungen in Form von Handwerkszeugen sowie größeren Maschinen und Instrumenten geprägt. Von den etwa 7.000 Werkzeugen aus der frühen Dresdner Kunstkammer sind die schönsten erhaltenen Stücke im ersten Raum der Ausstellung »Kunstkammer – Weltsicht und Wissen um 1600« ausgestellt. Die Bandbreite reicht von Gartengeräten über gold-, silber-, eisen- und holzbearbeitende Werkzeuge bis zu den sogenannten Brechzeugen. Diese kleinformatigen funktionstüchtigen Modelle von Werkzeugen zum »Ein- und Ausbrechen« bürgten zugleich für die Wehrhaftigkeit Kursachsens. Chirurgische Instrumente sowie zierliche Gerätschaften zur Körperpflege spiegeln die Vielfalt der in »balbierladen« und »futterlein« verwahrten Objekte wider.

Das Altersporträt Kurfürst Augusts, das den 59-Jährigen 1586, im Jahr seines Todes zeigt, wurde von seinem Sohn Christian I. in Auftrag gegeben. Dieser ließ aus der Ansammlung an Drechselarbeiten, Werkzeugen und Geräten, die nicht nur in der Dresdner Kunstkammer, sondern auch in anderen kurfürstlichen Schlössern verwahrt wurden, eine Art dynastisches Monument für seinen Vater schaffen. Er begann aber zugleich damit, dessen Sammlung technischer Künste *artes mechanicae* zu einer idealtypischen Kunstkammer des späten 16. Jahrhunderts auszubauen, wie man im Raum 5 der »Kunstkammer – Weltsicht und Wissen um 1600« sehen wird.

Kurfürst August von Sachsen

Cyriakus Reder
Dresden, 1586
Signiert und datiert: CR 1586
Ölmalerei, Leinwand, Holz, geschnitzt, farbig gefasst, vergoldet
Gemälde: Höhe 225 cm, Breite 104 cm
Rahmen: Höhe 266,1 cm, Breite 145,6 cm, Tiefe 11 cm bzw. 22 cm im oberen Wappen
Rüstkammer, Inv.-Nr. H 0092

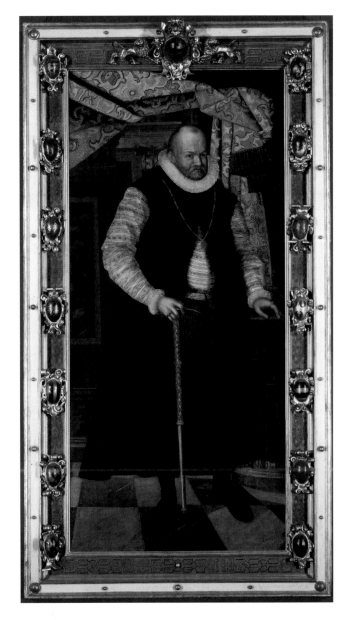

Das Porträt des Kurfürsten August von Sachsen malte Cyriacus Reder, wie er in seiner Inschrift mitteilt, im Jahr 1586. Am 11. Februar desselben Jahres verstarb August noch nicht ganz sechzigjährig, nachdem er sich am 3. Januar zum zweiten Mal mit der sehr jungen Fürstin Agnes Hedwig von Anhalt vermählt hatte. Den Daten nach kann es sich auch um ein posthumes Bildnis des Verstorbenen handeln, weil das Gemälde in aufwendigem Rahmen mit dem Kurwappen und vierzehn Provinzwappen erstmals im Kunstkammerinventar von 1595 genannt ist. Dies spricht dafür, dass das Porträt erst nach dem Tod des Kurfürsten August im Auftrag des Sohnes Christian I. entstand.

Der Kurfürst ist von der rechten Seite dargestellt – gestützt auf eine mit goldenen Beschlägen verzierte Streithacke. Solche Schlagwaffen entwickelten sich in Ungarn von der militärischen Gebrauchswaffe zum Statussymbol und fürstlichen Würdezeichen. Sie wurden in Sachsen als »Ungarische Hacken« bezeichnet.

Über einem Wams aus weißer, goldgestreifter Seide mit kleinen goldenen Knöpfen und der reich bestickten kurzen Hose trägt er einen kaftanähnlichen Mantel ohne Ärmel. Hals- und Handgelenkkrausen, Fingerringe und eine goldene Kette mit einer Bildnismedaille ergänzen die repräsentative Erscheinung.

Bei der Bildnismedaille handelt es sich um ein Geschenk des Brandenburger Kurfürsten Johann Georg an Kurfürst August; ein ähnliches Geschenk hatte August seinem Freund gemacht. Der Tausch fand vermutlich im Rahmen der Hochzeit der beiden Kinder Herzog Christian (I.) von Sachsen und Herzogin Sophia von Brandenburg im Jahr 1582 statt.

Das ebenfalls in der Rüstkammer erhaltene Totenbild des Kurfürsten August und die Beschreibung des Begräbnisses verraten, dass sowohl die Medaille des Brandenburger Kurfürsten also auch die Streithacke dem Kurfürst August mit ins Grab gegeben wurden.

Handbeil

Deutschland, um 1570–1580
Eisen, geätzt, geschwärzt; Obstbaumholz, Beineinlagen, graviert,
geschwärzt
Länge 28 cm, Länge Klinge 14,8 cm, Breite Klinge 14,4 cm
Rüstkammer, Inv.-Nr. P 0007

Mit dem Beginn seiner Regierungszeit im Jahr 1553 trat das Interesse des Kurfürsten August an Werkzeugen, wissenschaftlichen Instrumenten, technischen Meisterleistungen und
Neuerfindungen deutlich hervor, indem er fähige Handwerker, Baumeister und Ingenieure an seinen Hof holte. Zugleich

legte er eine stetig wachsende Werkzeugsammlung an, die
spätestens 1572 den Namen »kunstkammer« führte. Das nach
dem Tod des Kurfürsten August erstellte erste Inventar der
Kunstkammer spiegelt mit seinen 7353 Werkzeugen und 442
wissenschaftlichen Instrumenten deutlich das persönliche Interesse des Kurfürsten wider.

Die Werkzeuge gelangten als Gruppen, geordnet nach
Handwerk, oder in sortierten Kästen in die Sammlung. Einige
waren Geschenke, die meisten dürften hingegen Anfertigungen im Auftrag bzw. Erwerbungen des Kurfürsten August gewesen sein. Intensive Beziehungen bestanden vor allem nach
Nürnberg, das sich zu einem Zentrum der Eisenverarbeitung
entwickelt hatte. Dort erwarb Kurfürst August diverse Werkzeugkonvolute, deren Meister zumeist nicht genannt sind.

Das Handbeil gehört zu den schönsten Exemplaren aus
dem Werkzeugbestand der kurfürstlich-sächsischen Kunstkammer. Das Blatt ist wie bei zahlreichen Prunkwaffen der
Renaissance flächenübergreifend mit Ätzmalerei verziert.
Eingebettet in reiches Bandwerkornament im Stile des Virgil Solis sind auf der einen Seite das kurfürstlich-sächsische
Wappen, auf der anderen Seite das Wappen des Königreichs
Dänemark dargestellt. Der Griff aus Holz ist mit Pflanzenranken aus Bein geschmückt, während die elfenbeinerne Haube
eine gravierte Fortuna, Göttin des Glücks oder des Schicksals, trägt.

Unter der Beschreibung »ein geetzt klein handbeil mit einem beinern helm« ist das Stück im Kunstkammerinventar
von 1587 aufgeführt. Es befand sich in einem mit Intarsien dekorierten Kasten, welcher zahlreiche Werkzeuge für Tischler,
Schlosser, Barbiere (auch Wundärzte) und Goldschmiede enthielt. Erhalten geblieben sind neben dem Handbeil zwei Hobel (siehe S. 43), eine Stockschere und eine Rennspindel. All
diese Stücke sind ebenso aufwendig veredelt wie das Handbeil, welches offensichtlich eigens für den Kurfürsten angefertigt wurde. Die einhändig geführten Handbeile sind im
Tischler- oder Zimmermannshandwerk, aber auch bei der
Gartenarbeit nützlich.

Adam und Eva

Lucas Cranach d. J.
Signiert: Schlange mit liegenden Flügeln
Wittenberg, nach 1537
Ölmalerei, Lindenholz, Holz, vergoldet
Adam: Höhe 172,5 cm, Breite 63,3 cm
Eva: Höhe 171,8 cm, Breite 63 cm
Gemäldegalerie Alte Meister, Gal.-Nrn. 1916 AA und 1916 A

Seit 1509 schuf Lucas Cranach d. Ä. mit seiner Werkstatt zahlreiche fast lebensgroße Akte des ersten Menschenpaares. Sein Sohn und späterer Nachfolger Lucas Cranach d. J. fertigte seit 1537 bis zu seinem Tode 1586 eigene Versionen dieses bei Sammlern beliebten Themas an. Zwei aus Einzeltafeln bestehende Paare mit den Darstellungen Adams und Evas, die sich bis heute in den Dresdner Kunstsammlungen befinden, wurden wohl vom Kurfürsten Christian I. aus dem Werkstattnachlass des jüngeren Cranach erworben und gegen 1587 in die Kunstkammer gegeben.

Die Darstellung Cranachs d. J. verbindet die religiösen Bezüge der Ursünde mit erotischen Bezügen. Unter dem Baum der Erkenntnis stehend, blickt sich das erste Menschenpaar in paradiesischer Landschaft an. Die verführerisch lächelnde Eva wurde vom Bösen in Form der Schlange bereits zum Biss verleitet, während Adam noch zu zweifeln scheint, ob er vom Apfel der Erkenntnis kosten soll.

Bei der Neueinrichtung der Sammlung nach dem Tod Kurfürst Augusts wurde der Cranach-Nachlass im Eingangsbereich, dem »außwendigen vorsaal«, dem Korridor zwischen der Kunstkammer und der 1586 ins Schloss überführten kurfürstlichen Bibliothek, als dichtgedrängte Bildergalerie aufgehängt. Eine der beiden Darstellungen Adams und Evas von Cranach sowie eine Darstellung Christi als Erlöser verzeichnet das erste Kunstkammerinventar von 1587 aber auch im »hindteren grossen gemach« im mittleren Zwerchhaus. Die Wände dieses 100 Quadratmeter großen Raums der Dresdner Kunstkammer, dessen Fenster nach Westen zur Festung gerichtet waren, bedeckten zudem hunderte Werkzeuge. Neben ideenreichen Vorrichtungen zum Aufbrechen und Zerstören von Türen, Fenstergittern und Wänden, handelte es sich vor allem um Geräte für Tischler, Schlosser und Büchsenmacher sowie um geometrische Winkelmessgeräte. Ergänzt wurde die Sammlung durch einen Werktisch sowie vier Kästen mit Tischlergerät. Fünf Kästen, die Leonhard Danner geliefert hatte, enthielten Spezialwerkzeug für Tischler, Schlosser und Goldschmiede. In diesem Raum fanden sich auch umfangreiche Setzkästen für den Buchdruck sowie in einem Schrank die Angeln des Kurfürsten und in vier weiteren mehr als 300 seiner Geräte für die Gärtnerei. Auf einem Tisch standen fast 300 aus sächsischem Alabaster und Serpentin gedrehte und gearbeitete Geschirrteile, die zu einer »Fürstentafel« gebraucht werden konnten. Der Raum diente zudem zur Aufbewahrung der der Kunstkammer zugeordneten Handbibliothek mit über 200 Fachbüchern zu astronomischen, astrologischen, geometrischen, perspektivischen und arithmetischen Themen sowie zahlreichen Kunstbüchern.

Das Porträt des Sammlungsgründers, die Darstellung des ersten Menschenpaares, das nach der Ursünde in Schweiß und Mühen arbeiten musste, sowie Christi als Erlöser verliehen den geschaffenen Arbeiten des als *artifex* selbst schöpferisch tätigen Fürsten eine protestantische Weihe.

29

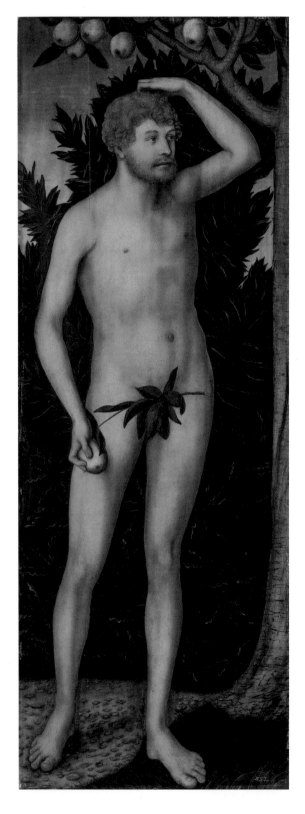 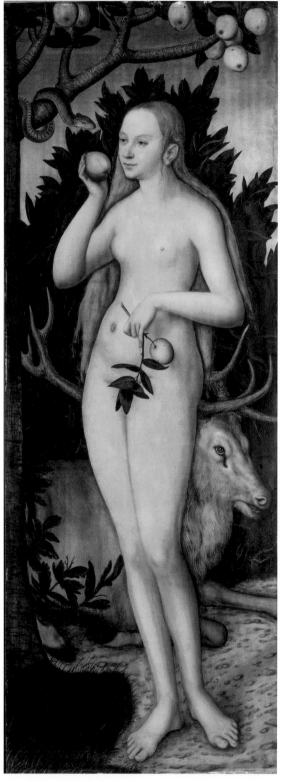

Gartengeräte: Spaten, Pflanzholz mit Scheibe, Jätehacke, Harke, Pflanzholz

Deutschland, um 1560–1580
Obstbaumholz, gedrechselt, geschnitzt, Eisen
Länge 102,5–125,2 cm
Rüstkammer, Inv.-Nr. P 0071, P 0104, P 0082, P 0086, P 0102

Kurfürst August von Sachsen und seine Gemahlin Anna beschäftigten sich intensiv mit dem Garten- und Obstbau. Zu Beginn ihrer Regierungszeit im Jahr 1553 verfügten sie mit den ehemals ernestinischen Residenzen in Lochau und Torgau über Nutz- und Obstgärten. Die in der Umgebung des Dresdner Schlosses unter Kurfürst Moritz angelegten Gärten wurden vollendet und erweitert.

Beim Gartenbau standen für das Kurfürstenpaar August und Anna vor allem die ökonomischen und kulinarischen Aspekte im Vordergrund, wobei sie sich gleichzeitig von exotischen und ungewöhnlichen Gewächsen fasziniert zeigten. Zunächst vertrauten sie die fürstlichen Anlagen einem niederländischen und zwei französischen Gärtnern an. Zufrieden war das Kurfürstenpaar mit ihren Gärtnern nicht, so dass sich die Kurfürstin 1568 darum bemühte, einen »vleissigen getreuen deutschen« Gärtner zu finden.

Mit der Anstellung von Georg Winger aus Nürnberg im Dezember 1568 war für viele Jahre ein tüchtiger Mann gefunden. In der Bestallungsurkunde als Hofgärtner für die Dresdner Anlagen, einschließlich derjenigen im Vorwerk Ostra, bildeten die Pflege und Erzeugung von Bäumen, Weinstöcken, Kräutern und Gemüse für die Hofhaltung die Hauptaufgaben.

Parallel zum geeigneten Personal verschaffte sich der Kurfürst für seine Werkzeugsammlung – auf welchem Weg, ist bislang nicht bekannt – zahlreiche Gartengerätschaften. Allerlei »gertner, setz- und pfropfzeuge« befanden sich 1587 in vier grünen Schränken in der Kunstkammer. Genannt sind Spaten, Pflanzhölzer, Harken, unterschiedliche Hacken, Raupenscheren, Freilandzirkel, Maßstäbe, zahlreiche kleine Gartenbestecke zum Okulieren sowie sogenannte Kernsetzer.

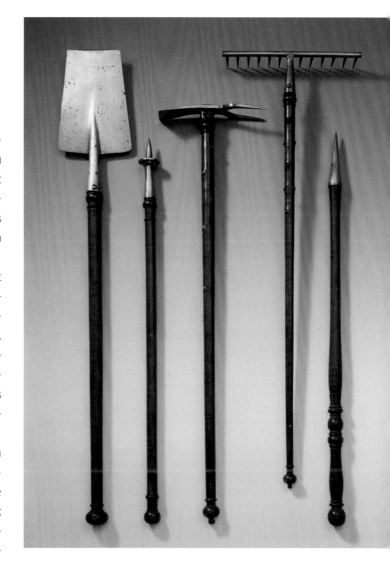

Hacke, Spaten, Pflanzhölzer und Harke dienten der Lockerung und Vorbereitung des Bodens. Die Stiele der auf den ersten Blick recht schlichten Gartengeräte wurden kunstvoll gedrechselt und zeichnen die Stücke als fürstliche Sammlerobjekte aus.

Freilandzirkel

Wohl Dresden, um 1560–1580
Obstbaumholz, Ebenholz, Messing, Eisen, rotes Wachs
Länge 128,2 cm, Länge Schenkel 116,4 cm, Breite 20,7 cm
Rüstkammer, Inv.-Nr. P 0107

Die vom Kurfürstenpaar August und Anna aktiv geförderte Obst- und Gartenkultur auf den kurfürstlichen Vorwerken und in den eigenen Gärten sollte als Anreiz und der Stärkung der sächsischen Wirtschaft dienen.

Diesem Ziel folgte auch die Planung eines großen Obstbaumgartens in Annaburg. Das ehemalige ernestinische Jagdschloss Lochau war 1572 bis 1575 durch den Neubau der Annaburg ersetzt worden. Direkt am Schloss lagen der Gemüse- und der Arzneipflanzengarten. Ein Lustgarten mit Obstbäumen und Weinstöcken in Schlossnähe war bereits von dem ernestinischen Kurfürsten Friedrich III., genannt der Weise, angelegt worden. Kurfürst August ließ 1576 im angrenzenden weitläufigen Tierpark eine kreisförmige Grundfläche im Durchmesser von knapp einem Kilometer roden. Die Arbeiten erfolgten mit Hilfe von Hunderten Arbeitskräften.

Im Dezember 1577 befahl Kurfürst August seinem Baumgärtner, den Boden durch Umgraben und Düngen so vorzubereiten, dass im nächsten Frühling Obstkerne ausgesät werden konnten. Im Herbst 1578 kamen außerdem 30.000 Bäumchen in Annaburg an und wurden vom Hofgärtner Georg Winger mit fünf Gehilfen gepflanzt. In den 1590er Jahren sollen sich 266.850 Bäume im Obstgarten zu Annaburg befunden haben, inklusive der zur Begrenzung der Wege und der Rundung gesetzten Bäumchen.

Gerätschaften, die zur Urbarmachung von Ödland oder dem Wald abgerungenen Flächen verwendet werden können, waren Teil der Gartengerätesammlung in der Kunstkammer des Kurfürsten August. Hierzu zählen an erster Stelle diverse Hacken, vor allem stabile Rodehacken, Spitz- und Breithacken, deren Stiele kunstvoll aus Obstbaumholz gedrechselt sind. Für gleichmäßige Abstände zwischen den einzelnen Obstbäumen und für das Abstecken und Unterteilen von Pflanzflächen, Beeten und Rabatten eigneten sich Freilandzirkel. Dieser Zirkel ist dem Inventar nach »für beume setzen« zu verwenden. Mit Hilfe des Stellbogens konnten die Schenkel auf ein gleichbleibendes Maß eingestellt werden. Der eine Schenkel trägt die Beschriftung »Vom A biss zum B. seindt zwo Dreßnische Elen«. Das »A« ist schwach oben am Gelenk aufgemalt. Das »B« befand sich auf demselben Schenkel weiter unten und ist heute nicht mehr sichtbar. Der Abstand zwischen »A« und »B« betrug zwei Dresdner Ellen, also rund 113 Zentimeter. An einem Schenkel sind an der Außenseite zudem Messeinheiten in Zoll eingeritzt. Die Beschriftung deutet darauf hin, dass der Zirkel in Dresden entstand.

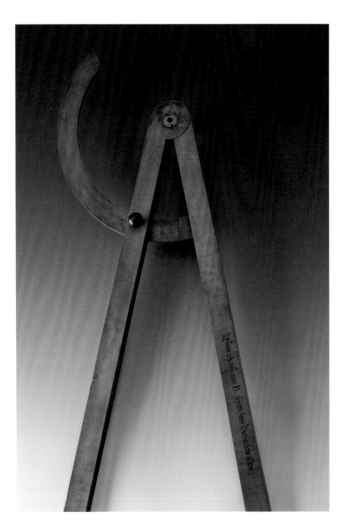

Bemalter Spaten

Wohl Dresden, um 1560–1580
Holz, Birnbaumholz, farbig bemalt, Eisen, geschwärzt
Länge 127,5 cm, Länge Schaft 86 cm, Breite des Blattes 25,5 cm, Durchmesser des Knaufes 7 cm
Rüstkammer, Inv.-Nr. P 0069

Im ersten Inventar der Kunstkammer von 1587 sind »2 grün gemahlete beschlagene spaten« unter den Gartengeräten angeführt. Stiel und Blatt der beiden Werkzeuge bestehen aus Holz. Nur die Schneide des Spatenblattes ist mit einer festen Metallkante versehen. Die beidseitige Bemalung der Spatenblätter zeigt in einem Kreis – wie auf einem Teller angerichtet – Früchte.

Spaten werden vor allem zum Umgraben benutzt. Sie können aber auch zum Abstechen von Wurzeln, Teilen von Stauden, zum Ausheben von Gräben oder tiefen Pflanzlöchern eingesetzt werden. Die Form des Spatenblattes ist abhängig von der Bodenbeschaffenheit. Für einen leichten, sandigen Boden ist ein gerades oder leicht gerundetes Blatt ideal, während ein steiniger Boden ein zugespitztes Blatt erfordert.

Unter den ansonsten recht praktisch wirkenden Gartengerätschaften in der Kunstkammer des Kurfürsten August, zu denen auch mehrere Spaten mit eisernem Blatt gehören, heben sich die beiden bemalten Spaten besonders hervor. Die Stiele sind nicht gedrechselt, wie die der anderen Geräte, und durch ihre Bemalung sind sie für den Gebrauch im Garten ungeeignet. Es handelt sich eher um symbolische Schaustücke, die mit den gemalten Früchten auf eine ertragreiche Ernte verweisen. Unter den Früchten sind Äpfel und Birnen, Quitten und Kirschen, ein Granatapfel, eine kürbisähnliche Frucht sowie eine Nuss zu erkennen, die zwischen weißen sternförmigen Blüten und Blättern ruhen.

In der Gestaltung der beiden Spaten verbinden sich die Abläufe des Anbaus von Obst und Gemüse mit der Ernte und spielen so, ähnlich den beiden Kernsetzern mit dem Monogramm »AA« (siehe S. 34), auf die gemeinsamen Interessen des Kurfürstenpaares August und Anna an.

Kernsetzer

Wohl Dresden, datiert 1572
Messing, graviert, geschwärzt
Länge 110,6 cm, Durchmesser des Trichters 9,6 cm, Durchmesser untere
Öffnung innen 1,1 cm
Rüstkammer, Inv.-Nr. P 0096

Im Jahr 1571 erließ Kurfürst August erstmals an verschiedene
Amtsleute und Forstmeister den Befehl zum Sammeln wilder
Obstkerne für die Aufzucht von neuen Bäumen. Die Kerne
sollten sortiert abgeliefert werden. Als Anreiz erhielten die
Lieferanten pro Scheffel Kerne einen Scheffel Roggen. Die so
zusammengetragenen Kerne ließ der kurfürstliche Hofgärt-
ner Georg Winger im Herbst 1571 »bei der Willischen Bastei
aufschütten und ausbreiten, so dass sie nicht zu dick über-
einander liegen«. Täglich »rührte« er sie um, damit sie nicht
verdarben.

Im Frühjahr 1572 sind die Kerne dann in der Baumschule
im Vorwerk Ostra ausgesät worden und im August desselben
Jahres konnte der Hofgärtner berichten: »die 32 scheffeln öp-
fel und biernen kernen [...] seindt die opfel kerne der meiste
theil einer halben elen hoch gewachsen, die biernenkern aber
seindt etwas kürzer blieben, wachsen aber gleichwol noch
teglich.«

Kurfürst August betätigte sich aber auch eigenhändig in
der Aussaat und Aufzucht von besonderen Gewächsen. Ein
Tagebuch aus dem Jahr 1572 berichtet, dass er Kerne von Gra-
natäpfeln, vom Johannisbrotbaum, von Kirschen, Aprikosen,
Tamarinden, von Zirbelkiefern, Sonnenblumen sowie Kasta-
nien und welsche Bohnen (Buschbohnen) in Töpfe oder Käs-
ten steckte.

Für die Aussaat im Garten ließ sich der Kurfürst nützli-
che Geräte anfertigen, die ihm die Arbeit erleichterten. Zwei
1572 datierte Kernsetzer aus vergoldetem Messing sind wohl
nach seinen Angaben entwickelt worden. In vorbereitete Lö-
cher oder eine Saatfurche ließen sich so die Obstkerne ohne
lästiges Bücken ins Erdreich einbringen. An den Rändern der
Trichter ist das gravierte »AA« für das Kurfürstenpaar August
und Anna sowie der Beginn des Lutherchorales »Erhalt uns
Herr bei deinem Wort« zu finden.

Gartenbesteck

Deutschland, 2. Hälfte 16. Jahrhundert
Eisen, geätzt, vergoldet, Messing, vergoldet, Bein, Holz, graviert
Länge 18,6–34,4 cm
Rüstkammer, Inv.-Nr. X 0556

Die Kunst des Veredelns von Obstbäumen zählte – ähnlich wie das Elfenbeindrechseln – zu den vornehmen Formen des Zeitvertreibs, die eines Fürsten würdig erschienen. Etwa um 1570 lässt sich bei Kurfürst August ein verstärktes Interesse am Obstbau feststellen. Der Wunsch nach einer besseren Versorgung der Bevölkerung in den Städten, einer Ausweitung der Sortenvielfalt und der Ertragssteigerung durch Veredelung mündete in großangelegten Obstbaumgärten in Stolpen und Annaburg. Für die Aufzucht junger Obstbäume richtete August eine Baumschule im Vorwerk Ostra in Dresden ein.

Zahlreiche Edelreiser von Apfel, Birne, Pflaume, Pfirsich und Kirsche kamen in den folgenden Jahren als Geschenke nach Dresden. So traf 1571 aus den kaiserlichen Gärten eine Sendung von Süßkirsch- und Weichselbäumen sowie Obstbäume aus Ungarn am sächsischen Hof ein. Vom Rittmeister Heinrich von Gleissenthal kamen 307 Obstbaumreiser in 21 Sorten nach Dresden, von denen der Kurfürst 125 Apfelreiser eigenhändig pfropfte.

Landgräfin Sabina, Gemahlin des Landgrafen Wilhelm IV. von Hessen-Kassel sandte dem sächsischen Kurfürsten »Gartenzeug«, das diesem »gantz anmutig und gefellig« war. Dies war nicht das einzige Geschenk in Form von Gartengerätschaften. In der Werkzeugsammlung des Kurfürsten August fanden sich 1587 drei »futrale« mit Garten- oder Pfropfbestecken, die als Geschenke nach Dresden kamen.

Eines dieser mehrteiligen Sets stammt von dem Grafen Burkhard von Barby-Mühlingen. Die Klingen tragen aufwendige Ätzornamente mit Vergoldung, die Griffe sind hingegen mit vergoldetem Messing und feinen Einlagen aus Bein und Holz verziert. Das ursprünglich aus elf Einzelteilen bestehende Garten- oder Pfropfbesteck bot dem fürstlichen Gärtner alle notwendigen Werkzeuge um die beim Veredeln erforderlichen Schnitte auszuführen. Allerdings verrät die kostbare Ausstattung, dass es sich hierbei um eine Prunkausführung handelt, die nicht wirklich zum täglichen Gebrauch gedacht war.

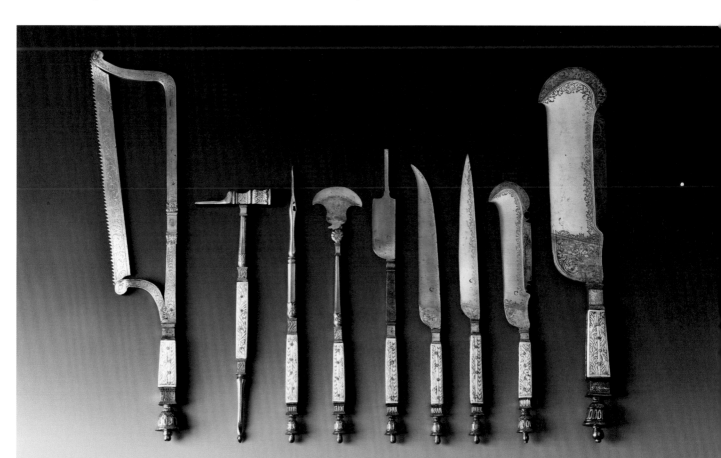

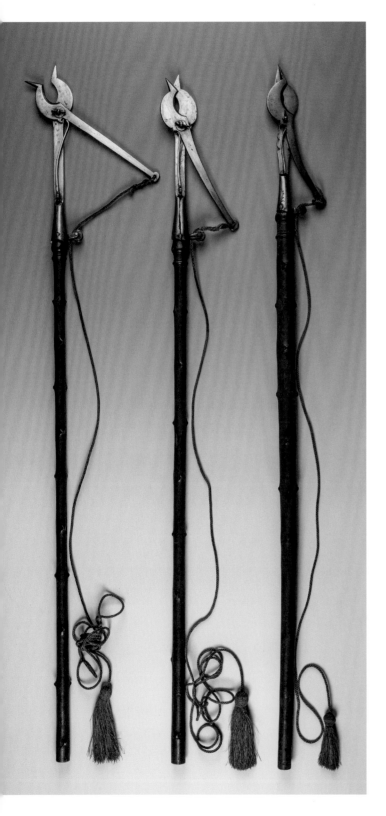

Baumscheren

Deutschland, um 1560–1580
Eisen, Birnbaum, gedrechselt, geschnitzt, Hanf
Länge 112,8–116 cm
Rüstkammer, Inv.-Nrn. P 0091, P 0092, P 0093

Der Praktisch veranlagte Kurfürst August setzte sich in einem 1571 gedruckten »Künstlich Obst und Gartenbüchlein« persönlich mit der Aufzucht, Veredlung und Pflege von Obstbäumen auseinander. Er beschrieb hierin die Unterschiede der verschiedenen Baum- und Fruchtsorten, ließ sich ausführlich über die diversen Arten des Pfropfens aus und berichtete über die Pflege der Bäume, darunter das Ausästen und das Entfernen von Raupennestern und anderen Schädlingen.

Um »Bäume und Hecken von denen schädlichen Raupen damit zu reinigen« benötigt man Scheren, die auch an dünne Äste weit über Kopfhöhe heranreichen. In der Rüstkammer haben sich fünf Baumscheren erhalten, die 1587 im Kunstkammerinventar aufgeführt sind. Sie funktionieren nach einem auch heute noch üblichen Prinzip. Der eine Arm der Schere geht in die Tülle über, mit der die Schere an der Stange befestigt ist. Zwischen den Scherarmen ist eine Feder befestigt, die die Klingen geöffnet hält. Durch das Ziehen an einem Hanfseil, das an dem beweglichen Teil der Schere befestigt ist und über ein kleines Rädchen läuft, wird die Klinge geschlossen.

Die aus Obstbaumholz gedrechselten Stiele der Baumscheren weisen sie jedoch als fürstliche Handwerkzeuge aus, die vermutlich nie intensiv zum Einsatz kamen.

Kugelzieher

Deutschland, Ende 16. bis Anfang 17. Jahrhundert
Messing, durchbrochen, gefeilt, vergoldet, Eisen, durchbrochen, gefeilt
Länge gesamt 27,5 cm, Breite 5,7 cm, Tiefe 1,1 cm
Rüstkammer, Inv.-Nr. P 0153

Pfriem, Instrument zum Entfernen von Kugeln, Starnadel

Deutschland, Ende 16. bis Anfang 17. Jahrhundert
Eisen, gebläut (bei P 0233), Messing, vergoldet
Länge 8,2–14,3 cm
Rüstkammer, Inv.-Nrn. P 0137, P 0146, P 0233

Die Medizin wurde im 16. Jahrhundert von verschiedenen Professionen ausgeübt. Neben akademischen Ärzten, die besonderen Wert auf das Studium antiker Schriften legten und Krankheiten vom theoretischen Standpunkt aus betrachteten, gab es Barbiere und Wundärzte. Sie boten neben Trockenrasur und Haareschneiden auch Wundbehandlungen, das Richten von Knochenbrüchen, Zahnziehen oder Aderlass an. Das fehlende Medizinstudium kompensierten sie durch praktische Erfahrung. Auch Hebammen, Apotheker, Bader und Scharfrichter verfügten über praktische medizinische Kenntnisse.

Die Diskrepanz zwischen Theorie und Praxis war dem sächsischen Kurfürsten August bewusst und so verschaffte sich der Kurfürst einen Überblick über den Zustand der ärztlichen Versorgung in Kursachsen. Er verspürte, wie er selbst sagte, eine »sonderliche Lust zu der Medizin und Chirurgie«. Folgerichtig befanden sich in der Bibliothek in Annaburg 1574 zahlreiche medizinische Werke, darunter Kräuter- und Arz-

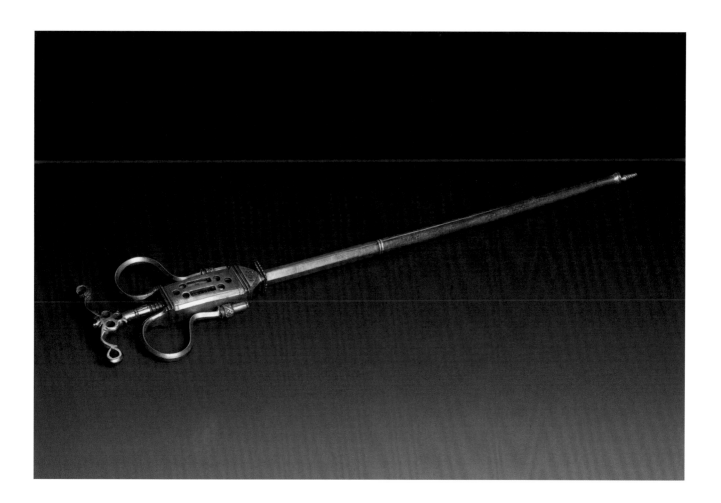

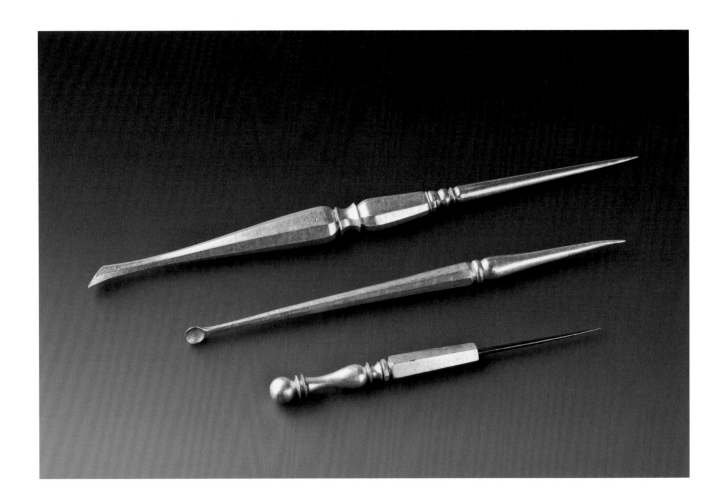

neibücher, Bücher für Schwangere, 22 Werke von Paracelsus sowie diverse einflussreiche und bekannte Werke auf dem Gebiet der Feld- und Wundarznei, der Anatomie und der Chirurgie.

Am 21. Juli 1569 stellte Kurfürst August den italienischen Arzt und Philosophen Dr. Simone Simoni als Professor der Philosophie an der Leipziger Universität an. Neben seiner philosophischen Lehrtätigkeit war es Simoni als studiertem Mediziner erlaubt, sich privaten anatomischen Studien zu widmen. Dies tat er mit großer Hingabe und versammelte in seinem Haus in Leipzig eine Schar von Medizinstudenten um sich, die den Lektionen des Italieners lauschten und Sektionen beiwohnten. Am 22. Februar 1575 erhielt er zusätzlich die Anstellung als Leibmedikus des Kurfürsten.

In den Jahren 1577 und 1578 bemühte sich Simoni im Auftrag des Kurfürsten um den Erwerb der wichtigsten und gängigsten chirurgischen Instrumente für die fürstliche Werkzeugsammlung, die »kunstcammer«. Nach Nürnberg, Paris und Antwerpen reichten die Kontakte, welche letztlich zu der beachtlichen Zahl von über 400 chirurgischen Instrumenten in der kurfürstlichen Kunstkammer führten.

Der Bestand ist heute in seiner Gänze nicht mehr nachweisbar. Die wenigen erhaltenen chirurgischen Instrumente gelangten wahrscheinlich 1907 aus dem Vorrat des Mathematisch-Physikalischen Salons in die Rüstkammer.

Klobsägeblatt mit kurfürstlich-sächsischem und königlich-dänischem Wappen

Matthias Schwerdtfeger
Nürnberg, 1564
Bezeichnet: »Gott Ist meister / vnnd Ich / Binn seinn werckzeig / mataß
Schwertfeger / newer Schmidt 1564 JaR«
Eisen, teilweise geätzt, geschwärzt, vergoldet
Länge 160,6 cm, Breite Sägeblatt 9,6 cm
Rüstkammer, Inv.-Nr. P 0244

Langer Bohrer (»Band-Neber«)

Wohl Matthias Schwerdtfeger
Nürnberg, um 1560–1570
Eisen, geätzt, geschwärzt, teilweise vergoldet, Birnbaum, geschnitzt,
Reste Farbfassung, Reste Vergoldung
Länge 88,6 cm, Tiefe 11,4 cm, Breite 53,6 cm
Rüstkammer, Inv.-Nr. P 0234

Bohrer (»Schlauch-Neber«)

Wohl Matthias Schwerdtfeger
Nürnberg, um 1560–1570
Eisen, geätzt, geschwärzt, vergoldet, geschnitten, Buchsbaum,
gedrechselt, geschnitzt
Höhe 36,1 cm, Durchmesser 12,2 cm, Breite mit Griff 20,7 cm
Rüstkammer, Inv.-Nr. P 0235

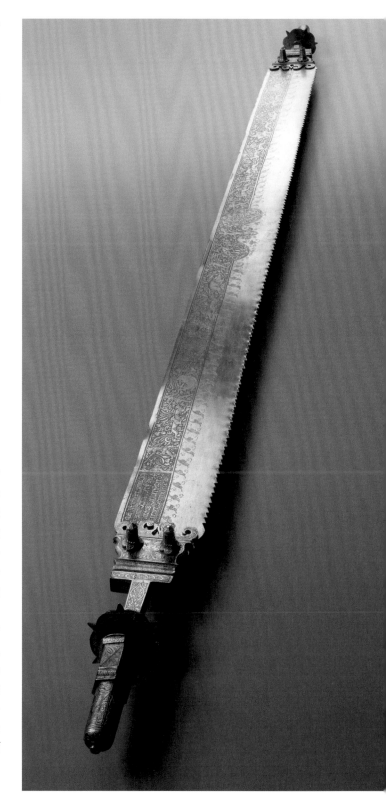

Das Klobsägeblatt und die beiden Bohrer sind zusammen für die Werkzeugsammlung des Kurfürsten August von Sachsen erworben worden. Im Kunstkammerinventar von 1587 findet sich hierzu der Vermerk: »seindt meisterstuckhe«. Tatsächlich handelt es sich um Meisterstücke eines Nürnberger Neberschmieds (Werkzeugmacher), der entsprechend der Innungsvorschriften zwei Bohrer und ein Klobsägeblatt herstellen musste.

Die Nürnberger Innungsvorschriften sahen vor: »Welcher auf dem Neberschmidthandwerk alhier Meister werden will, der soll nachfolgende Stuck zu einem Meisterstuck in eines geschwornen Meisters Haus fertigen und machen, nemlich ein Klobseegen, samt der Schrauben, damit man solche seegen anzeucht [...]«. Neben dem Klobsägeblatt gehörten ein »Schlauchneber« und ein »Bandneber« dazu. Mit dem Begriff »Neber« ist ein »Bohrer« gemeint.

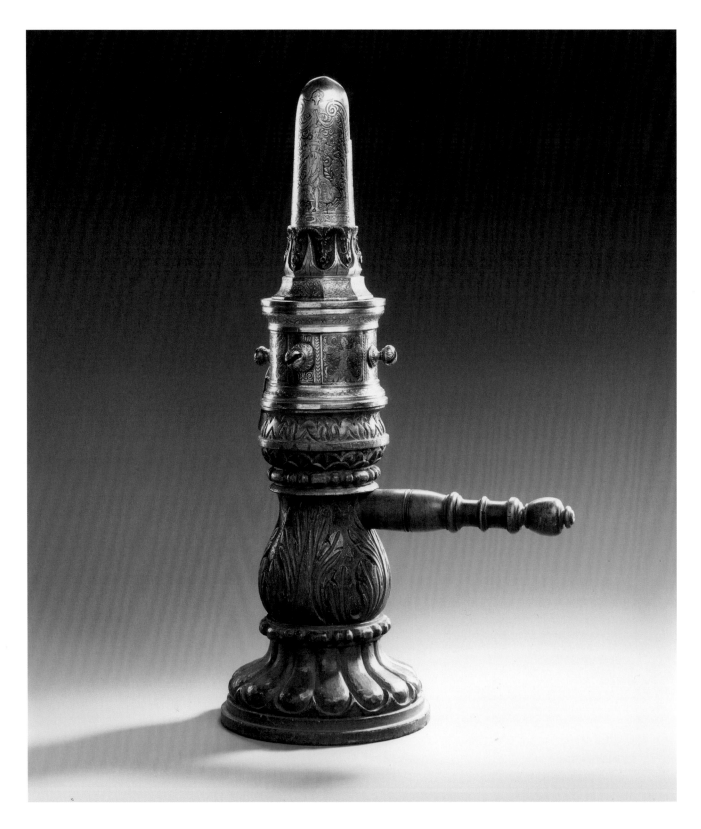

Das Klobsägeblatt wurde in einen festen Holzrahmen, der nicht erhalten ist, eingesetzt und straff gespannt. So konnten zwei Personen die Säge führen und Sägeschnitte erzeugen. Dieses Klobsägeblatt ist allerdings ein außergewöhnliches Stück. Eine beidseitig angebrachte Inschrift nennt als Verfertiger dieses Werkzeuges den Neberschmied Matthias Schwerdtfeger und das Jahr 1564.

Das Klobsägeblatt ist zudem flächendeckend mit Ätzmalerei überzogen. Im Mittelpunkt eines Frieses mit einer Hirsch- und Wildschweinjagd befindet sich die weltliche Tugend Justitia (Gerechtigkeit), flankiert von den Wappenschilden für Kursachsen und das Königreich Dänemark. Die Gegenseite ziert ein Blattwerkfries mit Vögeln, dessen Zentrum die Personifikation der Fides (Glaube), flankiert vom kursächsischen und dänischen Wappen, bildet. Der Ätzmaler war inspiriert von Darstellungen des Ornamentstechers und Grafikers Virgil Solis. Die aufwendige Dekoration mit Vergoldung und der Bezug zum sächsischen Kurfürsten und dessen Gemahlin Anna von Dänemark weisen darauf hin, dass die Stücke für den zukünftigen Besitzer veredelt wurden.

Der kompakte kürzere Bohrer wird in den historischen Quellen als »Schlauch-Neber« bezeichnet. Schlauchneber oder Schlauchbohrer dienten unter anderem zur Herstellung von Löchern in Weinfässern, wenn man den Inhalt eines Fasses in ein anderes umfüllen wollte. Um dies zu bewerkstelligen, mussten die Fässer übereinandergelegt und Löcher hineingebohrt werden. Hierzu diente das ungewöhnlich anmutende Stück: der Handwerker presste den Bohrer auf Brusthöhe gegen das Fass und drehte mit den beiden Handhaben, von denen nur eine erhalten blieb, den gut geschliffenen breiten Bohrkopf kräftig in das Holz. Anschließend verband man die Löcher in beiden Fässern mit einem Schlauch und drückte mittels eines Blasebalges die Flüssigkeit aus dem oberen Fass in das darunter liegende Fass.

Für den längeren Bohrer (siehe Abb. S. 24) findet sich in den historischen Quellen die Bezeichnung »Band-Neber« (Bandbohrer). Am Bohrstab oder Schaft lässt sich am Wechsel von vergoldeten und nicht vergoldeten Feldern die erreichbare Bohrtiefe ablesen. Der schuppenartig geschnitzte Griff aus Birnbaumholz endet in einem Faunkopf. Ursprünglich war der Griff mit einem zweiten Faunkopf komplettiert, doch dieser ist verloren. Entsprechend der Innungsvorschrift, verbarg sich oben in dem würfelförmigen Mittelstück, das mit einem Reliefkopf versehen ist, ein »kleines Neberlein«, also ein kleiner Bohrer.

Der lange, schmale Holzbohrer diente unter anderem zum Durchbohren mehrerer übereinanderliegender Holzbalken, beispielsweise beim Dachbau. Er kam wohl vor allem im Zimmermannshandwerk zum Einsatz.

Beide Stücke sind aufwendig mit Ätzmalerei dekoriert und teilweise vergoldet. Es ist anzunehmen, dass diese Verzierungen – ähnlich wie beim Klobsägeblatt – nachträglich für den kurfürstlichen Sammler angebracht wurden.

Laubsäge

Nürnberg, um 1565–1587
Eisen, geätzt, geschwärzt, vergoldet, Elfenbein, gedrechselt, graviert,
geschwärzt
Länge 26,8 cm, Breite 13,6 cm, Durchmesser des Griffes 3 cm
Rüstkammer, Inv.-Nr. P 0245

Laubsägen werden bei Arbeiten an kleinen Werkstücke
oder Einlegearbeiten aus Holz, Bein oder Horn eingesetzt.
Diese Laubsäge ist zugleich ein äußerst dekoratives Stück.

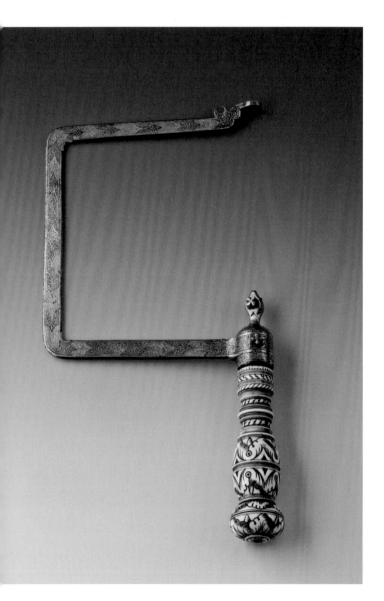

Gravierte Blattmotive, die in den Tiefen vergoldet oder ge-
schwärzt sind, zieren den aus Elfenbein gedrechselten Griff.
Auf dem U-förmigen Bügel wechseln sich vergoldete und ge-
schwärzte Ornamente in Ätzmalerei ab. Das Sägeblatt fehlt.

Die Laubsäge ist im Inventar der Kunstkammer von 1587
zusammen mit drei weiteren Sägen mit hölzernen Griffen
aufgeführt. Sie befand sich mit anderen Tischlerwerkzeugen
in drei grünen Schränken in dem »Hintersten gemach neben
dem Frauenzimmer«.

Kurfürst August ließ bereits als Jugendlicher ein Interesse
an Handwerkszeugen und wissenschaftlichen Instrumenten
erkennen. Nach seiner Regierungsübernahme in Sachsen 1553
begann er, Aufträge an Handwerker in Nürnberg, das damals
als eines der wichtigsten Zentren für Metallverarbeitung
galt, zu erteilen. Mit Hilfe des Nürnberger Kaufmanns Mar-
tin Pfinzing hielt er nicht nur Kontakt mit dem damals hoch
geschätzten Leonhard Danner, sondern erwarb auch diverse
Werkzeugkonvolute (sogenannten »zeugke«), deren Meister
heute unbekannt sind.

So bestellte August 1559 »eine antzahl eisen [...] bei den
berumbsten maistern zu Nürnberg«. Im November 1563
sandte er zwei seiner »diener«, darunter den mittlerweile in
sächsischen Diensten stehenden Nürnberger Schraubenma-
cher Paul Buchner, nach Nürnberg, damit sie dort »ezlichen
zeug und instrument« für ihn bestellten. Sie hatten Anwei-
sung, so lange in Nürnberg zu bleiben, bis sie die gewünsch-
ten Werkzeuge direkt mit nach Dresden bringen konnten.

Diese Laubsäge lässt sich mit keiner konkreten Werkstatt
in Verbindung bringen, ist aber gleichwohl ein hervorragen-
des Beispiel Nürnberger Werkzeuge, das den praktisch veran-
lagten sächsischen Kurfürsten nicht nur funktionell, sondern
auch ästhetisch angesprochen haben dürfte.

Zwei Hobel

Wohl Nürnberg, um 1570–1580
Eisen, geätzt, geschwärzt
Länge 12,8 cm, Breite 3,9 cm, Tiefe 8,1 cm
Länge 12,7 cm, Breite 5 cm, Tiefe 9,7 cm
Rüstkammer, Inv.-Nrn. P 0246, P 0247

Zwei eiserne Hobel befanden sich 1587 in einem mit farbigem Holz intarsierten Schränkchen oder Kasten mit neun Schubladen. In den Fächern lagerten Werkzeuge für Tischler, Schlosser, Barbiere (Wundärzte) und Goldschmiede, aber auch Buchstaben-Stempel sowie ein Brettspiel. Heute sind aus diesem Schränkchen neben den Hobeln noch eine Stockschere, eine Rennspindel und das prächtige kleine Handbeil (siehe S. 28) erhalten.

Die beiden Hobel zeichnen sich durch ihr Material (Eisen) und durch die Befestigungsart aus. Hobel waren und sind üblicherweise aus hartem Laubholz gefertigt und nur die Schneideisen (Klingen) bestehen aus Metall. In der Literatur des 18. Jahrhunderts sind zwar eiserne Hobel erwähnt, doch scheinen sie äußerst selten gebraucht worden zu sein. Die Verwendung von Flügelschrauben anstelle der sonst üblichen Keile zum Feststellen der Schneidmesser ist ebenfalls ungewöhnlich.

Im Kunstkammerinventar von 1587 sind die beiden Hobel als »2 Kurtze fausthubel, schlicht und scherfhubel« bezeichnet. Das heißt, das mit Jagdszenen dekorierte Stück ist ein Schlichthobel, der andere ein Scherf- oder auch Schrupphobel. Eine raue Oberfläche wurde üblicherweise zuerst mit einem Schrupphobel grob bearbeitet und anschließend mit einem Schlichthobel geglättet. Der Unterschied liegt in der Form der Schneideisen, welche beim Schrupphobel abgerundet und beim Schlichthobel gerade sind.

Die beiden Hobel sind flächenübergreifend mit Blattranken in Ätzmalerei verziert. Auf dem einen Stück sind Jagdszenen eingefügt, die von Ornamentstichen des Virgil Solis inspiriert sind.

Bei der Ätzmalerei wird die glatte Oberfläche mit einem Ätzgrund überzogen (üblicherweise eine Mischung aus Wachs und Pech), in dem die Ornamente frei gelegt wurden. Das Ätzmittel, meist Salpetersäure, wirkte dann an den frei-

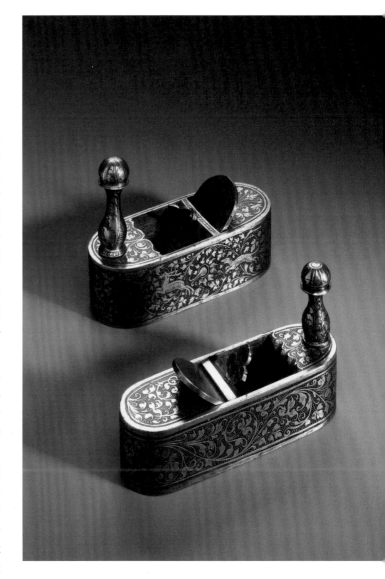

gelegten Stellen auf den Metallgrund und schuf Vertiefungen. Damit sich die vertieften von den blanken Flächen abhoben, wurden sie anschließend mit einer schwarzen Masse ausgefüllt, dem Schwarzlot. Die aufwendige Verzierung macht – wie auch bei dem Handbeil (siehe S. 28) – deutlich, dass die Werkzeuge für einen fürstlichen Sammler und Handwerker gedacht waren.

Gewindeschneidwerkzeug für Holzschrauben

Leonhard Danner
Nürnberg, um 1570
Buchsbaum, geschnitzt, Eisen
Länge 12,9 cm, Breite 3,8 cm, Tiefe 4,6 cm
Rüstkammer, Inv.-Nr. P 0242

Kurfürst August erwarb vor allem in Nürnberg Werkzeuge für seine Sammlung. Der begehrteste Handwerker für den Kurfürsten war der Schreiner und Schraubenmacher Leonhard Danner. Bei ihm bestellte der Kurfürst unter anderem »ezliche zeugk und rustung oder instrument« (1555), »ein waag und ander zeug« (1558), »pölznegel und zwingen, auch der zweien schleifstein« (1559), »ezlichen zeug und instrument so zum drehen gehörig« (1561), eine »schnellwaag« (1562), eine »künstlich poltzenbank« und »fünf kestlein mit weißen beschlegen und handhaben, dorinnen allerley dischler, schloßer und goldtschmiedszeug« (1584). Von diesen Stücken ist nichts mehr sicher nachweisbar. Die fünf beschlagenen Kästen standen 1587 in der Kunstkammer, doch verlieren sich ihre Spuren nach und nach. Erhalten hat sich die 4,40 Meter lange Drahtziehbank (heute Musée national de la Renaissance im Schloss von Écouen) mit ihrem zahlreichen Zubehör (siehe S. 45 f.), eine Armbrustwinde, ein Türheber (siehe S. 47) und diese beiden Gewindeschneider.

Die doppelte Berufsbezeichnung Leonhard Danners – Schreiner und Schraubenmacher – klingt ungewöhnlich. Schraubenmacher hat es als eigenen Berufsstand in Nürnberg nicht gegeben. Mit dem Schneiden von Gewinden beschäftigten sich normalerweise die Windenmacher (Zubehör für Armbruste) oder Zirkelschmiede. Leonhard Danner hat jedoch Gewinde in Holz und in Metall geschnitten, wie diese beiden Gewindeschneider, der Türheber und eine ihm zugeschriebene Armbrustwinde bezeugen.

Die mit Laubmasken dekorierten Werkzeuge sind zur Herstellung von Holzschrauben gedacht. Holzstäbe, die in ihre runden Öffnungen hineingedreht werden, erhalten mittels im Inneren befestigter Klingen ein Schraubgewinde. Drei unterschiedliche Durchmesser sind möglich. Aus den kleinen rechteckigen Öffnungen werden die beim Schneiden entstehenden Späne abgeleitet. An der Schmalseite des einen Stückes ist das Wappen Leonhard Danners angebracht. Es zeigt eine stilisierte Tanne in flachem Relief.

In der kurfürstlich-sächsischen Kunstkammer hatten die beiden aus Buchsbaumholz gearbeiteten Werkzeuge ihren Platz in einem »schreibetisch mit 10 schubladen, dorinnen allerley dischler zeugk«. Dieser war von Leonhard Danner erworben worden. Von den ehemals darin enthaltenen elf Schneidzeugen »zum holzern schrauben schneiden« haben sich nur diese beiden erhalten.

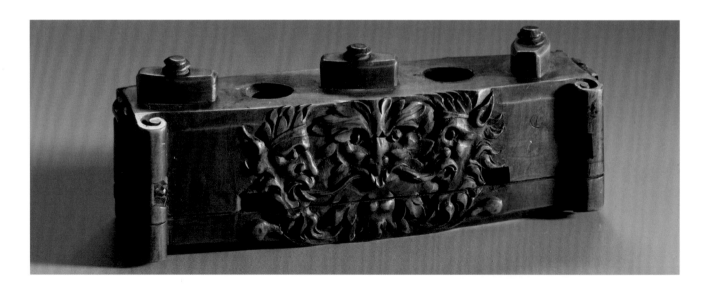

Zubehör der Drahtziehbank: Winde, Hebestange und Drahtrolle

Leonhard Danner
Nürnberg, 1565
Eisen, geätzt, graviert, vergoldet, Holz, gedrechselt, Leder
Länge 15–56 cm, Breite 30,4–ca. 36,5 cm, Tiefe 15,5–16,2 cm
Rüstkammer, Inv.-Nrn. P 0225, P 0226, P 0229

Im Jahre 1565 wurde in Nürnberg durch den Künstler-Inge-nieur, Schreiner und Schraubenmacher Leonhard Danner und durch einen heute unbekannten Intarsienkünstler für Kur-fürst August eine ebenso kostbar gestaltete, wie damals tech-nisch moderne Drahtziehbank fertiggestellt. Sie ist das ein-zige heute noch erhaltene Gerät dieser Art und zugleich das größte Werkzeug eines Fürsten, das sich aus der Renaissance erhalten hat. Durch den bildreichen Schmuck mit Intarsien

auf allen Seiten des 4,40 Meter langen Goldschmiedewerk-zeugs ist sie zugleich eine der schönsten künstlerischen Holz-arbeiten der süddeutschen Renaissance.

Angefertigt wurde dieses ausgesprochen innovative Ge-rät zum Ziehen von Gold- und Silberdrähten im Auftrag des sächsischen Kurfürsten August. Wie die drei zur Draht-ziehbank gehörigen Teile, die nach deren Verkauf um 1854 durch Zufall in Dresden verblieben, belegen, waren sämtli-che funktionalen Bestandteile mit Ätzungen raffinierter Or-namente, Arabesken, Blütenranken und Flechtbändern be-deckt sowie mit phantasievollen Darstellungen, wie die des Königs mit Zepter und Sonnenmaske in den Händen auf der Winde. Diese wurden von Nürnberger Meistern ihres Faches, die auch Harnische oder andere eiserne Flächen mit gravier-ten oder geätzten Ornamenten und Darstellungen versahen,

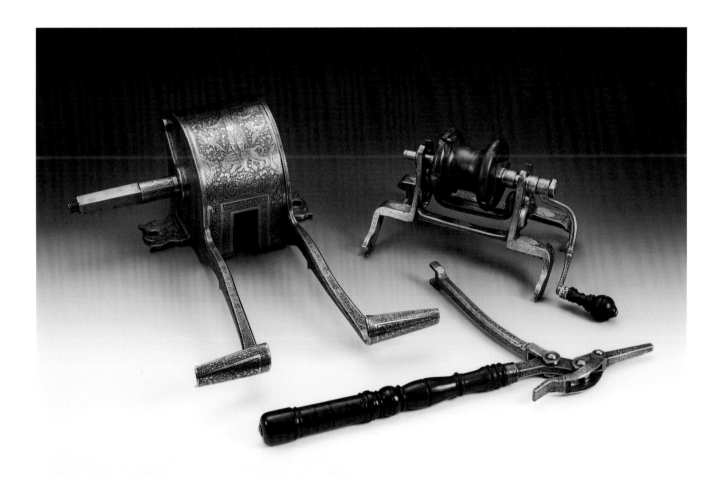

kostbar geschmückt. Die Dannersche Drahtziehbank befindet sich heute mit ihrem umfangreichen Bestand an Zieheisen, Windenteilen, Rollen und Docken im Musée national de la Renaissance im Schloss von Écouen bei Paris.

Drahtziehbänke wurden seit dem späten Mittelalter für die Herstellung von eisernen Nägeln, aber auch für die Goldschmiedekunst genutzt. Sie waren allerdings erheblich kleiner und einfacher als die Drahtziehbank des Kurfürsten. Bei diesen wurde der eingefädelte Draht durch eine Zange gehalten, die ihrerseits mit einem Lederriemen oder einer Kette verbunden war und um eine Haspel gewickelt wurde. Auf diese Weise zog man den Metallstab durch das Zieheisen. Um die gewünschten Durchmesser zu erzielen, musste der Draht durch mehrere Locheisen mit immer kleineren Löchern gezogen werden.

Die von Danner entworfene Bank ist effizienter konstruiert als die geläufigen Geräte. Das beschriebene Verfahren wurde mit ihr grundlegend weiterentwickelt, denn bei ihr wurde die Zugkraft wie bei einer Armbrustwinde mittels eines Zahngewindes mit Kurbel ausgeübt. Die Übersetzungswirkung der Gewinde verringerte die Kraftanstrengung des Ziehenden. Die an beiden Stirnseiten des Gehäuses montierten Steckvorrichtungen für Locheisen und die an beiden Enden des Zahngewindes geschaffenen Anschlüsse ermöglichten zudem eine doppelseitige Arbeitsweise, denn die Winde musste nicht im Leerlauf zurückgedreht werden. Dies bedeutete weitere Kraft- und zugleich Zeitersparnis. Die durch sie gezogenen Edelmetalldrähte wurden als Zierdrähte an Waffen, Möbeln und Gefäßen sowie in der Weberei, Stickerei und Posamentenherstellung weiterverwendet. Darüber hinaus konnte man mit Danners Bank auch Schrauben und Federn drehen sowie feine Profilleisten ziehen, die wie die Drähte häufig zum Schmuck auf getriebene und gegossene Goldschmiedearbeiten gelötet wurden. Dass Kurfürst August mit der Drahtziehbank gearbeitet hat, ist überliefert.

Spätestens mit der Installierung der innerhalb des Residenzschlosses nur mit größtem Aufwand zu transportierenden Drahtziehbank müssen die Räume der Kunstkammer mit der sich nun stetig vergrößernden Werkzeugsammlung durch den Kurfürsten festgelegt worden sein. Danner hat seine Drahtziehbank 1566 wohl bereits in einem der beiden Säle im mittleren Zwerchhaus des Westflügels montiert, die dann im ersten Inventar von 1587 als Haupträume der kurfürstlichen Sammlung in Erscheinung treten.

Türheber

Wohl Leonhard Danner
Nürnberg, um 1555–1587
Eisen, geätzt, geschwärzt
Länge 21,1 cm (Spindel eingefahren), Breite 8 cm, Tiefe 10 cm
Rüstkammer, Inv.-Nr. P 0223

Zu einer besonderen Werkzeuggattung zählen jene Gerät-
schaften, die dem Zerstören von Burg- und Festungsmauern,
dem Sprengen von Türen, Fenstern bzw. Fenstergittern und
Schlössern dienten. Funktion und Wirksamkeit solcher Werk-
zeuge sind in Traktaten über Kriegsführung und Festungs-
wesen überliefert. Ihre enorme Bedeutung für Landesherren
und Städte sieht man in den strengen Reglementierungen bis
hin zu Verboten über die Fertigung und Ausfuhr solcher Ge-
räte sowie die Weitergabe von Bauanleitungen.

Der Schreiner und Schraubenmacher Leonhard Danner,
seit 1540 Bürger der freien Reichsstadt Nürnberg, machte
sich mit der »Erfindung« und Produktion solch nützlicher
Werkzeuge unentbehrlich. Namentlich seine Brechschraube,
mit der ohne großen Kraftaufwand dicke Mauern zum Ein-
sturz gebracht werden konnten, erlangte Berühmtheit. Sie
kam bei der Niederlegung und Schleifung der Festung Plas-
senburg bei Kulmbach am Ende des Zweiten Markgrafenkrieg
(1552–1554) zum Einsatz.

Den Abwerbeversuchen des sächsischen und des Pfäl-
zer Kurfürsten widerstand er und nahm stattdessen 1554
die Bestallung in Nürnberg an. Doch war es ihm gestattet,
Aufträge von außerhalb anzunehmen. So lieferte er 1555 ein
»prechzeug« an den kaiserlichen Hof in Brüssel und 1579 zwei
»prechschrauben« an den Hof von Navarra.

Auch in der Dresdner Kunstkammer gab es 1587 eine Ru-
brik »ahn brech, steig und niederlaß zeugen«. Hier waren
Werkzeuge zum »gitter zerreißen«, »zum eisern gitter zer-
schrauben« und »zum thuren und gitter außbrechen« auf-
geführt. Nur wenige davon sind heute in der Rüstkammer,
in Écouen und in Privatbesitz überliefert. Es handelt sich um
verkleinerte, aber funktionstüchtige Modelle jener »Brech-
zeuge«. Ihre reiche Verzierung weist darauf hin, dass sie spe-
ziell für einen Sammler angefertigt wurden.

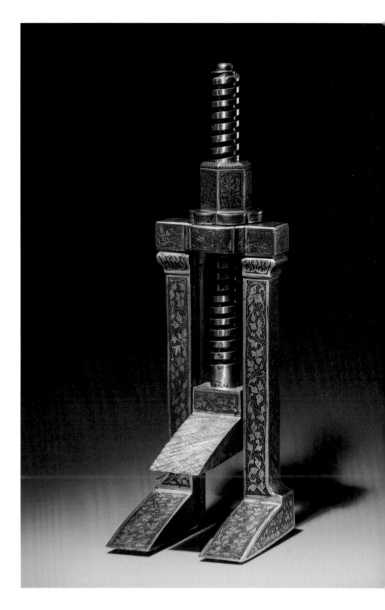

Der Türheber mit dem präzise geschnittenen Eisenge-
winde und der Ätzmalerei aus kleinen Blattranken wird Leon-
hard Danner zugeschrieben. Den Fuß des Hebers schiebt
man unter eine Tür. Mit einem Schraubenschlüssel dreht man
die obere Mutter, wodurch die mittlere »Klaue« des Fußes
die Tür aus den Angeln hebt. Der ebenfalls flächig dekorierte
Schraubenschlüssel befand sich noch bis 1943 in der Rüst-
kammer, gilt seither jedoch als Kriegsverlust.

Universalwerkzeug

Wohl Balthasar Hacker
Nürnberg oder Dresden, zwischen 1586 und 1595
Eisen, geätzt, geschwärzt
Länge geschlossen 15,7 cm, Länge ausgeklappt 27,6 cm, Breite
geschlossen 3,8 cm, Breite ausgeklappt 28,5 cm, Höhe 3,6 cm
Rüstkammer, Inv.-Nr. P 0260

Kurfürst August gelang es nicht, den von ihm hoch geschätz-
ten Schreiner und Schraubenmacher Leonhard Danner von
Nürnberg nach Dresden zu locken. Doch zwei in Danners
Werkstatt ausgebildete Handwerker folgten dem Ruf nach
Dresden. Paul Buchner hatte sich ebenfalls einen guten Ruf
mit der Verfertigung von Schraubenwerken zum Mauerbre-
chen errungen und erhielt auf Empfehlung Danners 1559 eine
Anstellung in Dresden. Seine vielseitigen technischen und
künstlerischen Fähigkeiten machten ihn rasch unentbehrlich
für den Kurfürsten und er stieg zum Oberzeugmeister und
Oberbaumeister auf. In die Kunstkammer gelangte von Buch-
ner ein »eisern brechzeug von 9 stucken« und er führte 1574
einen großen Auftrag mit Brechzeugen für den Herzog von
Savoyen aus.

Ein zweiter bei Leonhard Danner ausgebildeter Schrau-
benmacher und Zeugschmied, Balthasar Hacker, kam direkt
im Anschluss an seine Lehre 1576 nach Dresden. Von ihm sind
einige Arbeiten für den Kurfürsten Christian I. von Sachsen
schriftlich erwähnt, darunter eine »Kugelkunst«, ein mehrtei-
liges »steig- und unterlaß zeugk« sowie ein mit Intarsien ein-
gelegter »schreibetisch« mit Brechzeugen.

Aus letzterem haben sich vier Gerätschaften erhalten, da-
runter ein Multifunktionsinstrument. Unter den vierzehn aus-
klappbaren Werkzeugen befinden sich Bohrer, Feilen, eine
Säge, ein Schlüssel und ein Schraubendreher. Wie bei einem
Taschenmesser lassen sich die Werkzeuge in einem recht-
eckigen Kasten zusammenschieben und verschließen. Ein
Klemmhaken an der Rückseite erlaubte die Befestigung am
Gürtel, so dass man dieses praktische Werkzeug jederzeit mit
sich führen konnte.

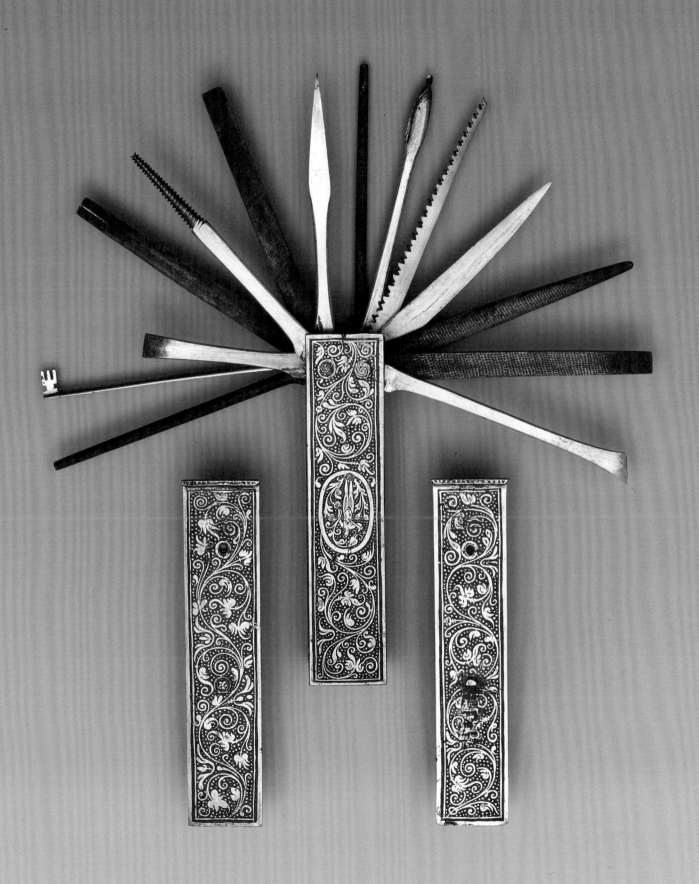

Abyssos aufus late pro-
tendere fines.

DIRK SYNDRAM

RAUM II: DIE ORDNUNG DER DINGE

Im Makrokosmos der erlebbaren Welt wie auch im Mikrokosmos der fürstlichen Sammlung nahm die fürstliche Ordnung als *politike techne*, also als Regierungshandwerk oder als prunkvolle Überhöhung des Sammlers, einen wichtigen Platz ein. Das Selbstverständnis der sächsischen Kurfürsten um 1600 war streng protestantisch geprägt. Sie sahen sich als Sachwalter Gottes und Garanten einer »vernünftigen« Ordnung, die sie ihren Untertanen gewährten. Nach Auffassung Luthers hatte Gott den Fürsten auf Erden zum Herrscher eingesetzt, damit er Ordnung halte und die Bösen bestrafe. Die Kurfürsten, von August bis Johann Georg I., verstanden sich in diesem Sinne als väterliche Landesherren. Das schon traditionelle, durch die Reformation noch überhöhte Bild des Fürsten als Hausvater wird von Populärhistorikern bis heute auf Kurfürst August übertragen, den man mit dem Beinamen »Vater August« zu charakterisieren sucht. Zum *pater familias* seines differenziert geordneten Herrschaftsgebiets erhoben, sah sich der protestantische Fürst als Landesvater und so als einendes Element seines Staates, womit er zugleich dessen Verkörperung wurde. Stiftung und Bewahrung der gesellschaftlichen Ordnung waren herangetragene Erwartungen und ebenso das Selbstziel des Fürsten.

Wies die Dresdner Kunstkammer in den ersten Jahrzehnten mit der auf das persönliche Handeln des Kurfürsten August bezogenen Aufstellung nur Ansätze für einen Ordnungsgedanken auf, so fanden sich in ihr doch seit ihrem Beginn Objektgruppen, die im Mikrokosmos des Sammlungsgefüges in besonderem Maße der Ordnung verbunden waren: die Sammlungsmöbel. Neben den speziellen, häufig ikonographisch besonders gestalteten Kunstkammerschränken gab es in den Kunstkammern funktionsorientierte Wandschränke, Regale, Tresuren, Repositorien oder Truhen. Den Höhepunkt dieser Aufbewahrungs- und Ordnungsform markierte aber der Kabinettschrank. Der Sammlungsschrank, der im 16. und 17. Jahrhundert – ohne die Funktion damit näher zu bezeichnen – allgemein als »Schreibtisch« bezeichnet wurde, war als Aufbewahrungsmöbel das Abbild einer Sammlung und zugleich ein besonders kostbares Kunstkammerstück.

Der Raum wird von vier Kunstkammermöbeln geprägt. Der fast vier Meter hohe Kunstkammerschrank von Hans Schifferstein überragt alle anderen Kunstkammermöbel – auch durch seinen Preis von 3000 Meißnischen Gulden, der ihn wohl zu einem der teuersten Sammlungsobjekte der Dresdner Kunstkammer werden ließ. Er beweist eindrucksvoll, dass Dresdner Kunstschreiner ästhetisch auf der Höhe ihrer Zeit arbeiten konnten.

Das als Luxusgütermetropole bald alle anderen Produktionsorte übertreffende Augsburg wurde zum Zentrum der Herstellung von Kabinettschränken und Kassetten mit Ebenholzfurnier. Diese gehörten schließlich zu den wichtigsten Exportartikeln der Stadt. Der monopolartige Erfolg Augsburger »Kistler« und Goldschmiede geht darauf zurück, dass die zum Teil außerordentlich komplexen Kunstmöbel dort in spezialisierten Werkstätten und in arbeitsteiligem Verfahren kurzfristig hergestellt werden konnten. Boas Ulrich und Matthäus Wallbaum spezialisierten sich dabei als »Kistler« auf das eigentliche Kleinmöbel. Dessen Inhalt wurde unter Einbeziehung vieler Augsburger Werkstätten, die verschiedenen Zünften angehörten sowie basierend auf den Wünschen des jeweiligen Kunden oder eines Kunsthändlers, der ein besonderes Produkt anbieten wollte, in das Möbel eingefügt.

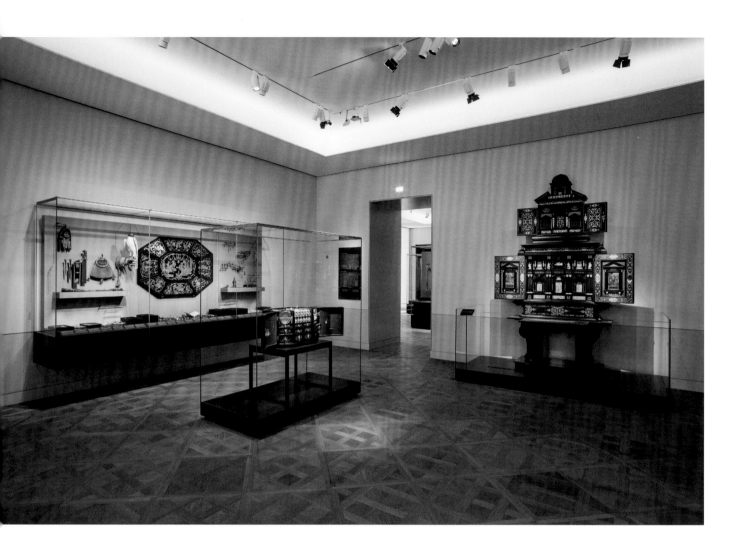

Die Fertigung der großen Kunstschränke durch Augsburger Kunsthandwerker erlebte ihren Höhepunkt unter der Leitung des gelehrten Reisenden und erfolgreichen Luxushändlers Philipp Hainhofer. Besonders ausgereifte Beispiele dieser Augsburger Kunstkammermöbel haben sich in zwei reich bestückten Kabinetten in der kursächsischen Sammlung erhalten: das sogenannte »Werkzeugkabinett« des Kurfürsten Johann Georg I. und das »Tischkabinett« seiner Gemahlin Magdalena Sibylla.

Großer Schiffersteinschrank

Hans Schifferstein und andere Künstler
Dresden, 1615
Blindholz, in Ebenholz furniert, Ebenholz; Einlagen in Elfenbein, Zypressenholz und Perlmutter, Palisander mit Ahornadern, Birnbaumholz, geschnitzt, schwarz gebeizt, Ölmalerei auf Kupfer, Elfenbein, graviert, geschwärzt (Planiglob), Spinett mit Blütenmalerei
In geschlossenem Zustand: Höhe 369 cm, Breite 151 cm, Tiefe 75 cm
Kunstgewerbemuseum, Inv.-Nr. 47708

Im Jahr 1615 erwarb Kurfürst Johann Georg I. einen Kabinettschrank von dem Dresdner Tischler Hans Schifferstein für sagenhafte 3000 Meisnische Gulden. Das knapp 4 Meter hohe altarähnliche Möbel ist aufwendig mit Einlegearbeiten aus Elfenbein- und Perlmutterornamenten verziert. Auf einem Unterbau aus Sockel und ausziehbarer Schreibtischplatte befindet sich hinter eine Klappe versteckt ein ebenfalls ausziehbares Spinett. Darüber erhebt sich ein zweigeschossiger Aufbau mit jeweils zwei Flügeltüren. Öffnet man diese Türen, ersteht vor dem Betrachter eine Schaufassade mit architektonischer Gliederung, in die sich Ornamente, Figurenschmuck und Malerei einfügen. Hinter der Innenfassade verbergen sich 121 Fächer und Schubladen, die man auf den ersten Blick nicht erkennen kann. Sie sind leer und waren wahrscheinlich auch nie zum Befüllen gedacht (siehe Abb. S. 50). Zwischen dem Schrankaufsatz und dem Tisch ist ein herausziehbares Spinett eingearbeitet.

Zwei Gemälde auf den Innenseiten der Türen, die auf einer Balustrade stehenden Elfenbeinfiguren und die szenischen Elfenbeingravuren im Mittelteil des geöffneten Schrankes vereinen sich zu einem intellektuellen Bildprogramm. Die Gemälde stellen einen Traum des alttestamentarischen Königs Nebukadnezar dar. Dieser träumte von einer Gestalt aus Gold, Silber, Bronze, Eisen und Ton, die von einem Felsen zerstört wurde (rechtes Bild). Der Prophet David deutete diesen Traum als eine Vision von vier aufeinanderfolgenden Weltherrschaften, die am Ende zerfallen und vom Reich Gottes abgelöst werden (linkes Bild).

Die mittelalterlichen Deutungen setzten einzelne Reiche mit konkreten Epochen gleich. An dem Kunstkammerschrank symbolisieren die vier geschnitzten Elfenbeinfiguren über den Säulenpaaren diese Weltreiche. Von links nach rechts

zeigen sie: das Babylonische Reich, das Persische Reich, das Makedonische Reich und das Römische Reich. Nach damaligem Verständnis befand sich Sachsen als Teil des Heiligen Römischen Reiches Deutscher Nation noch immer in der letzten Phase.

Die ausgezogene Schreibplatte trägt eine in Elfenbein gravierte Weltkarte, deren Darstellung auf eine Vorlage von 1594 zurückgeht. Die Personen in den Ecken stehen für die vier zu jener Zeit bekannten Kontinente: Europa, Afrika, Asien und das erst 100 Jahre zuvor entdeckte Amerika.

Über den Kunsttischler Hans Schifferstein, von dem sich der heutige Name des Möbels, »Großer Schiffersteinschrank«, ableitet, ist nicht viel bekannt. Nachdem er bereits 1606 drei Tische aus Ebenholz mit Elfenbeineinlagen für 600 Gulden an den Dresdner Hof geliefert hatte, erlangte er 1607 in Dresden den Meistertitel. Als nächstes Projekt ist der nach ihm benannte »Große Schiffersteinschrank« in den Quellen belegt, dem parallel oder in kurzem Abstand ein weiterer

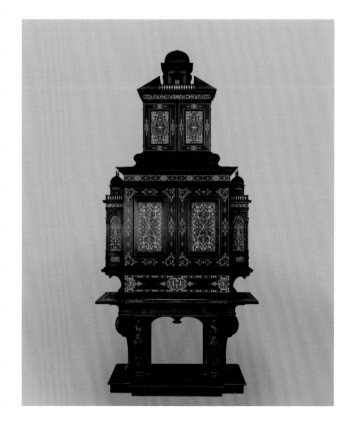

Kunstschrank folgte, welcher jedoch unvollendet blieb. Der Kunsttischler verwendete hier die beim Aussägen der Elfenbein- und Holzornamente des Großen Schiffersteinschrankes entstandenen »Negative« für die Dekoration des zweiten Schrankes. Ein Verfahren, das als »seconde effet« bekannt ist.

Obwohl ihn der bekannte Reiseschriftsteller und Kunstunternehmer Philipp Hainhofer in seinen Erinnerungen an eine Dresdenreise 1617 als Hoftischler bezeichnet, ist eine Anstellung am Hof nicht bekannt. Allerdings war er in Dresden mit anderen Hofkünstlern, wie dem Elfenbeinschnitzer Jacob Zeller (siehe S. 60 f.), dem Goldschmied Daniel Kellerthaler (siehe S. 120, 122) und auch Giovanni Maria Nosseni (siehe S. 71 f.) gut bekannt.

Der Große Schiffersteinschrank ist in seiner meisterhaften Gestaltung und dem harmonisch eingewobenen, komplexen Bildprogramm ein Schaustück *par excellence*, das Bewunderung erregte, aber auch zu kultivierten Gesprächen inspirierte.

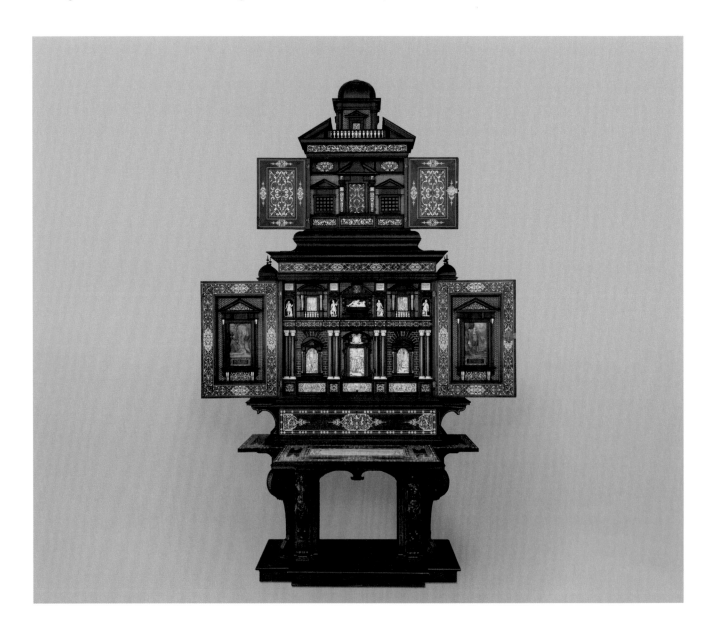

Werkzeugkabinett

Unbekannter Kunstschreiner und unbekannte Werkzeugmacher
Goldschmiede: Christoph Wild und Tobias Leucker
Augsburg, um 1617–1625
Nadelholz, Ebenholz und Eiche (Furnier), Silber, graviert, Eisen,
vergoldet, Seidensatin und Seidensamt rot, Ziegenleder, Silberlahn
vergoldet, Wasserfarben auf Papier, Werkzeuge, Instrumente und
Gegenstände aus verschiedensten Materialien
Höhe 75,5 cm, Breite 79 cm, Tiefe 54,8 cm
Kunstgewerbemuseum, Inv.-Nr. 47724

Das Werkzeugkabinett besteht aus einem oktogonalen Kasten und einer separaten Tischplatte. Neben seiner vielteiligen Ausstattung liegt die Raffinesse des Stückes darin, dass der äußerlich schlichte Korpus mithilfe der Tischplatte in einen prunkvollen Schautisch umgewandelt werden konnte.

Die Tischplatte besteht aus neun ursprünglich auseinandernehmbaren Teilen, wobei deren Mitte in etwa der Grundfläche des Kastens entspricht. Die zentrale Bildfläche stellt in gravierten Silbereinlagen den durch das gleichnamige Shakespearedrama berühmt gewordenen Feldherrn Coriolanus bei seiner Belagerung von Rom dar. Die Silbereinlagen der acht Segmente zeigen mit zwischengesetzten Trophäendarstellungen Helden aus der römischen Frühgeschichte sowie Szenen aus dem Leben des trojanischen Prinzen Aeneas – Personen der römischen Mythologie, welche als Urahnen Roms galten.

Der äußerlich eher schlicht gestaltete Kasten aus furniertem Ebenholz lässt sich auf beiden Längsseiten öffnen. Während an der nicht sehr tiefen Rückseite einige Jagd-Utensilien sowie verschiedene raffiniert konstruierte Kriegsgeräte angehängt sind, befinden sich auf dessen Vorderseite auf kleinstem Raum der größte Teil der rund 250 Gegenstände dieses Werkzeugkabinetts.

Nach dem Öffnen erscheint zunächst eine von Augsburger Goldschmiedemeistern gemarkte umfangreiche und repräsentative Reiseapotheke sowie Barbierinstrumente und Gegenstände des täglichen – fürstlichen – Bedarfs wie Teller und Besteck. In neun verschiedengroßen Schubladen und

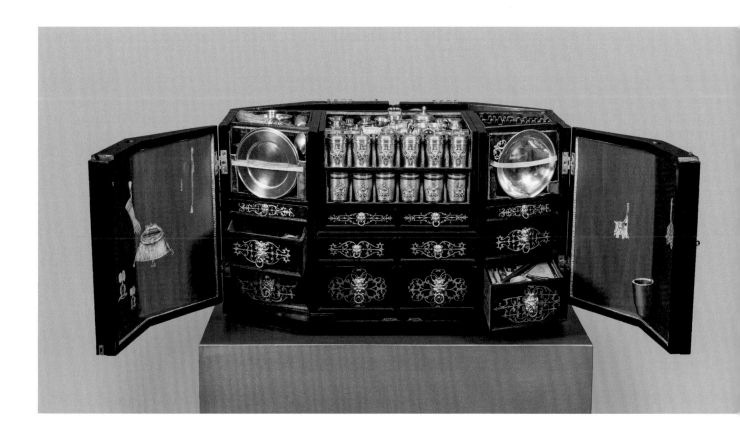

Einsatzfächern, deren Fronten mit ornamentalen, teilweise vergoldeten Silbereinlagen dekoriert sind, befindet sich eine kaum vorstellbare Fülle an eisernen Handwerkszeugen. Es handelt sich dabei um hochwertig gearbeitete Gebrauchsgegenstände: Werkzeuge und Geräte aus den Bereichen der Ingenieurskunst in Krieg- und Friedenszeiten, der Bearbeitung von Metall und Holz sowie des Drechselns von Elfenbein. Neben dieser idealen Sammlung von Werkzeugen für einen handwerklich aktiven Fürsten findet sich auch das Gerät eines Hufschmieds sowie Brechzeuge zum Zersprengen von Mauern, Türen, Gittern und Fenstern.

Die Entstehung eines solchen Werkzeugkabinetts benötigte – neben einem zahlungskräftigen Kunden – eine Person, welche die Idee zur Umsetzung entwickelte und die verschiedenen Gewerke beauftragte, die einzelnen Teile des Möbels und seiner Ausstattung anzufertigen. Involviert waren manchmal mehr als zwanzig Personen, insbesondere diverse Werkzeugmacher und ein Kistler.

In den ersten Jahrzehnten des 17. Jahrhunderts hatte der Augsburger Kaufmann, Kunstagent, Nachrichtenkorrespondent, Diplomat Philipp Hainhofer mit einzigartigen Kunstschränken Meisterwerke der Spätrenaissance geschaffen. Dazu zählen der nur in seiner Ausstattung in Berlin erhalten gebliebene Pommersche Kunstschrank, der 1617 an Herzog Philipp II. von Pommern-Stettin übergeben wurde, und der zwischen 1625 und 1631 angefertigte Kunstschrank, welcher in den Besitz des schwedischen Königs Gustav Adolf gelangte und sich heute in Uppsala befindet. Ein dritter Kunstschrank, den Erzherzog Leopold V. als Geschenk an den Großherzog Ferdinando II. von Toskana 1628 erwarb, hat sich in Florenz

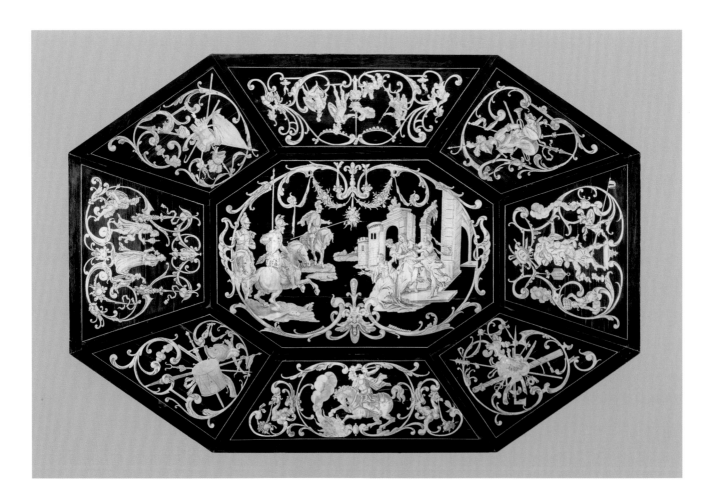

erhalten, ein vierter aus dem Besitz von Carl Gustav Wrangel in Wien. Diese Kunstschränke sind ausgesprochen luxuriöse und mit einer Vielzahl an Objekten aus Kunstkammern gefüllte Mikrokosmen fürstlichen Sammelns. Dazu zählt das Werkzeugkabinett aufgrund seiner praktischen Ausstattung allerdings nicht. Bisher wurde Philipp Hainhofer immer wieder als Schöpfer des Werkzeugkabinetts sowie des Tischkabinetts benannt, dies ist jedoch nicht hinreichend belegt. Denn Hainhofer, der selbst 1629 in diplomatischer Mission in Dresden war und dabei die sich entwickelnden fürstlichen Sammlungen besuchte, erwähnt in seinen Beschreibungen der Kunstkammern und späteren Korrespondenzen mit verschiedenen Fürstenhöfen das Werkzeugkabinett nicht. Jenes ist schon vor seinem Besuch in Dresden zwischen 1620 und 1625 entstanden und vor 1636 in die Residenzstadt gelangt. Eine Lieferung an den Kurfürsten von Sachsen hätte er sicherlich vermerkt.

In der Dresdner Kunstkammer befanden sich bereits beim Tod des Kurfürsten August, wie in dessen erstem Inventar von 1587 aufgeführt, drei wohl gefüllte große, luxuriös gearbeitete Kunstschränke sowie fünf Werkzeugkabinette mit Handwerkszeug für Schlosser, Zimmermann, Goldschmied und andere Gewerke. Hervorzuheben ist dabei »1 Eingelegt gevirdt kestlein mit runden seulen, vorguldten handthaben und beschlege, hat 9 schubkästlein, dorinnen tischer, schloßer, balbir und goldschmidts zeuge, alphabet, schacht und bredt spiel, wie bey jeden kästlein zuvornehmen.«

Der Dresdner Hof schickte im späten 16. Jahrhundert immer wieder selbst angefertigte Werkzeugkabinette als Gegengeschenke an andere Fürsten – insbesondere an den Herzog von Savoyen. Die Herstellung von Werkzeugkabinetten für den fürstlichen Markt in Augsburg begann jedoch eher. Schon 1565 berichtete der Sammlungstheoretiker Samuel Quiccheberg in seinem Traktat, dass Werkzeugkästen zusammengestellt wurden, die handwerkliche Instrumente, seien es solche für Uhrmacher, Eisenschmiede, Schreiner, Goldschmiede und andere einschlossen: »Freilich nicht so, daß einzelne nur etwas, sondern daß alle alles Nötige dort finden«. Er beschrieb diese komprimierten, technologisch hervorragend gelösten Werkzeugkollektionen als Neugier und

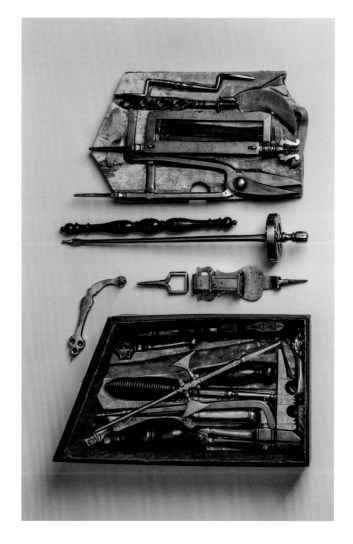

Bewunderung erweckendes Sammlungsgut, welches insbesondere in Spanien sehr begehrt war. Das Dresdner Werkzeugkabinett ist damit ein seltenes Relikt einer im 16. Jahrhundert unter Fürsten begehrten Sammlungsform.

1636 ist seine Präsenz in Dresden erstmals nachweisbar, als der Kunstkämmerer Theodosius Häsel sein bis heute erhaltenes Inventar des Inhalts erstellte. Das stark auf die Dresdner Sammlungstradition abgestimmte individuelle und ausgeklügelte Kabinett gelangte spätestens 1671 in die kurfürstliche Kunstkammer, ging 1832 in die Sammlungsbestände der Rüstkammer über und ist seit 1983 Teil des Kunstgewerbemuseums.

Tischkabinett

Augsburg, um 1628
Fichte, Birnbaumholz, schwarz gefärbt, Ebenholz und andere Hölzer (Furnier), Ruinenmarmor (Florentiner Marmor) Zinnadern, Elfenbeinadern, Seidensamt rot, Silberborten, Blattvergoldung, Eisen graviert, vergoldet, gebläut, Instrumente und Gegenstände aus verschiedensten Materialien
Höhe 81,5 cm, Breite 145,5, Tiefe 95 cm
Kunstgewerbemuseum, Inv.-Nr. 47714

Das Tischkabinett vereint den Möbeltypus des Kasten- und des Wangentisches auf einem sockelförmigen Fußkasten. Kulturgeschichtlich ist es eine einzigartige Rarität, denn das Tischkabinett enthält so ziemlich alles, was zu Beginn des 17. Jahrhunderts zum intimeren Leben einer Kurfürstin gehörte. Unter der Tischplatte aus furniertem Ebenholz, Königsholzbändern, Zinnadern und 31 verschieden großen Platten

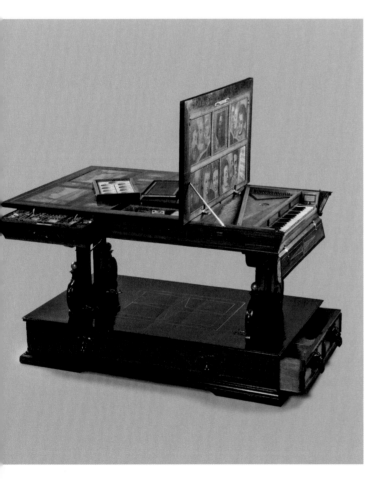

aus Pietra Paesina oder »Ruinenmarmor« befinden sich in sechs Behältnissen mehr als 200 einzelne Objekte.

Unter einem Plattendeckel, der zwei Fünftel der Tischplatte umfasst, verbirgt sich ein Virginal beziehungsweise Spinett, das dem Augsburger Instrumentenbauer Samuel Bidermann zugeschrieben wird. Auf der Innenseite des Plattendeckels sind in Temperamalerei auf fünf Tafeln Köpfe von Sängerinnen und Sängern verschiedenen Alters aufgemalt, die auf Kupferstiche von Frans Floris zurückgehen. Den Resonanzboden des Instruments bedecken verschiedene naturalistisch gemalte Blüten.

Im hinteren Teil des Multifunktionstischs befinden sich als Tischauflage herausnehmbare Marmorplatten, deren Struktur an landschaftliche Silhouetten erinnert. Darunter verbergen sich vier Fächer sowie an den Längsseiten jeweils ein Schubkasten. Die Aufbewahrungen sind einheitlich mit rotem Samt ausgeschlagen.

Einer der Schubkästen enthält eine größere Anzahl Schreibgeräte und mathematische Instrumente, darunter Zirkel, Proportionalzirkel und Schreibrohr. In diesem Kasten wird aber auch ein Fernrohr und ein herausziehbares Schreibpult verwahrt.

Der zweite Schubkasten auf der anderen Tischseite enthält das umfangreiche Toilettenzeug einer Dame hohen Standes. Zu den zahlreichen vielseitigen Einzelteilen gehört hervorragend erhaltenes Nähzeug, darunter ein vollständiges Nähkästchen mit verschiedenen Garnen in kräftigen Farben. Der Tisch birgt aber auch ein umfangreiches »Apotheker- und Barbierzeug« mit chirurgischen Instrumenten sowie eine kleine Sammlung von »Naturalia«: Muschelschalen und Seeschneckengehäuse, teilweise künstlerisch bearbeitet. Einer der Einsätze unter der Tischauflage enthält eine umfangreiche Ausstattung an Spielen. Neben einem roulettartigen Kugelspiel, einem Französischen Kartenspiel und einem »Brentenspiel« (gioco della brenta) finden sich weitere Spiele, deren Regeln heute zum Teil nicht mehr bekannt sind. Im Sockel des Tisches ist ein zusammenklappbarer Lehnstuhl aufbewahrt.

Insgesamt handelt es sich bei den Einzelteilen des Tischkabinetts, wie beim Werkzeugkabinett, um Gegenstände des

gehobenen Bedarfs, die allesamt von verschiedenen Augsburger Gewerken hergestellt wurden. Die Goldschmiedearbeiten der »Apotheke« und anderer Gegenstände stammen von Augsburger Kunsthandwerkern. Das Möbel selbst ist mit dem Monogramm »B M L« eines unbekannten Kunstschreiners versehen.

Nach einer zum Ausstattungsbestand gehörenden Kalendertafel des Jahres 1628 kann man davon ausgehen, dass das Tischkabinett in jenem Jahr nach Dresden ausgeliefert wurde und der Kurfürstin Magdalena Sibylla gehört haben dürfte.

Auch das Tischkabinett wird der Konzeption des Kaufmanns und Diplomaten Philipp Hainhofer zugeschrieben. Dieser war 1629 auf diplomatischer Mission in Dresden und besuchte die kurfürstlichen Sammlungen, ohne allerdings das ein Jahr zuvor aufgenommene Tischkabinett zu erwähnen. Die beiden zu dieser Zeit von Hainhofer konzipierten und von Augsburger Kunsthandwerkern geschaffenen Kunstkammerschränke, die sich heute in Uppsala und Florenz befinden, sind noch kostbarer gestaltet und ausgestattet als das Tischkabinett. Als Reisemöbel dürfte es nicht gedient haben, denn es weist kaum Gebrauchsspuren auf, so dass sich sogar die originalen sechs Seifenballen erhalten haben, die zur Auslieferung gehörten.

Das Möbel und jedes der in ihm enthaltenen Einzelteile wurden erstmals in einem nach 1732 erstellten Inventar der Dresdner Kunstkammer erwähnt. Nach Auflösung der Kunstkammer gelangte das Tischkabinett 1832 ins Historische Museum (heute Rüstkammer) und nach dem Zweiten Weltkrieg im Zuge der Neuordnung der Staatlichen Kunstsammlungen 1983 ins Kunstgewerbemuseum.

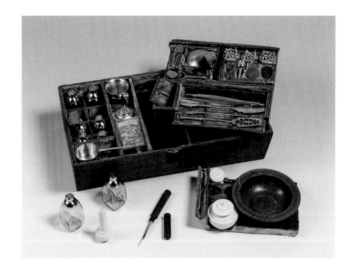

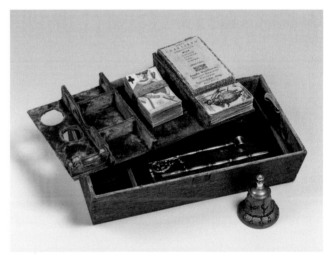

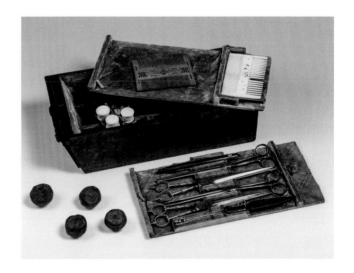

Gedrechselte Kette aus einem Stück

Wohl Jacob Zeller
Dresden, vor 1618
Elfenbein, gedrechselt
Länge 53 cm, Länge eines Kettengliedes 3,5 cm
Grünes Gewölbe, Inv.-Nr. II 276

Apotheke und Schreibzeug

Johann Wecker
Wohl Dresden, vor 1640
Elfenbein, Grenadilleholz, gedrechselt, Stahl
Höhe 42,4 cm, Breite 15 cm, Tiefe 12,5 cm
Grünes Gewölbe, Inv.-Nr. II 11

Elfenbeinkabinettschränkchen

Wohl Anton Örtel
Dresden, um 1620
Elfenbein, Ebenholz, gedrechselt, Gold
Höhe 18,3 cm, Breite 13,6 cm (geschlossen), Tiefe 11,1 cm
Grünes Gewölbe, Inv.-Nr. II 269 kk

Zahlreiche gedrechselte Pokale und Gefäße zeugen im Grünen Gewölbe von der Faszination des Materials Elfenbein, dem auch die sächsischen Herrscher huldigten. Kurfürst August engagierte erstmals Hofdrechsler für das exotische Material und ließ sich von ihnen in der Kunst des Drechselns

unterweisen. Sein Sohn Christian I. war mehr am Erwerb der fragilen Kostbarkeiten interessiert und bereicherte die Kunstkammer um etliche Kunstwerke aus der Hand der beiden Hofdrechsler Georg Wecker und Egidius Lobenigk.

Mit der Anstellung des Elfenbeinkünstlers Jacob Zeller 1610 erreichte die Kunst des Elfenbeindrechselns und -schnitzens am Dresdner Hof neue Höhen. Neben der berühmten Elfenbeinfregatte im Grünen Gewölbe und zahlreichen verblüffenden Kunstwerken erhielten sich zwei raffinierte Ketten von der Hand Jacob Zellers. Die Kette ohne Anhänger besteht aus ovalen dreiteiligen Gliedern, die aus einem Stück Elfenbein gedrechselt und anschließend mit einer feinen Säge zu einzelnen Gliedern zerteilt wurde.

Anton Örtel wurde einmal als Tischler, ein anderes Mal als »Künstler in Silber und Elfenbein« bezeichnet. Offenbar verstand er sich aufs Schreinern ebenso wie auf das kunstvolle Einlegen von Elfenbein und Silbereinlagen in kleine Möbelstücke und Brettspiele. Belegt ist zudem das Geschenk eines

Sternes in filigraner Durchbrucharbeit, den er dem Kurfürsten Johann Georg I. zum Geschenk machte (heute im Neuen Grünen Gewölbe). Ganz ähnliche Ornamente zeigt das kleine Schränkchen aus dem Besitz der Kurfürstin Magdalena Sibylla von Sachsen an den Vorderseiten der 15 Auszüge, die sich hinter zwei ebenfalls ornamental ausgesägten Flügeltüren verbergen.

Das gedrechselte Schreibzeug aus Grenadilleholz und Elfenbein lässt sich an mehreren Stellen auseinanderschrauben. In den Fächern verbergen sich unter anderem eine Waage mit Gewichten, ein Schreibzeug mit Feder, Zirkel, Federmesser und Bleistift sowie zwei Zahnstocher. Für einen fürstlichen Sammler lag die Faszination des Kunststücks vor allem in den verborgenen Funktionen, die erst beim genauen Betrachten und Befühlen zu entdecken sind. Johann Wecker hatte sich augenscheinlich auf derartige mehrteiligen Schreibzeuge spezialisiert; allein in Dresden sind drei solcher Kunststücke erhalten.

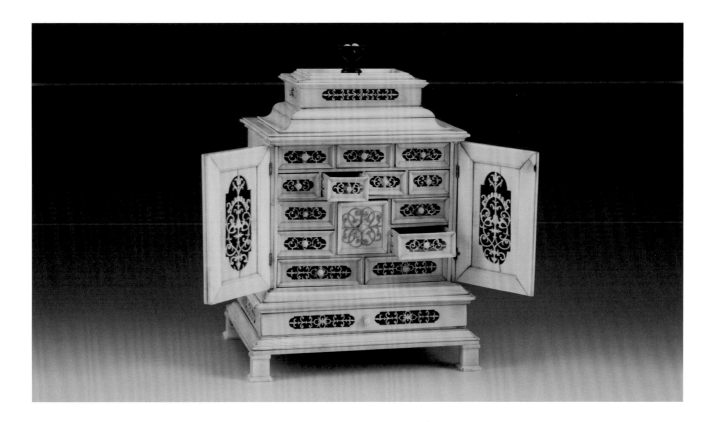

Der Neue Stall in Dresden

Andreas Vogel
Dresden, datiert 1623
Ölmalerei, Holz, geschnitzt, farbig gefasst, vergoldet
Höhe 41 cm, Breite 59 cm, Tiefe 3,5 cm (mit Rahmen)
Rüstkammer, Inv.-Nr. H 0235

Im Juni 1586 legte Kurfürst Christian I. von Sachsen den Grundstein für den »Neuen Stall«, welcher die kurfürstlichen Pferde und die Rüstkammer aufnehmen sollte. Der mehrteilige Gebäudekomplex bestand aus dem eigentlichen Stallgebäude, einem Innenhof zur Veranstaltung von Turnieren und Aufzügen sowie einer hundert Meter langen Bogengalerie, die das Residenzschloss mit dem repräsentativen Stallgebäude verband.

Während im Erdgeschoss des Stallgebäudes 128 Pferde untergebracht werden konnten, befanden sich im Hauptgeschoss reich ausgestattete »churfürstliche gemächer«. In den oberen Geschossen fanden die zahlreichen Objekte der Rüstkammer ihren Platz.

Im Innenhof markieren Ketten zwischen balusterartigen Bronzepfosten die Länge einer Turnierbahn. Zwei dekorierte Bronzesäulen dienten als Halterung für das Seil, an dem der Ring für das Ringrennen befestigt wurde. Im verbreiterten Bereich vor dem Stallgebäude befindet sich eine doppelläufige Pferdeschwämme, die nach Zeitzeugenberichten in ihrer kunstvollen Gestaltung einem Wasserspiel glich. Den Innenhof schließt an der Nordseite ein zwölfjochiger Arkadengang ab, in dem Gemälde mit Turnieren des Kurfürsten Christian I. angebracht waren.

Im Jahr 1623 hielt der Hofmaler Andreas Vogel den Blick auf diese ursprüngliche Anlage des Stallhofs fest. Die Dekoration der Außenwände mit einer gemalten Rustika im unteren Bereich und den römischen Triumphzügen in den Obergeschossen ist ebenso gut zu erkennen wie die beiden Bronzesäulen der Turnierbahn.

Andreas Vogel stammte aus Sachsen und hatte, gefördert durch Christian II., das Malerhandwerk erlernt. Nach Stationen in Prag und Italien erhielt er 1621 eine Anstellung »uf wiederruf« am Dresdner Hof. Die miniaturhafte Wiedergabe von Gebäuden aus der Vogelperspektive war offenbar eine Spezialität Andreas Vogels. Es sind von ihm die perspektivischen Darstellungen des »Neuen Dresden«, des Dresdner Zeughauses, des Residenzschlosses und des Stallhofes bekannt. Erhalten hat sich nur dieses Gemälde vom Stallhof.

Aufriss zu einem Schreibtisch mit Positiv

Christoph II. Walther
Dresden, datiert 1583
Papier, Federzeichnung in Schwarz, bläulich laviert
Höhe 112,5 cm, Breite 50 cm
Rüstkammer, Inv.-Nr. H 0141

Die über einen Meter große Federzeichnung des Bildhauers Christoph II. Walther ist der Entwurf für ein Kunstkammermöbel. Auf der im Vergleich zum ausgeführten Möbelstück verkleinerten Zeichnung ließen sich beide Seiten des späteren Werkes ablesen. Rechts ist die Vorderseite, links die Rückseite zu sehen. Außerdem sind einzelne Partien mit Figuren und Reliefs auf gesonderte Blätter gezeichnet und aufgeklebt. Auch die in der senkrechten Mittellinie liegenden Reliefs können durch das Hochklappen von aufgeklebten Papierstücken jeweils von beiden Seiten betrachtet werden. Signiert ist der Aufriss mit »Christoff Walther von Preslau, Bildhauer zu Dresden 1583« und eine weitere Inschrift lautet: »Abriß zum Posidiff Mit den allebastern schreibdisch No. 83«.

Das nach der Zeichnung angefertigte, über 2,30 Meter hohe Möbelstück erwarb Kurfürst August direkt bei dem Bildhauer Christoph II. Walther. Es handelte sich um ein ausgesprochenes Kunstkammerobjekt. Neben einem versteckten Positiv (eine kleine Orgel) konnte es als Schreibpult dienen und war vor allem ein Schaustück. Einem Altar ähnlich waren im Aufbau zahlreiche architektonische Zierelemente mit Figuren verbunden. Jeweils drei Reliefs aus Alabaster und Solnhofener Stein mit biblischen Szenen, darunter die Geburt, die Beweinung und Auferstehung Christi, bilden die zentrale Achse. Auffallend war die Verwendung unterschiedlichster Materialien, wie bemaltes und vergoldetes Holz, Serpentin, Solnhofener Stein (Jurakalkstein), Alabaster, Halbedelsteine und Metall.

Seit 1587 stand das Werk in der Kunstkammer. Erst im Kunstkammerinventar von 1595 ist der Aufriss genannt. 1832 gelangten beide in das Historische Museum (Rüstkammer), wobei der Riss in dem Möbel verborgen lag und erst 1892 »wiederentdeckt« wurde. Das Möbel gilt heute als Kriegsverlust, denn es gehörte zu den wenigen Stücken, die aufgrund ihres enormen Gewichtes nicht ausgelagert und im Johanneum zerstört wurden. Allein die Vorzeichnung und einige direkt vor der Zerstörung angefertigte Aufnahmen zeugen noch von dem grandiosen Stück.

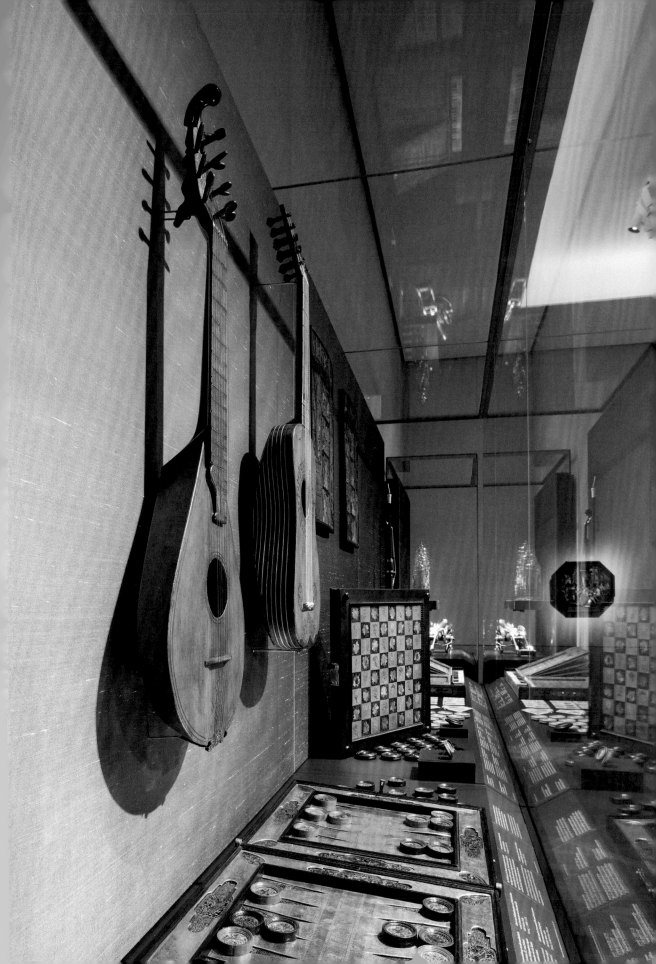

DIRK SYNDRAM

RAUM III: SPIELWELTEN

Unterschiedliche Aspekte der Spielkunst wurden im höfischen Rahmen als Zeitvertreib gepflegt. Bereits das »Tischkabinett« der Kurfürstin Magdalena Sibylla (siehe S. 58 f.) birgt eine große Anzahl der beliebtesten Gesellschaftsspiele des 17. Jahrhunderts. Das Spiel diente im höfischen Leben sowohl dem reinen Vergnügen und gesellschaftlichen Beisammensein als auch dem spielerischen Erlernen von Strategie und Taktik. Brettspiele, deren Regeln zum Teil bis heute Bestand haben, fanden als kostbar gestaltete Geschenke Eingang in die fürstlichen Sammlungen. Meisterhaft ist die Verarbeitung von Bernstein, Elfenbein, Edelhölzern, Wachs, Glas und Metallen, die jedem Stück seinen unverwechselbaren Charakter gibt. Backgammon, Dame und Schach waren bei Hofe die am meisten verbreiteten Brettspiele. Insbesondere Backgammon mit den charakteristischen spitzen Dreiecken, eines der ältesten Brettspiele der Welt, vereint die Kombination von Strategie- und Glückspiel. In seinen deutschen und französischen Varianten war es als Puff und Tricktrack bekannt. Die ausgestellten Brettspiele aus unterschiedlichen Entstehungszeiten sind besonders prächtig gearbeitet und eher Sammlungsobjekte als benutzbare Spielbretter, denn die jeweiligen Spielsteine sind dafür zu groß dimensioniert. Eines dieser zusammenklappbaren Spielbretter, das im Inneren die Felder des Backgammons aufweist, außen aber die Pläne für ein Schach- und ein Mühlespiel zeigt, ist ebenso wie die 30 zugehörigen Spielsteine aus Hinterglasmalerei gearbeitet. Es stammt aus der Kunstkammer der Kurfürstenwitwe Sophia von Sachsen und gelangte als Erbgut in die kurfürstliche Kunstkammer.

Ebenfalls Bestandteil der fürstlichen Unterhaltung war das musikalische Spiel. Vermittelnd zwischen zwei dieser dem vergnüglichen Zeitvertreib dienenden Welten besitzt ein kunstvoll eingelegter Brettspielkasten aus der Rüstkammer zugleich ein kleines Orgelwerk und entspricht so der spielerischen Art einer Kunstkammer. Musik erklang beim Essen ebenso wie beim geselligen Zusammensein. Das Erlernen eines Musikinstrumentes war zugleich Mittel der fürstlichen Erziehung. Die hier gezeigten Saiten- und Blasinstrumente, eine Gitarre, eine Zister, eine Schalmei und eine Taschengeige sind Dauerleihgaben der Musikinstrumentensammlung der Universität Leipzig.

Beim deftigen Trinkspiel wiederum ging es darum, wer die größte Menge Alkohol trinken konnte. Ein Tisch mit Trinksprüchen und eine Reihe sogenannter Kurfürstenhumpen sind Zeugen dieses damals schon kritisierten höfischen Zeitvertreibs. Der aus den Kurfürstengemächern des Neuen Stalls (heute Johanneum) stammende Trinktisch aus sächsischem Gestein mit dazugehörigen Stühlen verweist auf das »Spielen« mit Alkohol. Exzessiver Alkoholkonsum gehörte als Gruppenerlebnis nicht nur am sächsischen Hof zu den Vergnügungen der zumeist männlichen Hofgesellschaft. Insbesondere die Kurfürsten Christian I. und seine beiden Söhne Christian II. und Johann Georg I. werden heute noch von Historikern als Alkoholiker eingestuft. Christian II. verstarb sogar während eines Turniers im Stallhof an den Folgen seiner Sucht.

Perlmutterspieltisch

Perlmutterarbeit: Gujarat (Indien)
Montierung: Süddeutschland, um 1600
Nadelholz, Ebenholz, Eiche, Einlagen in Perlmutter, Silber und Elfenbein
Höhe 81 cm, Breite 256 cm, Tiefe 94 cm
Kunstgewerbemuseum, Inv.-Nr. 47716

Ein prächtiger Spieltisch gehört mit zu den teuersten Erwerbungen für die kurfürstlich-sächsische Kunstkammer. Auf der Leipziger Ostermesse im Jahr 1602 erstand Kurfürst Christian II. eine Sammlung von Objekten aus Perlmutter. Neben dem Spieltisch gehörten drei Kassetten, zwei Gießgarnituren und fünf Trinkgeschirre dazu. Der Kurfürst bezahlte für diese Gruppe die sagenhafte Summe von 8500 Talern und gab alle Stücke direkt in die Kunstkammer.

Der schimmernde Glanz und die irisierende Farbigkeit von Perlmutter macht die Faszination und Wertschätzung dieses Materials aus. Als Bestandteil von Muschel- und Seeschneckenschalen aus fernen Meeren gehörte sie zu den seltenen und fremdartigen Naturprodukten, die in den Kunst- und Schatzkammern Europas ihren Platz fanden.

Die Spielbretter in der Mitte des Tisches sind Arbeiten aus dem indischen Gujarat. Ein Mosaik aus geometrisch ausgesägten Perlmutterplättchen bildet die jeweilige Spielfläche. Die schimmernden Plättchen sind mit Hilfe von Klebstoff und Nägeln auf dem Holzuntergrund befestigt. Solche Arbeiten aus Perlmuttermosaik entstanden als Luxuswaren im 16. Jahrhundert in der Gegend um Gujarat direkt für den europäischen Markt. Portugiesische Händler brachten die halbfertigen Werke nach Europa, wo sie von ansässigen Kunsthandwerkern weiterverarbeitet wurden.

In diesem Fall versah ein Tischler die vier Spielbretter – zwei sind für Schach und zwei für Tricktrack gedacht – mit einem kunstvollen Rahmen aus Edelhölzern. Den Rand zieren Ornamente aus Silber und Elfenbein sowie gravierte Perlmutterplättchen. Sie zeigen unter anderem die beliebten dekorativen Themen der Lebensalter, Monatsdarstellungen und Sternzeichen.

Brettspielkassette mit Wachsarbeiten

Wachs- und Goldschmiedearbeit: Heinrich Rappost d. Ä.
Berlin, um 1590
Holz, farbig gefasst, Eisen, vergoldet, Silber, geätzt, graviert, vergoldet,
Farbfassung, Smaragde, Rubine, farbiges Wachs, Süßwasserperlen,
Farbsteine, Holzintarsien aus Birne, Ahorn, Eiche, Erle Spielsteine:
farbiges Wachs, gefasst, Süßwasserperlen, Tierhaare, Kupfer, Messing,
Holz gedrechselt, Silber, vergoldet, geätzt, graviert, Farbfassung, Glas
Brettspielkasten geschlossen: Höhe 39 cm, Breite 39 cm, Tiefe 7,8 cm
Brettspielkasten geöffnet: Höhe 79 cm, Breite 39 cm, Tiefe 3,9 cm
Spielsteine: Durchmesser ca. 4,5 cm
Rüstkammer, Inv.-Nr. P 0132

Der kunstvoll gearbeitete Brettspielkasten war im Jahr 1591
ein Neujahrsgeschenk des Brandenburger Kurfürsten Johann
Georg an seinen Schwiegersohn, Christian I. von Sachsen.

Die Außenseiten der Brettspielkassette zeigen den aus
farbigem Holz eingelegten Spielplan für Schach bzw. Dame
sowie ein bislang nicht identifiziertes Spiel. Silberne und gol-
dene Beschläge formen im Inneren der Kassette einen Spiel-
plan für Tricktrack. Auf den Rändern des Tricktrack-Spiels sind
Wachsarbeiten eingelegt. In ovalen, mit Glas überdeckten
Feldern sieht man winzige Kampf- und Jagdszenen aus far-
bigem Wachs. Außerdem verkörpern vier Wachsfiguren wohl
die Tugenden Gerechtigkeit, Klugheit, Tapferkeit und Mäßi-
gung.

Die zugehörigen 30 Spielsteine zieren 15 Wachsbildnisse
zeitgenössischer Fürsten aus den Häusern Brandenburg,
Sachsen, Ansbach-Bayreuth, Braunschweig-Wolfenbüttel,
Pommern-Wolgast und Pommern-Stettin, Pfalz-Simmern, An-
halt, Mecklenburg sowie dem dänischen Königshaus. Die Na-
men der Dargestellten sind in den Kapselrand graviert. Jeder
Fürst taucht zweimal auf: einmal in den silbernen und einmal
in den vergoldeten Kapseln. Die nach Medaillen oder Münzen
gearbeiteten Porträts tragen individuelle Züge, ihre festliche
Kleidung hingegen ist vereinheitlicht. Winzige Süßwasserper-
len und Federn zieren den Hutschmuck.

Die Brettspielkassette fasziniert durch ihre ungeheure
Materialvielfalt, welche die Zusammenarbeit verschiedener
Gewerke notwendig machte. Neben einem Kunsttischler wa-
ren ein Glaser, ein Drechsler, ein Metallarbeiter, ein Wachs-
modelleur und ein Goldschmied beteiligt. Goldschmied und

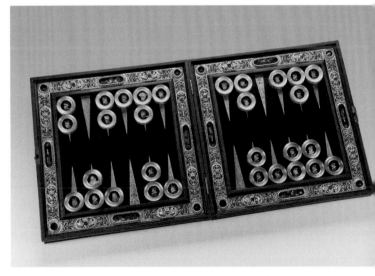

Modelleur dürfte, wie Vergleiche nahelegen, der Berliner
Goldschmied und Medailleur Heinrich Rappost d. Ä. gewesen
sein.

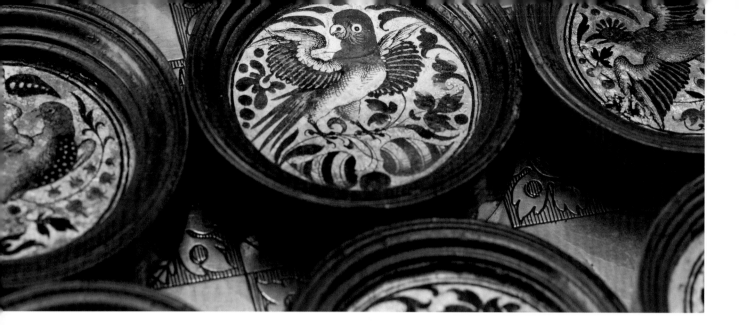

Brettspielkassette mit Hinterglasmalerei

Nürnberg, um 1550–1560
Holz, schwarz gebeizt, poliert, Eisen, geätzt, vergoldet, Kupfer, durchbrochen, graviert, vergoldet, geschwärzt, Glas, Hinterglasmalerei, reflektierende Metallfolie (wohl Silberfolie), Holz, gedrechselt, gebeizt
Kassette geschlossen: Höhe 43,8 cm, Breite 40,3 cm, Tiefe 7,6 cm
Kassette geöffnet: Breite 85,8 cm
Spielsteine Durchmesser 4,6–4,9 cm, Höhe 1,1–1,4 cm
Rüstkammer, Inv.-Nr. P 0372

Aus der Kunstkammer der verwitweten Kurfürstin Sophia stammt diese Brettspielkassette. Das Äußere des Kastens ist mit ornamental graviertem und vergoldetem Kupferblech belegt und zeigt die Spielpläne für Schach oder Dame sowie Mühle. Klappt man die Kassette auf, entfaltet sich ein Spielbrett für Trick-Track. Ein Dekor aus feinster Hinterglasmalerei macht dieses Brettspiel einzigartig.

Die Technik, auch als Amelierung bezeichnet, ist kompliziert: Zunächst wird die Rückseite eines Glases mit Blattgold oder Blattsilber bedeckt. Dorthinein ritzt der Künstler die Ornamente und Figuren, die später farbig erscheinen sollen. Nun kommen nacheinander transparente Lackfarben auf die freigelegten Motive. Die allerletzte Schicht bildet eine reflektierende Metallfolie über den transparenten Lackschichten. Dreht man nun das Glas herum, liegt diese Folie unter den durchsichtigen Lackfarben. Hierin besteht das Geheimnis, welches das erstaunliche Leuchten der Farben verursacht. Die Lichtstrahlen durchdringen die transparenten Farbschichten und werden an der Folie reflektiert.

Die Motive in dem Brettspielkasten und den Spielsteinen zeigen einheimische und exotische Vogeldarstellungen in fantasievollen Farben. Anregend waren wohl Vorlagen des Ornamentstechers Virgil Solis. Von den vollständig erhaltenen Spielsteinen sind die Motive von 15 Stück mit Blattgold hinterlegt und in dunkle gedrechselte Holzkapseln eingearbeitet. Die Hintergründe der Darstellungen der anderen 15 Steine sind mit Blattsilber ausgelegt und die Kapseln bestehen aus hellerem Holz. Ähnliche Hinterglasmalereien mit Vogelmotiven und Rankenornament finden sich in kleinen Kabinettschränken und Schmuckkästchen, doch in einem Brettspiel ist die Verwendung bislang singulär.

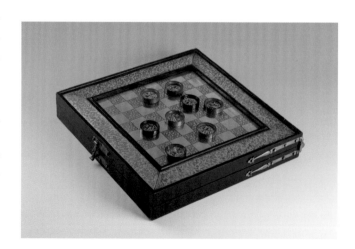

Miniaturbildnisse des Kurfürstenpaares August und Anna von Sachsen

Nach Lucas Cranach d. J., nach 1565
Ölmalerei, Papier, Birnbaumholz, gedrechselt
Bild Durchmesser 3,3 cm/3,23 cm, Kapsel Durchmesser 4,08 cm/4,17 cm
Rüstkammer, Inv.-Nrn. H 0049, H 0050

In gedrechselten Kapseln aus Birnbaumholz liegen zwei Miniaturbildnisse des Kurfürsten August von Sachsen und seiner Gemahlin Anna. Die Darstellungen der Gesichter gehen auf drei von Lucas Cranach d. J. in den 1560er und 1570er Jahren geschaffene Ganzfigurenporträts des Paares zurück, die sich heute in Dresden, Wien und Freiberg befinden. Ähnlichkeit haben die Porträts auch mit dem repräsentativen Altarbild (1571) in der Kapelle von Schloss Augustusburg, wo die gesamte kurfürstliche Familie mit allen damals lebenden und bereits verstorbenen Kindern abgebildet ist.

August trägt auf dem Miniaturbildnis einen blanken Harnisch mit vergoldeten Ätzstreifen, aus dem ein gekräuselter Spitzenkragen herausschaut. Der gelbe Hut ist mit einem goldenen Hutband und einem schwarzen Reiherfederbusch geschmückt.

Anna ist in ein goldgesticktes schwarzes Kleid gewandet, auf dem mehrere Goldrosetten als Kleiderbesatz befestigt sind. Auch sie hat einen weißen gekräuselten Spitzenkragen und trägt zwei goldene Halsketten mit Anhängern. Aus Gold bzw. Goldgespinst besteht die geknüpfte Haube, die mit einer Perlenreihe zur Stirn abschließt. Darauf ist das schräg gesetzte schwarze Barett befestigt, das weitere goldene Rosetten und eine einzelne Straußenfeder aufweist.

Die runde Form der Porträts und die Einbettung in gedrechselte Holzkapseln erinnert an Brettspielsteine (siehe S. 67 f.), allerdings weisen die Einträge im Kunstkammerinventar nicht auf einen solchen Zusammenhang hin. Dort lagen die Porträts mit anderen kleinen Bildnissen aus Gips, Blei und Stein, darunter Kaiser Karl V. und Christian III. von Dänemark, in einer weißen Schachtel.

Bis 1919 gab es in der Rüstkammer noch zwei Pendants zu den Bildnissen. Von diesem zweiten Miniaturbildnispaar ist bekannt, dass Kurfürstin Anna darauf ohne Barett und der Kurfürst ohne Hut dargestellt war. Offensichtlich bildeten die vier Miniaturen ursprünglich ein Set.

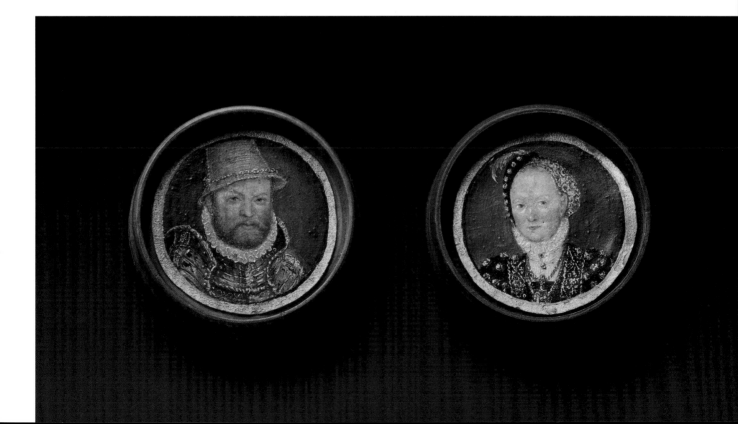

Wachsbildnis des Herzogs Johann d. Ä. von Schleswig-Holstein-Hadersleben

Valentin Maler
Wohl Dresden, 1574
Umschrift: »D G Johan Se(nior) Her: Nor: Slees Hol Etc: D«
Wachs, gefärbt, Ebenholz, gedrechselt, schwarz gefasst, Glas
Durchmesser 4,6 cm
Rüstkammer, Inv.-Nr. H 0191

Kleinformatige Bildnisse erfreuten sich im 16. und 17. Jahrhundert in fürstlichen und bürgerlichen Kreisen großer Beliebtheit. In der Dresdner Kunstkammer befanden sich zahlreiche Miniaturporträts, darunter Arbeiten aus Wachs (siehe S. 136 f.), Gips, Blei und Stein, doch haben sich nur wenige bis heute erhalten.

Mit gefärbtem Wachs lässt sich ein hohes Maß an Lebensechtheit erzeugen. Das Material eignet sich besonders

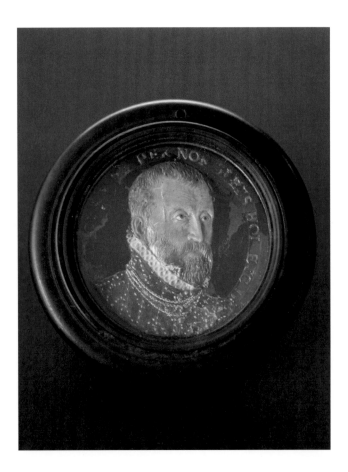

für die äußerst feine Modellage von Gesichtern und Gewanddetails. Bildhauer, Medailleure, Goldschmiede und Architekten verwendeten das Material im Entstehungsprozess eines Kunstwerkes. Doch im 16. und 17. Jahrhundert erhielten diese »Vorstufen« aus Ton, Wachs oder Gips einen eigenen Wert, wie man an den in der Dresdner Kunstkammer versammelten kleinformatigen Kunstwerken sehen kann.

Das Porträt des Herzogs Johann d. Ä. von Schleswig-Holstein-Hadersleben ist flach aus gefärbtem Wachs gearbeitet. Die Gesichtszüge, das graue Haar und der mit roten Strähnen durchzogene Bart sind sorgfältig modelliert. Er trägt ein rotes Wams mit goldenen Verzierungen, eine kleine Halskrause und eine mehrfach umgelegte Goldkette. Das Bildnis ist auf eine dunkel hinterlegte Glasfläche gebracht. Die umlaufende Inschrift gibt den Namen und Titel des Dargestellten wieder. In der gedrechselten Holzkapsel und unter Glas liegt das kleine Kunstwerk gut geschützt.

Herzog Johann d. Ä. von Schleswig-Holstein-Hadersleben war der älteste Sohn aus der zweiten Ehe des Königs Frederik I. von Dänemark und Norwegen mit Sophia von Pommern und somit der Onkel der Kurfürstin Anna von Sachsen.

Das Werk ist dem Nürnberger Modelleur und Medaillenschneider Valentin Maler zugeschrieben. Maler arbeitete nachweislich 1574 bis 1575 am Hof des sächsischen Kurfürsten August und schuf eine Serie von Wachsporträts deutscher Fürsten, die vermutlich als Modelle für Medaillen dienten. Es ist anzunehmen, dass Valentin Maler den Herzog bei dessen Besuch 1574 in Dresden porträtierte.

Kredenztisch

Entwurf: Giovanni Maria Nosseni
Torgau oder Weißenfels, um 1575–1580
Sächsischer Kalkstein, schwarz inkrustiert, Alabaster, graviert, Zöblitzer
Serpentinit, Reste von Vergoldung
Durchmesser 170 cm, Höhe (in rekonstruiertem Zustand) 83,8 cm, Höhe
Fuß 63 cm
Rüstkammer, Inv.-Nr. B 0051

Schemelstühle

Entwurf: Giovanni Maria Nosseni
Gruppe mit Kaiserköpfen: Dresden, 1579/1580 bis 1586
Gruppe mit Ornamenten: Dresden, 1590/1591
Steineinlagen: Benedikt Hertel, Dresden 1580 und vor 1591
Birnbaumholz, schwarzbraun gefärbt, geschnitzt, vergoldet, farbig
bemalt, Jaspis, Jaspisachat, Serpentinit, schwarz eingelegt
Höhe 107–111,5 cm, Breite 49–59 cm, Tiefe 47–51,5 cm, Sitzhöhe 56–59 cm
Kunstgewerbemuseum, Inv.-Nrn. 47717–47722

Kurfürst August bemühte sich seit seinem Regierungsantritt 1553 darum, wenig entwickelte Handwerkszweige zu fördern und ungenutzte Ressourcen in Sachsen zu erschließen. Zu den bislang kaum gehobenen Schätzen zählten die Lagerstätten edler Steine. Obwohl die Vorkommen von Serpentinit und Jaspis in Sachsen seit längerem bekannt waren und vereinzelt in bildhauerischen Arbeiten genutzt wurden, bot sich hier die Chance einer intensiveren Nutzung. Kurfürst August suchte daher nach einem Experten, der diese und weitere Steinvorkommen aufspüren, beurteilen und zugleich verarbeiten konnte.

In dem Architekten, Bildhauer und Maler Giovanni Maria Nosseni fand Kurfürst August einen in Florenz geschulten Spezialisten, der sich rasch unentbehrlich machte. Im Jahr seiner Bestallung 1575 erteilte ihm der Kurfürst das Privileg

Ab 1576 betrieb Nosseni eine Werkstatt in Torgau, wo die ersten Arbeiten für den Kurfürsten entstanden. Dazu gehörten Tische und eine umfangreiche Ausstattung an Geschirr, die »etwa zu zweien fürstlichen taffeln gebraucht werden möchte«. Es handelte sich um Becher, Teller, Schüsseln, Kanne-Becken-Garnituren und Leuchter aus Weißenseer Alabaster. Gleichzeitig arbeitete Nosseni an Schemelstühlen für die Tische.

Zwei runde Tische aus sächsischen Steinen mit insgesamt 24 Stühlen wurden vor 1591 in den Kurfürstengemächern im Neuen Stall in Dresden aufgestellt. Während der eine Tisch seit 1945 komplett als Kriegsverlust gilt, erlitt das ausgestellte Stück starke Beschädigungen. Von den 24 Stühlen werden heute 17 Stück vermisst.

Die Tischplatte besteht aus feinem sächsischen Kalkstein, den ein Rand aus polierten Serpentinstücken umschließt. In flachem Relief sind auf der gesamten Tischplatte Wappen (Sachsen, Dänemark), lateinische Inschriften mit Trinksprüchen und antikisierende Profilbildnisse eingeschnitten. Die Sitzplatten der Schemelstühle sind aus Zöblitzer Serpentinit gearbeitet und die Lehnen mit farbigen Jaspiseinsätzen geschmückt.

für die Suche nach Marmor in Kursachsen. Nosseni untersuchte auf kursächsischem Gebiet gezielt die Vorkommen von Alabaster, Marmor, Achat und Serpentinit. Entsprechend dem Wunsch des Kurfürsten prüfte er die Fundstellen auf ihre Ergiebigkeit, die Eigenschaften und Bearbeitbarkeit des Gesteins und ließ nach eigenen Entwürfen Gegenstände daraus herstellen.

Teilstücke und Deckel eines Stangenglases

Wohl Murano, vor 1630
Glas, diamantgerissen
Durchmesser (Fuß) 21,2 cm, Durchmesser (Schaft) 5,5 cm
Kunstgewerbemuseum, Inv.-Nr. 53660

Als die auf Schloss Colditz verwahrte umfangreiche und qualitätsvolle Kunstkammer der verstorbenen Kurfürstin Sophia, der Gemahlin Christians I., 1622 nach Dresden transportiert wurde, um in die kurfürstlich-sächsische Sammlung ihres Sohnes Johann Georg I. eingefügt zu werden, blieben zwei sehr fragile und große Objekte auf dem einstigen Witwensitz zurück. Es waren zwei »lange gläser wie stäbe« von fast vier Dresdner Ellen Höhe. Um welches Maß es sich handelt, zeigt eine in der Rüstkammer erhaltene Dresdner Elle aus der Zeit um 1610 mit einer Länge von 56,5 Zentimetern. Die beiden schmalen Stangengläser waren danach um die 226 Zentimeter hoch. Sie standen jeweils auf trompetenförmigen Füßen und besaßen glockenförmige, fein gearbeitete Deckel. Nach heutiger Forschung sind die unhandlichen Glasobjekte, die nur als Virtuosen- oder Sammlerstück die-

nen konnten, im venezianischen Murano hergestellt worden. Als Kunstwerke waren sie sehr selten, gleichwohl aber äußerst repräsentativ.

Noch 1630 sind die »langen gläser«, deren Oberflächen dicht mit feinen, mit Hilfe von Diamanten in die Glasoberfläche gerissen Figuren und Ornamenten bedeckt sind, im Inventar von Schloss Colditz erwähnt. Doch bald schon werden sie in Vorbereitung des nun auch in Sachsen einziehenden Dreißigjährigen Krieges nach Dresden gebracht worden sein. Dort erscheinen sie im Inventar der Kunstkammer des Jahres 1640 als »2 Ohne gefehr fast an vier ellen hoch, doch schmale gläser mit deckeln, auf welche mat gerißen sambt niedrich breitlen füßen, jedes in seinem futteral befindlich.«

Die beiden überlangen Stangengläser überstanden viele Kriege und Auslagerungen, wechselten von der 1832 aufgelösten Kunstkammer in das neubegründete Königliche Historische Museum und von dort wohl wenige Jahre später in die Porzellansammlung. Den Zweiten Weltkrieg haben sie nicht unbeschadet überstanden. Es blieben nur noch Bruchstücke dieser einst atemberaubenden Glasarbeiten übrig, die heute zum Bestand des Kunstgewerbemuseums gehören.

Achteckige Spieltischplatte aus Zypressen- und Nussbaumholz

Wohl Niederrhein, zwischen 1623 und 1637
Zypressenholz, Nussbaumholz, geschnitzt
Höhe 115,3 cm, Breite 115,3 cm, Höhe diagonal 125 cm, Tiefe 11 cm
Kunstgewerbemuseum, Inv.-Nr. 47712

Brettspiele sind seit der Antike ein beliebter Zeitvertreib. Eine besondere Verfeinerung erfuhren sie in der Zeit der Renaissance. Zahlreiche aufwendig gearbeitete Brettspiele aus kostbaren Materialien gingen in fürstliche Kunstsammlungen ein. Die Gestaltung der Spielsteine und Schachfiguren bot Raum für mythologische, historische oder lehrhafte Darstellungen. Spieltische, also besondere Möbel mit integrierten Spielbret-tern oder anderen notwendigen Spielpositionen, sind ebenfalls Ausdruck der Bedeutung des Spiels im höfischen Leben.

Die achteckige Tischplatte aus Zypressenholz ist in einen Rahmen aus Nussbaumholz gefasst. In der Mitte erhöht, liegt ein Schach- und Damespielbrett, welches sich aus hellen Zypressenholz- und dunklen Nussbaumfeldern zusammensetzt. Vier Kartuschen, in denen in Relief geschnitzt drei zeitgenössische weltliche Herrscher Europas und ein Papst wiedergegeben sind, charakterisieren die Tischoberfläche. Ihnen sind jeweils Szenen im Hintergrund, Tiere und Symbole sowie das Wappen zugeordnet. Bei den dargestellten Personen handelt es sich um Kaiser Ferdinand II. mit Krone, Reichsapfel und Schwert, Papst Urban VIII. Barbarini mit Tiara in vollem Ornat, König Philipp IV. von Spanien mit Krone und Zepter sowie König Ludwig XIII. von Frankreich mit Krone und Zepter.

Die Lebens- und Regierungsdaten erlauben eine Datierung der Schnitzerei in die Jahre 1623 bis 1637. Für die Darstellungen orientierte sich der Schnitzer an vier Stichen von Crispin de Passe d. J., die allerdings abgesehen von Ludwig XIII. jeweils die vorherigen Herrscher (Kaiser Rudolf II., Papst Paul V. Borghese und König Philipp III. von Spanien) darstellen.

Der Spieltisch sowie sein Gegenstück – ein runder Spieltisch mit vier Szenen aus der römischen Mythologie – gelangten vor 1640 in die kurfürstlich-sächsische Kunstkammer. Mit dem im Inventar genannten Geschenkgeber könnte Dr. Nikolaus Helffrich, Oberkonsistorialrat in Leipzig, gemeint sein. Leipzig kommt als Zwischenstation für die beiden Spieltischplatten durchaus in Frage, denn die Handelsstadt hatte sich mit ihren Messen zu einem Umschlagplatz an Luxusgütern entwickelt.

Hinterglasmalerei: Pallas Athene tritt in den Kreis der Musen

Wohl Dresden, zwischen 1640 und 1658
Ölmalerei, Goldhöhungen und -gravuren, Glas, Holz
Höhe 48,7 cm, Breite 61,1 cm (mit Rahmen)
Rüstkammer, Inv.-Nr. H 0032

Auf der Rückseite einer Glastafel ist in feiner Ölmalerei die vielfigurige Szene »Pallas Athene tritt in den Kreis der neun Musen« dargestellt. Vor einer großen Brunnenanlage sind Satyrn und acht singende oder musizierende Musen mit Orgel, Cello, Geige und Gitarre gruppiert. Die ankommende Pallas Athene mit Helm und Speer wird von der neunten Muse, wohl Kalliope, begrüßt. In der griechischen Mythologie hatten die Musen auf dem Berg Parnass ihre Heimat. Man erkennt den Berg im Hintergrund links, vom auffliegenden Pegasus bekrönt.

Musen sind die Göttinnen des Gesangs und anderer Künste. Homer kennt bereits ihrer neun, wobei die Namen und Attribute erst in späterer griechischer Zeit zugewiesen wurden. Häufig sind sie als Chor von Sängerinnen dargestellt, so wie hier.

Das Motiv »Pallas Athene tritt in den Kreis der Musen« erfreute sich vor allem in den Niederlanden um 1600 großer Beliebtheit. Zahlreiche kleinformatige, meist auf Kupfer gemalte Darstellungen dieses Sujets schufen Hans Rottenhammer, Hendrik van Balem d. Ä. oder auch Joos de Momper. Von jenen Kabinettstücken erhielt der Schöpfer des Hinterglasbildes ganz offensichtlich seine Anregungen. Die Übertragung in das höchst diffizile Medium der Hinterglasmalerei erforderte besondere Konzentration, da die Farben in der umgekehrten Weise auf den Malgrund geschichtet werden mussten. So wurden beispielsweise die Goldornamente des blauen Kleides der im Vordergrund sitzenden Muse zuerst auf das Glas gebracht, bevor das Blau des Gewandes darüber aufgetragen wurde.

Das für die Technik der Hinterglasmalereien großformatige Kunstwerk gelangte 1658 in die Dresdner Kunstkammer, wobei der »schwartz achteckigt, zum theil geflammten ramen« sich leider nicht erhalten hat.

DIRK SYNDRAM

RAUM IV: KOMBINATIONSWAFFEN

Der vierte Raum nimmt eine Sonderstellung ein, denn er widmet sich einer geschlossenen Gruppe von außergewöhnlichen Waffen, die in der ganz auf Repräsentation ausgerichteten kurfürstlich-sächsischen Rüstkammer aufbewahrt wurden. Diese Kombinationswaffen waren als aufwendig dekorierte Geschenke oder Liebhaberstücke nicht zum Gebrauch gedacht. Sie dienten vielmehr dem höfischen Vergnügen und der effektvollen Vorführung.

Die Rüstkammer besitzt eine einzigartige Sammlung von Kombinationswaffen. Diese ungewöhnlichen Objekte vereinen die Vorzüge unterschiedlicher Waffentypen in einem Stück und sind zugleich auf das Aufwendigste dekoriert. Als technische Meisterleistungen und zugleich als Prunkwaffen, denen durchaus ein spielerisches oder überraschendes Element innewohnt, wurden sie zum Gegenstand fürstlicher Sammellust und gelangten so in die Rüst- wie auch die Kunstkammer des sächsischen Hofes und anderer Herrscherhäuser.

Seit der Erfindung sowie der anschließenden Weiterentwicklung und Verfeinerung des Radschlosses im 16. Jahrhundert, suchten findige Techniker und Ingenieure nach Lösungen, um die gebräuchlichen Nahkampfwaffen mit der Feuerwaffe zu vereinen. Hierzu gehören Streithämmer und Streitäxte, aber auch Stangenwaffen, wie Spieße und Helmbarten, sowie Blankwaffen. In den überwiegenden Fällen findet man die Radschlossfeuerwaffen außen sichtbar am Schaft der jeweiligen Waffe angebracht, aber es gibt auch Sonderlösungen. Einen ernsthaften Gebrauch im Kampfgeschehen erreichten diese Stücke allerdings nie.

Die frühesten Erwähnungen von Kombinationswaffen finden sich im Kunstkammerinventar von 1587, welches vor allem die von Kurfürst August gesammelten Werke vereinte.

Er nannte fünf unterschiedliche Stücke sein Eigen. Die Nachweise geben keinen Aufschluss, ob die Stücke Aufträge des Kurfürsten oder Geschenke waren. Dass der Kurfürst selbst solche technischen Meisterleistungen anregte, ist zumindest für einen Degen mit einem in den Knauf einsteckbaren Dolch bezeugt. Bekannt ist außerdem, dass er 1575 ein Rapier mit herausspringender Klinge von seinem Jugendfreund Erzherzog Ferdinand II. von Österreich geschenkt bekam. Dieses hat sich nicht erhalten. Die beiden Waffen befanden sich in der Rüstkammer.

Der Sohn und Nachfolger, Christian I., erhielt einige der Kombinationswaffen bzw. mit ausgefallenen Extras versehene Stücke als Geschenk. Zwei Dolche – ein prächtiger Springklingendolch und ein kurioser sog. Degenbrecher – einer größeren Geschenksendung des Herzogs Guglielmo Gonzaga von Mantua 1587 machten den Anfang. Weltweit einzigartig sind zwei prächtige Rapiere mit hervorspringenden Klingen sowie ein höchst extravaganter Streithammer. Von der persönlichen Neigung des Kurfürsten inspiriert, gelangte eine Gruppe von drei Kombinationswaffen als Geschenk der Markgräfin Katharina von Brandenburg nach Dresden. Neben Kombinationen mehrerer Waffengattungen faszinierten Erfinder und Waffenschmiede auch die Ausstattung etablierter Waffen mit technischen Raffinessen. So wäre die per Knopfdruck ausgelöste Verlängerung einer Degenklinge, das plötzliche Aufklappen/springen einer Dolchklinge (Springklingendolch) oder die Verwandlung eines Gehstockes in einen Degen (Stockdegen) geeignet, den Gegner zu verblüffen und einen Vorteil im Kampf zu erzielen. Doch auch hier ist der tatsächliche Gebrauch im Kampf so gut wie ausgeschlossen. Die nachfolgenden Kurfürsten führten die Sammlung fort, wobei sich zeigt,

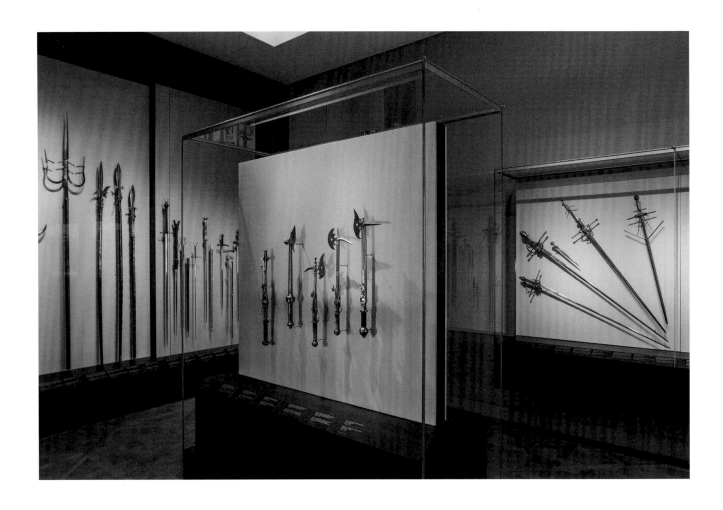

dass die Kombinationswaffen nicht als Gruppe zusammen erfasst wurden. Man findet sie innerhalb der Rüstkammer in der Kurkammer, der Indianischen Kammer, der Türkischen Kammer und der Jägerkammer. Heute zählt der Bestand etwa 40 Waffen sowie zehn kombinierte Pulverflaschen.

Stockdegen des Kurfürsten August von Sachsen

Hans Frost
Dresden, um 1580
Eisen, geätzt, vergoldet, geschwärzt, Nussbaumholz, gedrechselt, Bein, graviert, geschwärzt
Länge 142,4 cm, Länge Klinge 111,3 cm, Breite Klinge 2,2 cm, Durchmesser Griff 5,7 cm
Rüstkammer, Inv.-Nr. i. 0231

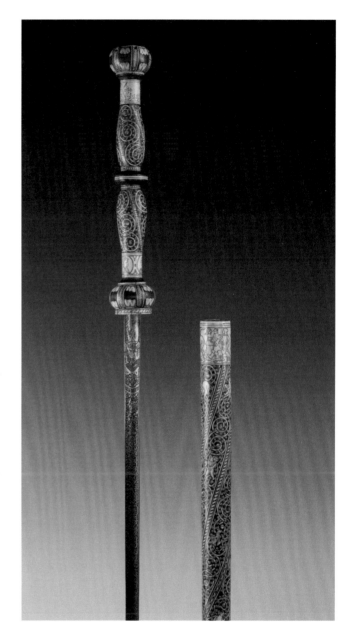

Dieser überreich dekorierte Stock hält zwei Überraschungen bereit. Er lässt sich mit nur einem Griff in eine Blankwaffe verwandeln. Im Knauf verbirgt sich zudem eine Horizontalsonnenuhr, die zur richtigen Ausrichtung mit einem Kompass kombiniert ist.

Der Griff und die Scheide bzw. der Schaft sind kunstvoll aus Nussbaumholz gedrechselt. Einlagen aus Elfenbein zeigen regelmäßig eingerollte Ranken mit knospenähnlichen Abzweigungen. In den Ranken verbergen sich Tierdarstellungen, darunter ein Affe, ein Papagei, ein Löwe, aber auch ein Hahn, ein Eichhörnchen und eine Schnecke. Putti liegen oder stehen dazwischen und halten Bücher in den Händen, auf denen Buchstaben zu sehen sind. Ein Putto hält ein ausgeschlagenes Buch mit den Initialen HF in der Hand. Es handelt sich um die Signatur des Dresdner Tischlers und Büchsenschäfters Hans Frost, der zwischen 1576 und 1596 für den Dresdner Hof tätig war.

Am Mund der Scheide bzw. des Schaftes verläuft ein breites Band aus Elfenbein, worauf drei tanzende Bauernpaare graviert sind. Die Darstellungen gehen auf eine Kupferstichfolge von Sebald Beham zurück, bei der dieser tanzende Bauernpaare in unterschiedlichen Posen abbildete. Aus der Serie mit dem Titel »Das Bauerfest« oder »Die zwölf Monate« (datiert 1546 und 1547) wählte der Schäfter die Monate März, April und September, wie im Vergleich mit den Vorlagen festzustellen ist.

Auch die Dreikantklinge ist reich verziert. Der Ansatz zeigt die geätzten und vergoldeten Personifikationen der drei Tugenden Glaube (Fides), Liebe (Caritas) und Hoffnung (Hoffnung). Der Rest der Klinge ist bis auf die Spitze mit geschwärztem Ätzornament dekoriert.

Dieser höchst repräsentative »Multifunktionsstock« dürfte dem Interesse des Kurfürsten August in jeglicher Hinsicht entsprochen haben. Jener verwahrte den Stockdegen daher, wie andere von ihm hochgeschätzte Werkzeuge, Instrumente, Automaten und Uhren in seiner Kunstkammer.

Stockdegen mit Streithammer

Deutschland, um 1570/1580
Eisen, Holz, gedrechselt, Silber, geätzt, geschwärzt, Rochenhaut
Länge 131,8 cm, Länge Klinge 111,2 cm, Breite 25,5 cm, Tiefe 5,8 cm
Rüstkammer, Inv.-Nr. IX 0013

In der Rüstkammer befinden sich drei Stockdegen des
16. Jahrhunderts, deren Gefäße in Form eines Streithammers
ausgebildet sind. Bei zwei Stockdegen sind diese aus Holz ge-
drechselt, wobei eines mit einer Pfeife im Hammer ausgestat-
tet ist. Das andere Stück besticht durch die Silberkappen mit
geätzten und geschwärzten Ornamenten.

Der Stockdegen mit Silberbeschlag ist erstmals 1602 in ei-
nem Inventar der Rüstkammer aufgeführt. Der Eintrag spricht
von einem Stab mit einem Kreuz in »zscheckan art«. Der Be-
griff »Tschakan« entstammt dem altungarischen »czacany«
und bezeichnet einen Streithammer oder eine Streithacke.
Ursprünglich als militärische Waffe eingesetzt, entwickelte
sie sich im 16. Jahrhundert zu einer Prunkwaffe, die auch als
Würdezeichen diente. In Sachsen wurden dieses Streithäm-

mer oder -äxte auch als »Ungarische Hacken« bezeichnet.
Reich verzierte siebenbürgische und ungarische Streithacken
verwendeten die sächsischen Kurfürsten als typische Bewaff-
nung ihrer »ungarischen« Hofleute.

Doch die sächsischen Herrscher führten diese Waffe, die
zugleich als repräsentativer Gehstock dienen konnte, auch
selbst. So ist bekannt, dass Kurfürst August und Kurfürst
Christian I. jeweils mit einem prachtvoll dekorierten »Tscha-
kan« begraben wurden. Auch auf dem eingangs beschriebe-
nen Altersporträt von Cyriakus Reder (siehe S. 27) ist Kurfürst
August mit einer edelsteinbesetzten Streithacke zu sehen,
auf welche er sich stützt.

Bei dem hier vorgestellten Stück bildet ein hölzerner
Streithammer zugleich das Gefäß einer Gratklinge. Ursprüng-
lich konnte man die Waffe in einen Gehstock verwandeln, in-
dem man die Klinge in einen mit Leder bezogenen runden
Stab einschob. Dieser wiederum hatte einen eisernen Stachel
für die Bodenhaftung. Der Stab hat sich nicht erhalten.

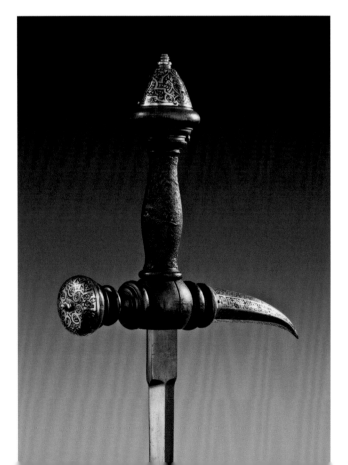

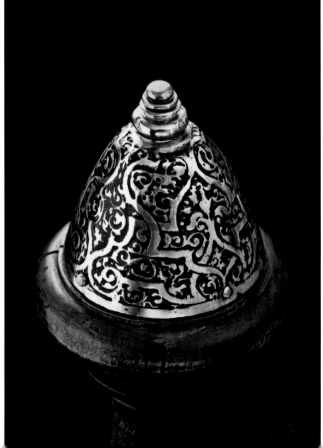

Jagdhelmbarte mit zwei Radschlossfeuerwaffen

Bernhard Albrecht
Augsburg, vor 1587
Eisen, geätzt, geschwärzt, vergoldet, Holz, Leder, Messing
Länge 238,9 cm, Breite 22 cm, Tiefe 8 cm
Rüstkammer, Inv.-Nr. X 0513

Rapier mit Radschlossfeuerwaffe

Bernhard Albrecht
Augsburg, vor 1587
Eisen, geätzt, vergoldet, geschwärzt, geschnitten, gebläut, Messing,
vergoldet, Kupfer oder Messingdraht
Länge 122,6 cm, Länge Klinge 106 cm, Breite Klinge 3,26 cm, Länge Lauf
27,8 cm, Breite Gefäß 23,5 cm
Rüstkammer, Inv.-Nr. VI 0246

Streitkolben mit Radschlossfeuerwaffe

Wohl Nürnberg, um 1560/1570
Eisen, geätzt, vergoldet, geperlt, graviert, Samt grün
Länge 64 cm, Durchmesser Schlagkopf 6,7 cm
Rüstkammer, Inv.-Nr. T 0074

Die Begeisterung für Kombinationswaffen teilten die Kurfürsten August und Christian I. von Sachsen. Diese sehr spezielle Form von Kampfgerät, bei der sich mehr als eine Waffenart in einem Stück vereinen, faszinierte durch technische Meisterschaft und künstlerische Gestaltung. Den Stücken wohnt ein spielerisches oder überraschendes Element inne, was sie zum Gegenstand fürstlicher Sammlerfreude machte, während sie als Kriegswaffen keinen Einsatz fanden.

Die Sammelleidenschaft der sächsischen Herrscher in Bezug auf derartige technische Spielereien war an anderen Höfen bekannt. So erhielt Kurfürst Christian I. am 12. Februar 1591 von der Markgräfin Katharina von Brandenburg diese prachtvolle Dreiergruppe an Kombinationswaffen geschenkt. Es ist durchaus bemerkenswert, wenn auch nicht einmalig, dass das Waffengeschenk von einer Fürstin kam. Der Grund scheint in dem recht engen freundschaftlichen Verhältnis Christians I. zu dem damals noch als Administratorenpaar in Halle residierenden Joachim Friedrich und Katharina von Brandenburg gelegen zu haben. Auch wenn ein konkreter Anlass für das Ge-

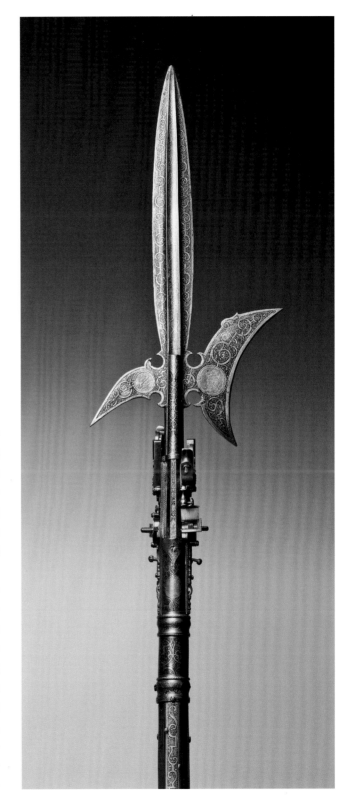

schenk bislang nicht auszumachen ist, wäre ein verzögertes Neujahrsgeschenk denkbar, scheint doch ganz klar die persönliche Zuneigung ein Grund für das den individuellen Interessen des Kurfürsten entsprechende Geschenk zu sein.

Alle drei Waffen sind Kombinationen mit Radschlossfeuerwaffen. Die Jagdhelmbarte, im Inventar von 1606 als Jagdspieß bezeichnet, vereint eine im späten 16. Jahrhunderts typische Helmbarte mit einer doppelten Radschlossfeuerwaffe. Das Blatt ist fast vollständig von geätztem Ornament bedeckt, worin vier Medaillons mit Kriegerköpfen eingefügt sind. Auf der Längsachse des Blattes liegen die beiden Läufe der Feuerwaffe, während die Radschlösser gegenüberliegend am Schaft montiert sind.

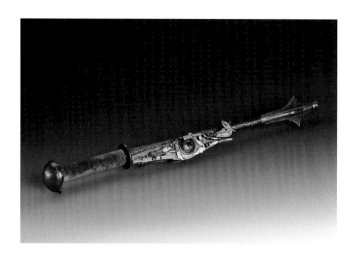

Das Rapier trägt auf dem gebläuten Gefäß eingelassene vergoldete Medaillons mit figürlichen Darstellungen – im Knauf beispielsweise die Figuren von Venus, Amor und Mars. Das Schloss und der Lauf der Feuerwaffe sind mit der reich geätzten und teilweise vergoldeten Degenklinge verschraubt.

Bei dem Streitkolben handelt es sich um die am frühesten Gefertigte der drei Kombinationswaffen. Das Radschloss am Schaft weist Merkmale von Feuerwaffen um 1560 auf. Auch hier sind der Schaft sowie der mit fünf spitzen Schlagblättern ausgestattete Kolbenkopf reich ornamental geätzt und teilweise vergoldet. In dem Schaft verbirgt sich zugleich der Lauf der Feuerwaffe, der durch den eingesteckten Ladestock verschlossen wird. Im halbkugeligen Knauf befinden sich kleine Gerätschaften, die am Ladestock befestigt werden können, wie beispielsweise ein Kugelzieher.

Während man bei der ältesten Waffe eine Nürnberger Herkunft vermutet, sind Helmbarte und Rapier vom Augsburger Waffenschmied Bernhard Albrecht gemarkt, der sich offenbar auf die Fertigung von Kombinationswaffen spezialisiert hatte.

Streithammer mit ausfahrbarer Klinge

Italien, 1560–1590
Klinge: Spanien (Toledo)
Eisen, vergoldet, Messing, bemalt, Holz, Reste von Griffwicklung
Länge 210,4 cm, Länge Klinge mit Tülle 50,1 cm, Länge Klinge 29,8 cm,
Breite Klinge 2,35 cm
Rüstkammer, Inv.-Nr. R 0080

Bei der ungewöhnlich gestalteten Waffe handelt es sich im
Prinzip um eine Schlagwaffe. Der doppelte Schlagkopf ist
in Form von zwei Fabelwesen gebildet. Auf der einen Seite
kommt aus dem Maul eines Tieres ein vierzackiger Hammer,
auf der anderen Seite eine kräftige Spitze. Der erste Inventar-
eintrag von 1591 bezeichnet die Gestalten als »trachenkopf«.

In dem Schlagkopf verbirgt sich überraschenderweise
eine kräftige Spießklinge von fast 30 Zentimetern Länge.
Durch das Herausfahren der Klinge ergibt die Schlagwaffe
eine wirksame Stangenwaffe. Der Reiz dieses besonderen
Stückes lag nicht allein in der verborgenen zweiten Funk-
tion, sondern vor allem in der fantasievollen Gestaltung des
Schlagkopfes mit den aufgerissenen Tiermäulern. Dramatisch
sind Augen und Maul mit roter Farbe akzentuiert.

Kombinationswaffen wurden aufgrund ihrer geschick-
ten Verbindung mehrerer Waffenarten, der raffinierten Tech-
nik und der phantasievollen künstlerischen Dekoration von
den technikbegeisterten sächsischen Kurfürsten gesammelt.
Sie bildeten jedoch keine eigene Waffengattung. Dies lässt

sich leicht daran feststellen, dass die Waffen nicht gemein-
sam verwahrt wurden. In der Rüstkammer findet man sie, den
Sammlungsinventaren nach, ebenfalls nicht an einer Stelle.
Vielmehr waren sie der als Hauptwaffe angesehenen Art zu-
geordnet (Stangenwaffe, Schlagwaffe, Blankwaffe).

Streitaxt mit Radschlossfeuerwaffe

Wohl Frankreich, Mitte 16. Jahrhundert
Eisen, gebläut, gold- und silbertauschiert
Länge 63,3 cm, Länge Beil 16,8 cm, Breite Beil 10,5 cm
Rüstkammer, Inv.-Nr. T 0075

Streitäxte und Streitkolben gehörten im 16. und 17. Jahrhundert neben Pistolen zu den typischen Reiterwaffen. Die Kombination von Streitäxten und -kolben mit Feuerwaffen ist seit dem 15. Jahrhundert bekannt. Eine Nahwaffe ließ sich so mit einer Fernwaffe kombinieren.

In der hier gezeigten Waffe vereint sich eine Streitaxt mit einer Radschlossfeuerwaffe. Das über 2 Kilogramm schwere

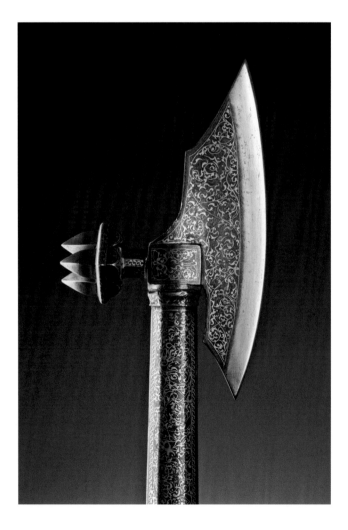

Stück ist aufwendig mit feinem Rankenwerk in Gold- und Silbertauschierung überzogen. Das Axteisen ist mit dem Schaft verbunden und mit einem vierteiligen Schlagdorn an der Gegenseite ausgestattet. Im Schaft verbirgt sich der Lauf der Feuerwaffe. Deren Radschlossmechanismus ist ungewöhnlicherweise in der runden Kapsel und im Griff untergebracht, so dass die Kombination zweier Waffentypen nicht sofort erkennbar ist. Die innovative Entwicklung liegt darin, dass die Bestandteile des Radschlosses, die gewöhnlich über- und nebeneinander auf einer Fläche zu sehen sind, sich hier um einen festen Kern (Zylinder) herumwickeln und mit einer Hauptspiralfeder ausgestattet ist.

Der erste Inventareintrag informiert darüber, dass diese Waffe »von einem schotten den 16. july ao 91 erkaufft worden« ist. Kurfürst Christian I. erwarb diese Waffe demzufolge wohl von einem der schottischen Händler, die bei mehreren Auswanderungswellen auf den Kontinent übergesiedelt und in großer Zahl als Wanderhändler unterwegs waren. Es handelte sich dabei nicht um Angehörige der untersten Schichten, sondern um durchaus wohlhabende Vertreter großer Handelsfamilien. Es ist zu vermuten, dass es der Verkäufer der Streitaxt ein solcher Händler war, der vom großen Interesse des sächsischen Kurfürsten an technischen Spielereien und Luxusgegenständen wusste.

Rapier mit vorspringender Klinge und einsteckbarem Dolch

Süddeutschland, um 1570
Eisen, graviert, Messing, graviert, vergoldet
Rapier L. 162 cm, Länge Klinge 132 cm
Dolch L. 35 cm, Länge Klinge 27 cm
Rüstkammer, Inv.-Nr. VI 0410

Das lange und schwere Rapier mit vorspringender Klinge fasziniert durch seine reiche Dekoration und die ausgeklügelte Mechanik. Die bewegliche Klinge lässt sich mittels der an den Schmalseiten angebrachten Zahnreihen und zweier Federhülsen mit Zahnrädern in den hohlen Griff zurückschieben. Bei dem Vorgang werden zwei Spiralfedern gespannt und schließlich arretiert. Das Betätigen des Abzugshebels lässt die Klinge rund 18 Zentimeter hervorspringen.

Das gesamte Gefäß und die Fehlschärfe dieser Klinge sind mit Ranken und Fruchtbündeln sowie – als zentrale Motive – mit Hermen und Fruchtschalen geätzt. Zudem besitzt dieses Rapier einen Dolch, der sich durch den Knauf der großen Blankwaffe hindurchschieben lässt und dabei die kleinen Parierstangen einklappt.

So effektvoll das mechanische Prinzip der hervorschnellenden Klinge für einen Kampf gewesen sein mag, für den Gebrauch war das Prunkrapier aufgrund des Gewichtes ungeeignet.

Im Bestand der Dresdner Rüstkammer haben sich bis heute zwei exquisite Exemplare dieser außerordentlich seltenen Rapiere mit vorspringenden Klingen erhalten. Wahrscheinlich in Süddeutschland um 1570 entstanden sind beide erstmals im Kunstkammerinventar von 1595 aufgeführt. Sie gelangten vermutlich als Geschenke nach Dresden. Ein weiteres Stück befand sich schon weit früher in der Rüstkammer. Erzherzogs Ferdinand II. von Österreich hatte es seinem Jugendfreund, dem späteren Kurfürsten, August von Sachsen im Jahr 1575 geschenkt. Es hat sich nicht erhalten.

Rapier und Dolch mit Uhren in den Knäufen

Dresden, 1610
Uhren: gepunzt TR
Eisen, Messing, vergoldet, Silber, Holz, Kupferdraht, vergoldet, Leder
Rapier: Länge 110,4 cm, Breite Klinge 2,84 cm, Breite max. 16,1 cm
Dolch: Länge 31,3 cm, Breite Klinge 1,7 cm, Breite max. 9,6 cm
Rüstkammer, Inv.-Nrn. VI 0434, p. 0222

Kurfürst August legte den Grundstein für die an Werkzeugen und wissenschaftlichen Instrumenten ungewöhnlich reiche Kunstkammer der sächsischen Kurfürsten. Sein Sohn und seine Enkel erbten das Interesse an technologischen Meisterleistungen jeglicher Art, zu denen Uhr- und Musikwerke ebenso wie Figurenautomaten zählten. Die in die Kunstkammer gegebenen mechanischen Kunstwerke zeigten selten ausschließlich eine Funktion, vielmehr wurden meist mehrere Anzeigen für die Zeitmessung mit einem Figuren- und Musiklaufwerk kombiniert. Eine andere Spezialität war die Verbindung von »Alltagsgegenständen«, wie einem Spazierstock oder einer Pulverflasche, mit Uhrwerken oder einem Kompass.

Bei dieser Rapier-Dolch-Garnitur bilden zwei Uhrgehäuse die Knäufe der Waffen. Die Herstellung der ungewöhnlichen Kombinationen bedingte ein Zusammenspiel mehrerer Handwerker. Ein Klingenschmied, ein Schwertfeger oder Goldschmied (Gefäß) und ein Uhrmacher waren beteiligt. Während die ersten beiden Handwerker unbekannt blieben, weisen die gepunzten Initialen TR auf der Platine der größeren Uhr auf einen Uhrmacher, der für den Dresdner Hof tätig war. Seit 1575 hatte Hans Kurzrock die Stellung als Hofuhrmacher inne, Thomas Röhr wurde ihm 1602 als zweiter Uhrmacher zugeordnet. Dieser könnte mit den Initialen TR der Meisterpunze in Verbindung gebracht werden, zumal er nachweislich 1603 ein »singend Uhrwerk« und 1609 ein mit vielen Funktionen ausgestattetes Uhrwerk mit beweglichem Storch und zwei geistlichen Liedern an den Hof lieferte. Eine zweite Möglichkeit wäre der in einem Nachtrag zum Dresdner Kunstkammerinventar 1741 genannten Uhrmacher Tobias Reichel, der in den Akten zum Dresdner Hof jedoch sonst nicht nachweisbar ist.

Herzog Johann Georg (I.) erwarb die Rapier-Dolch-Garnitur mit Uhren in den Knäufen 1610 und schenkt sie im gleichen Jahr seinem Bruder, dem Kurfürsten Christian II., zum Weihnachtsfest.

Radschlosspistole mit zwei Läufen und zwei Radschlössern

Augsburg, um 1580
Lauf mit Marke: Pinienzapfen/Stadtpyr
Eisen, Gold und Silber tauschiert, gebläut, graviert, vergoldet, Holz, ebonisiert, Bein, graviert, geschwärzt, Kupfer oder Messing, vergoldet
Länge 45,9 cm, Länge Läufe 27,7 cm, Durchmesser Lauf innen (Kaliber) 12,05 mm / 12 mm, Länge Ladestock 25,3 cm
Rüstkammer, Inv.-Nr. J 1436

Seit dem Aufkommen der Feuerwaffen in der Mitte des 14. Jahrhunderts bemühten sich kreative und innovative Büchsenmacher um deren technische Vervollkommnung. Als im 16. Jahrhundert der Gebrauch von Feuerwaffen in Kriegshandlungen zunahm, war Erfindergeist gefragt. Denn die Beschränkung auf nur einen Schuss konnte tödliche Folgen haben konnte, falls dieser nicht traf.

Der Einsatz von Pistolenpaaren war ein erster Schritt in diese Richtung. Mit der Entwicklung von zwei-, drei- und vierläufigen Handfeuerwaffen entsprachen die Büchsenmacher dem Wunsch nach Mehrschüssigkeit. Andere Radschlosspistolen hatten zwei oder drei Schlösser, aber nur einen Lauf, um mehrere Ladungen aus demselben Lauf verschießen zu können. Dauerhaft durchgesetzt hat sich keine der Lösungen, vielmehr blieben jene Feuerwaffen Einzelanfertigungen.

Diese besonders prunkvolle und technisch anspruchsvolle Radschlosspistole wurde in Augsburg von einem unbekannten Büchsenmacher um 1580 angefertigt. Sie besitzt zwei übereinanderliegende Läufe (Bockpistole), die aus einem

Stück gefertigt wurden. Auf einer gemeinsamen Schlossplatte sind die Radschlösser versetzt angeordnet, das obere Schloss gehört zum oberen Lauf. Läufe und Schlossplatte tragen Gold- und Silbereinlagen in Form von mauresken Rankenmotiven, Vögeln und jagbaren Tieren sowie einem Jäger.

Schäftung und Kugelknauf sind mit Beineinlagen in Form von Rankenwerk, Tieren und Figuren dekoriert. Unter anderem ist Judith mit dem Haupt des Holofernes zu erkennen. Auf der getriebenen und vergoldeten Knaufplatte sind ein Reiterkampf sowie ein mit zwei Löwen kämpfender Mann dargestellt.

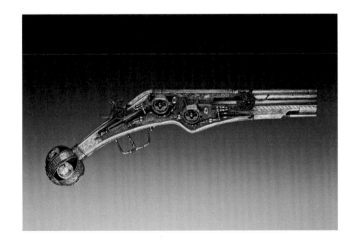

Sechsschüssiger Radschlossrevolver (Trommelrevolver)

Deutschland (Nürnberg?), um 1610
Schloss mit Marke: Hand zwischen P und D
Eisen; Schäftung Nussbaum; Ladestock Holz
Länge gesamt 61,5 cm, Länge Lauf 32,6 cm, Durchmesser Lauf innen
(Kaliber) 9,5 mm, Länge Ladestock 30 cm
Rüstkammer, Inv.-Nr. J 0454

Die gewünschte Mehrschüssigkeit bei Feuerwaffen wurde auch mit einem frühen Radschlossrevolver erreicht. Er gehört zu den Prototypen des modernen Revolvers. Die Trommel hat sechs Kammern zur Aufnahme von Zündladung und Geschoß. Allerdings muss hier die Trommel von Hand gedreht und zudem jedes Mal der Hahn neu gespannt und Zündkraut in die Pfanne geschüttet werden. Trotz der Handgriffe war es so möglich, in rascher Folge sechs Schuss abzufeuern, bevor die Kammern erneut geladen werden mussten. Gegenüber den üblichen einschüssigen Pistolen war dies ein enormer Fortschritt.

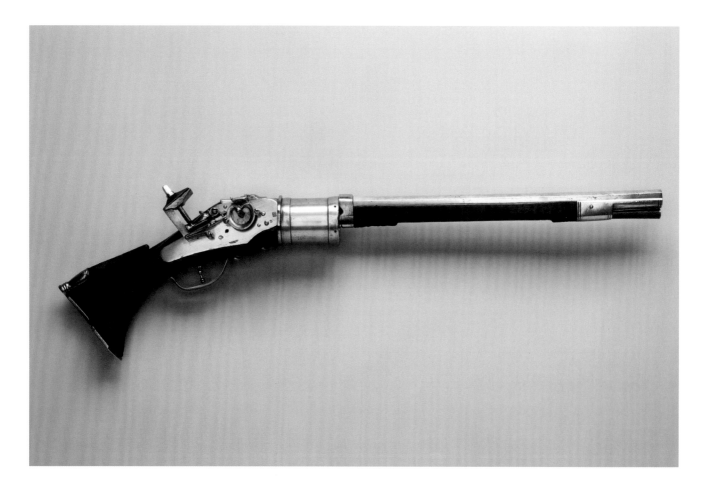

Kurfürstlich-Sächsische Büchsenmeisterordnung

Vielleicht Daniel Bretschneider d. Ä.
Dresden, 1589
Ölmalerei, Holz, Tinte, Pergament
Höhe 89 cm, Breite offen 110 cm, Breite geschlossen 56,5 cm, Tiefe
geöffnet 9 cm, Tiefe geschlossen 15 cm
Rüstkammer, Inv.-Nr. H 0259

Diese Klapptafel der kurfürstlich-sächsischen Büchsenmeister ist für eine Aufhängung an der Wand vorgesehen. Das Äußere ist schlicht gehalten, zwei Flügel mit den Kurschwertern links und dem herzoglich-sächsischen Wappen rechts bedecken die Mitteltafel. Auf dem im Mittelteil befindlichen Pergament ist die Büchsenmeisterordnung niedergeschrieben und 51 Namen auf dieser Ordnung eingeschworene Büchsenmeister notiert.

In dem auf den 1. Februar 1589 datierten Schriftstück sind sehr detailliert die Dienstpflichten der Büchsenmeister festgehalten. Neben Stadtverteidigung und Feuerwache auf den Türmen der Stadt hatten die Büchsenmeister einen festen Platz im Hofleben, denn sie übernahmen das Böller- und Salutschießen bei Hoffeierlichkeiten, wie Geburten, Hochzeiten und Staatsbesuchen.

Die vom Zeugmeister und seinen Zeugwarten angenommenen und befehligten Büchsenmeister rekrutierten sich aus der Bürgerschaft Dresdens, wobei viele als Handwerker auch im Hofdienst standen. So finden sich auf dem Schriftstück zunächst der Schraubenmacher, Baumeister und Architekt Paul Buchner in der Funktion des Zeugmeisters. Sein Sohn Georg Buchner und der Büchsenmacher Steffan Schickradt sind unter den Zeugwarten genannt. Unter den Büchsenmeistern finden sich unter anderem der Büchsenschäfter Hans Frost (siehe S. 79), wie auch der Hoftischler George Fleischer d. Ä. Nachträglich angebrachte Kreuze hinter einigen Namen kennzeichnen ihr Ableben.

Auf den Innenseiten der Flügel sind zwei Männer in zeitgenössischer Kleidung wiedergegeben. Der links abgebildete Büchsenmeister ist in weite gelb-schwarze Pluderhosen und ein ebensolches, dekorativ geschlitztes Wams über einem weißen Hemd gekleidet, trägt eine schwarz-gelbe Schärpe und eine Halskrause. Der hohe schwarze Hut ist mit einem Hutband und einem dekorativen Federbusch verziert. In der behandschuhten rechten Hand hält er einen Luntenspieß, welcher zur Zündung der Kanonenladung aus sicherem Abstand diente. Der rechte Büchsenmeister trägt ein Ensemble aus Kniehose, Wams und kurzem Mantel aus schwarzem Stoff mit goldenen (gelben) Borten, eine Halskrause und einen Hut mit Umschlag und Federbusch. Auch er hält in der behandschuhten Hand das Loseisen.

Die Herkunft dieses einzigartigen Zeugnisses aus der Geschichte des Dresdner Zeughauses lässt sich lediglich bis 1905 zurückverfolgen, als sich das Stück im Besitz der Familie Sahrer von Sahr auf Schloss Dahlen befand.

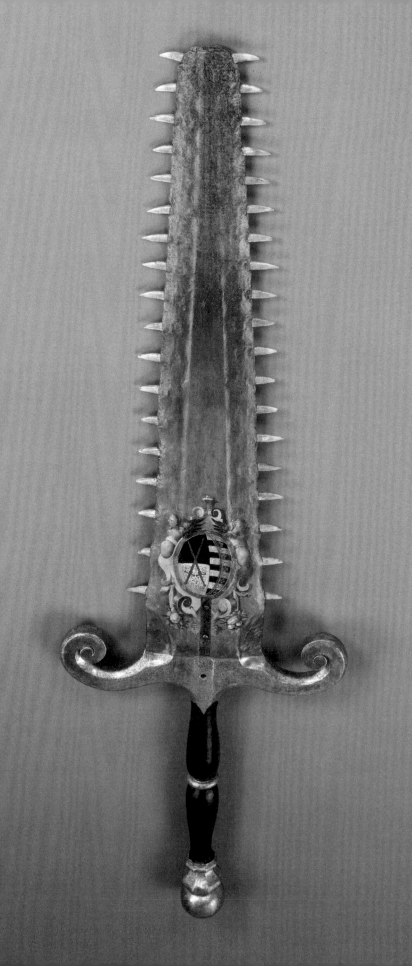

DIRK SYNDRAM

RAUM V: DIE VERNETZUNG DER WELT

Mit Blick auf die Elbe, einem bedeutenden Reise- und Handelsweg, thematisiert dieser Raum in besonderem Maße die Epoche der ersten Globalisierung, die mit der Entdeckung der Küsten Afrikas und Mittelamerikas begann. In den Kunstwerken, Artefakten und Zeugnissen fremder Natur, die damals in die Kunstkammern der Fürsten Einlass fanden, visualisiert sich die Weltsicht und das Wissen um 1600. Die europäische Expansion, die von Portugal, Spanien, den Vereinigten Niederlanden, England und Frankreich ausging, brachte in deren Handelsschiffen neben Gewürzen und Zucker auch Gold, Edelsteine und Seide sowie exotische Lebewesen und fremdartige Materialien nach Europa.

Gegen Ende des 16. Jahrhunderts hatte sich ein Kanon für den Sammlungsbestand der nach und nach an fast allen Höfen des Reiches entstehenden Kunstkammern herausgebildet. Zu ihm gehörten seltene, besonders schöne oder abnorme und dadurch spielerisch erscheinende Hervorbringungen der von Gottes Willen beseelten Natur ebenso wie Staunen erregende Objekte virtuoser Kunstfertigkeit und Schöpferkraft des Menschen. Gegenstände aus fremden Ländern oder fernen Zeiten, besondere Erinnerungsstücke und Bildnisse früherer und zeitgenössischer Personen hohen Standes sowie innovative und ideenreiche Handwerkszeuge, wissenschaftliche Instrumente und Uhren. Die enzyklopädische Weite der Sammlungsstruktur, aber auch die konkurrierende Wechselbeziehung von Kunst und Natur stellten den Fürsten zusammen mit seiner Sammlung in ein übergeordnetes kosmologisches Wirkungssystem.

Nach dem Tod Kurfürst Augusts im Jahre 1586 hatte dessen Sohn Christian I. damit begonnen, behutsam den Charakter der Dresdner Kunstkammer zu verändern. Er behielt ihre technologische Ausrichtung im Andenken an seinen Vater bei und wandelte sie zugleich in Konkurrenz zur kaiserlichen Sammlung Rudolfs II. auf dem Prager Hradschin zu einer mit anderen fürstlichen Kunstkammern konkurrierenden und repräsentativen Schausammlung. So entstand eine Kunstkammer, die die politische Bedeutung und ökonomische Stärke des sächsischen Kurfürstentums widerspiegelte.

Dem ersten Inventar von 1587 folgt 1595, 1610, 1619 und 1640 weitere Kunstkammerinventare und in den Jahren 1671 sowie 1683 auch gedruckte Beschreibungen. Sie verdeutlichen, dass die von Christian I. eingeleitete Entwicklung nach kurzer Unterbrechung von seinen Söhnen Christian II. und Johann Georg I. kraftvoll fortgeführt wurde. Im Wettbewerb mit den anderen großen fürstlichen Kunstkammern wurde die Dresdner Kunstkammer zum Mittel kurfürstlicher Repräsentation ausgebaut. Dazu erwarb man immer wieder spektakuläre Objekte, die sie vor den anderen fürstlichen Kunstkammern auszeichnen konnte. Bis zu dem Zeitpunkt, als der für Deutschland verheerende Dreißigjährige Krieg ausbrach, war nicht nur der Bestand der Sammlung, sondern auch ihre bauliche und räumliche Situation erheblich verbessert worden. Die nun durch Wandmalereien festlich ausgestaltete Kunstkammer wurde zu einem Anziehungspunkt für auswärtige Besucherinnen und Besucher. Während die Dresdner Sammlung sich über Generationen immer weiter entfaltete, war die Entwicklungsgeschichte anderer Kunstkammern zumeist nur von kurzer Dauer. Aufgrund der starken Befestigung der Residenz konnte die Sammlung die Kriege des 17. und 18. Jahrhunderts ohne Verluste überstehen. Die Erben der kursächsischen Kunstkammer sind die Rüstkammer, der Mathematisch-Physikalische Salon, das Grüne Gewölbe und –

seit dem 20. Jahrhundert – auch das Kunstgewerbemuseum. Aber auch die Gemälde- und Skulpturensammlung, das Kupferstich-Kabinett und selbst die Porzellansammlung sind mit der 1832 aufgelösten Dresdner Kunstkammer eng verbunden.

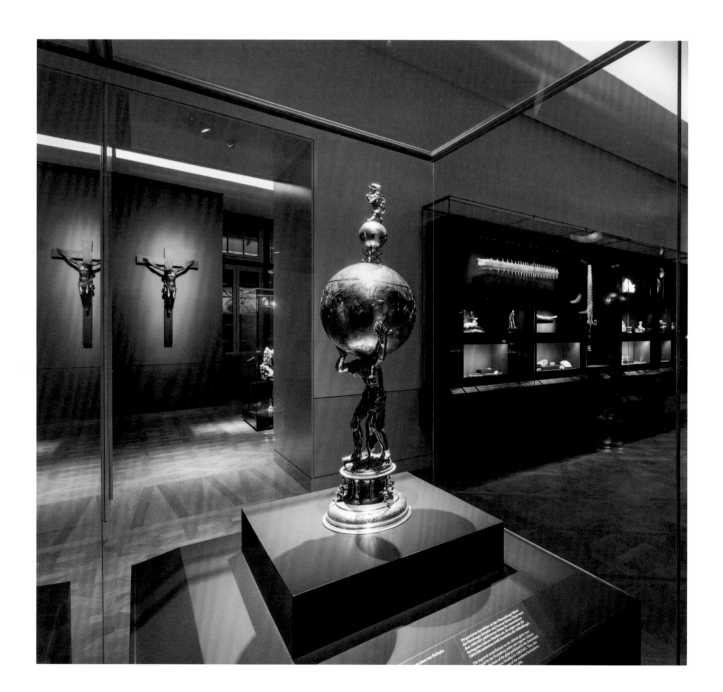

Olifant

Afro-Portugiesisch, Sapi (Sierra Leone), 15.–16. Jahrhundert
Elfenbein, geschnitzt
Länge 58,1 cm, Durchmesser max. 8,3 cm
Rüstkammer, Inv.-Nr. X 0497

Olifanten sind Signalhörner, die ein bis drei Naturtöne erzeugen können und überwiegend aus Elfenbein geschnitzt wurden. Daher stammt auch der Name, der dem niederländischen Begriff für Elefant entlehnt ist. Ihre Größe und Gewicht sowie das kostbare, leicht glänzende Material machten sie zu idealen Geschenken für Fürsten oder Könige, wohingegen sie zum täglichen Gebrauch ungeeignet erscheinen.

1658 gelangte dieser große Olifant als Geschenk in die kurfürstlich-sächsische Kunstkammer. Das von westafrikanischen Elfenbeinschnitzern gefertigte Jagdhorn war für den europäischen Markt bestimmt. Darauf weisen die Ösen für die Befestigung einer Schnur und das Mundstück an der Spitze des Stoßzahns hin. Blashörner, die für einheimische Jäger gefertigt wurden, besaßen die Blasöffnungen auf dem Korpus, nicht an der Spitze des Horns.

Auch am Dekor lässt sich der Zweck der ablesen: Aus der Oberfläche des Stoßzahns wurden neben einem Wappen mit Vogel und den dazugehörigen Wappenträgern Jagdszenen mit mythologischen und realen Tieren im Flachrelief geschnitten. Mehrere in europäischer Tracht gekleidete Männer stellen mit Lanzen bewaffnet verschiedenen Wildtieren nach, zu denen auch ein Einhorn gehört. Begleitend sind ihnen Hunde und ein indischer Jagdelefant zur Seite gestellt. Dieses mehr oder minder reale Jagdgeschehen wird von Fabelwesen bereichert.

Die einzelnen Bildfelder sind durch Flecht- und Kerbbänder voneinander getrennt. Spiralförmig windet sich zudem ein Schriftband mit den Worten »DA PACEM DOMYNE YN DYEB[US] N[OST]R[IS]« (»Gib uns Frieden in unserer Zeit, oh Herr«) über die gesamte Länge des Horns.

Die Entdeckung und Erkundung der Küsten Afrikas durch portugiesische Seefahrer, die erste Umrundung des afrikanischen Kontinents durch Vasco da Gama 1498 und die nachfolgend ausgebauten Handelsbeziehungen zwischen Europa und Afrika bilden die Vorgeschichte zu diesem Blasinstrument. Zwischen dem Ende des 15. und Ende des 16. Jahrhunderts hatten sich einheimische Handwerker bereits auf den Überseehandel eingestellt und produzierten Elfenbeinarbeiten, die auf dem europäischen Kontinent begehrt waren. Hierzu gehören Salzgefäße, Dosen, Löffel und Gabeln, Dolch- und Messergriffe, wie auch Olifanten, von denen sich heute Beispiele in verschiedenen Museen der Welt erhalten haben.

Das Elfenbein stammt von afrikanischen Elefanten. Die Stoßzähne der Tiere wachsen lebenslang und erreichen bis zu 3 Meter Länge. Aufgrund seiner Dichte, der homogenen Struktur und Farbe sowie der polierbaren Oberfläche zählt das Elfenbein seit Menschengedenken zu den begehrtesten Schnitzmaterialien, auch wenn es härter als die meisten Holzarten ist. Die dunkle Seite der Elfenbeinverarbeitung ist die Tötung der Elefanten, um an das begehrte Dentin heranzukommen. Der Bestand der großen Landsäugetiere hat über die Jahrhunderte bedrohlich abgenommen und tut dies auch weiterhin.

Olifant

Norwegen oder Island, 2. Hälfte 14. Jahrhundert
Walrosszahn, geschnitzt
Länge 46 cm
Rüstkammer, Inv.-Nr. X 0498

Walrosse sind in den kalten Meeren der Nordhalbkugel beheimatet. Sie besitzen zwei Eckzähne, die zeitlebens nachwachsen und Längen von über 50 Zentimeter erreichen. Das Elfenbein der Stoßzähne des Walrosses steht in der Qualität nur hinter dem der Elefanten zurück. Für die Einwohner der Nordmeerländer war Walrosszahn ein beliebtes Schnitzmaterial. Da man dem Material nachsagte, Gift anzuzeigen, wurde es im 16. Jahrhundert höher gehandelt als Elefantenelfenbein.

Dies hatte zur Folge, dass die Tiere damals, ähnlich den Elefanten, intensiv gejagt wurden.

Der aus Walrosszahn geschnitzte Olifant ist ausgehöhlt und auf der Oberfläche der Länge nach facettiert. Ranken aus Palmettenblättern und Perlbändern sind in flachem Relief eingeschnitten. Auf der leicht gekrümmten Oberseite sind die plastischen Schnitzereien eines Drachen und zweier sich ineinander verbeißenden Hunde zu sehen. Das Werk gelangte 1655 in die Dresdner Kunstkammer.

Besteck mit Koralle

Wohl Genua, um 1580
Koralle, Stahl, Silber, vergoldet, Türkise, Filigran, Zellenemail
Länge 20,3–23,4 cm
Grünes Gewölbe, Inv.-Nrn. III 174 e/7, III 174 e/8, III 174 f/7

Im 16. Jahrhundert galten Korallen als seltene und wertvolle
Naturalien. Die Legende in den »Metamorphosen« von Ovid
erzählt, dass Korallen aus Meeresgewächsen entstanden, die
bei der Enthauptung der Medusa durch Perseus mit Blut ge-
tränkt wurden. Beim Heraufholen aus dem Wasser – so die
Überlieferung – erstarren die Gewächse zu Stein. Korallen-
zweige wurden als Talisman gegen den bösen Blick getragen
wurden und aufgrund der teils blutroten Farbe ganz allge-
mein mit dem »Lebenssaft« Blut in Verbindung gebracht. Auf
Kinderporträts des 16. Jahrhunderts sind gelegentlich Arm-
bänder aus Korallen oder ein Korallenzweiganhänger darge-
stellt.

Das vermutlich aus Genua stammende Besteckensemble
umfasste ursprünglich 24 Messer, 12 Gabeln und 12 Löffel. Die
Griffe der zerbrechlichen Tafelgeräte bestehen aus Korallen-
zinken. Die silbervergoldete Fassung der Stiele und der Laffe
des Löffels weist aufeinander abgestimmte Blattgravuren auf.
Die Griffhülse, welche die Korallenzweige befestigt, ist mit
dunkelblauem und grünem Zellenemail verziert. Dazwischen
sind Türkiscabochons in hohen Fassungen gesetzt. Sowohl
das Zellenemail als auch die Türkise sowie die gekordelten
Drähte weisen auf den orientalischen Einfluss in der Gold-
schmiedekunst der Handelsmetropole Genua hin.

Bereits vor 1586 ist das Besteckensemble in der Silber-
kammer der sächsischen Kurfürsten nachweisbar, wo die täg-
lich gebrauchten Geschirre und Bestecke, aber auch Tischtex-
tilien verwahrt wurden. Doch die zierlichen Fassungen und
die wenig stabilen Verbindungen charakterisieren diese exo-
tischen Stücke eigentlich als Sammlungsstücke. Konsequen-
terweise überführte man sie zwischen 1619 und 1640 in die
Kunstkammer, wo sie neben anderen mit Korallen verzierten
Objekten präsentiert wurden. Bei der Auflösung der Kunst-
kammer 1832 gelangten sie in das Grüne Gewölbe.

Besteck mit Bergkristall

Steinschnitt: Freiburg oder Waldkirch im Breisgau, wohl Ende 16. Jahrhundert
Fassung: wohl Süddeutschland, Ende 16. Jahrhundert
Bergkristall, Silber, vergoldet
Länge 17,4–24,9 cm
Grünes Gewölbe, Inv.-Nrn. V 300 aa, V 300 dd, III 31 n

Bergkristall ist ein wasserheller, farbloser und durchsichtiger Quarz, welcher häufig durch Einschlüsse getrübt oder gar eingefärbt erscheint. Eine besonders hohe Qualität weist er auf, wenn er glasklar herausgebildet ist. Bergkristall fand man in der Antike vor allem in großen Höhen, oft im Dauereis. Daraus erklärt sich der in Antike und Mittelalter verbreitete Glaube, es handele sich bei diesem klaren Mineral um versteinertes Eis.

Die Verarbeitung von Edelsteinen, die Steinschleifkunst, ist seit dem 13. Jahrhundert in Venedig, Paris, Prag und Burgund nachweisbar. Im 16. Jahrhundert entwickelte sich Mailand zu einem Zentrum der Bergkristallverarbeitung und wurde anschließend von Florenz (Opificio di Pietre Dure) überflügelt. Diese Entwicklung verlief parallel zu einem steigenden Sammlerinteresse an Edelsteingefäßen, die nicht nur durch ihre Seltenheit, Material und Farbe fesselten, sondern auch als handwerkliche und künstlerische Schöpfungen beeindruckten.

Der in den Schleifwerkstätten im Breisgau verarbeitete Bergkristall stammte überwiegend aus dem Alpenraum, insbesondere aus dem Grimsel- und St.-Gotthardt-Gebiet (Schweiz). Vorkommen im Schwarzwald und im Oberrhein waren milchiger und daher eher ungeeignet.

In den Schleifwerkstätten im Breisgau wurden Chalcedon, Jaspis, Karneol, Achat, Granat und Bergkristall verarbeitet. Die Spezialität der Ballierer (das Wort kommt von Polieren) waren facettenartig geschliffene Bergkristallstücken unterschiedlichster Größen und Formen, die durchbohrt wurden. Vor allem in Süddeutschland ansässige Goldschmiedewerkstätten fügten diese Einzelteile zu Besteckgriffen, Kreuzen und Leuchtern zusammen. Die im Licht funkelnden Essgeräte blieben aufgrund der instabilen Zusammensetzung Schau- und Sammlerstücke und eigneten sich nur bedingt zum Gebrauch.

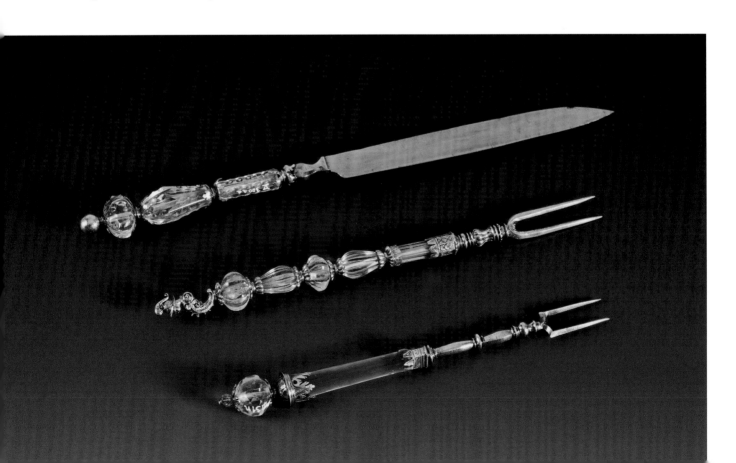

Kelchschale

China, Ming-Dynastie (1368–1644), vor 1590
Rhinozeroshorn, geschnitzt
Höhe 6 cm, Breite 6 cm, Tiefe 12,2 cm
Grünes Gewölbe, Inv.-Nr. IV 320

In China hatte die Verarbeitung von Hörnern des Rhinozeros eine jahrhundertelange Tradition. Damals wie heute gilt das pulverisierte Horn im asiatischen Raum zudem als Aphrodisiakum. In Europa übernahm man die Vorstellung einer umfassenden medizinischen Wirksamkeit, ähnlich dem Horn des legendären Einhorns. So war man im 16. Jahrhundert der Meinung, dass ein Rhionozeroshorngefäß vergiftete Flüssigkeiten erkennbar machte (durch Aufschäumen), und gegen Rheuma und Fieber half. Diese vermeintlichen Eigenschaften des Materials bewirkten, dass Rhinozeroshorn bald als kostspielige Rarität galt und in Europa Höchstpreise erzielte.

Die sächsischen Kurfürsten besaßen im 16. Jahrhundert mehrere Gefäße aus Rhinozeroshorn, wobei wenigstens zwei davon als Geschenke der Florentiner Großherzöge nach Dresden gelangten. Während das frühere, bereits 1587 geschenkte Rhinozeroshorn heute nicht mehr identifizierbar ist, erhielt sich das Präsent von 1590.

Die Schale besitzt eine ovale, dem Lotusblatt nachgeahmte Form. Von der kelchartigen Öffnung verjüngt sich das Horn der natürlichen Wuchsform folgend nach unten. Es stand somit »auf der nasen«, wie es im Inventar heißt. Der im Halbrelief gearbeitete Dekor aus Schilfgras, Knospen, Blüten und Fruchtständen des Lotus, zwischen denen filigran geschnittene Kraniche dahingleiten, setzt sich bis zum Fuß fort. Dort mündeten acht vollplastisch ausgeformte Pflanzenstiele und der Körper eines Kranichs in einen offen gearbeiteten Standfuß, der heute fehlt.

Die Motive des Lotus und des Kranichs bedeuten in der chinesischen Mythologie Reinheit und ein langes Leben. Sie unterstreichen somit die dem Material zugeschriebene Wirkung.

Das Gefäß war Teil einer Geschenksendung des Herzogs Ferdinando I. de Medici an Kurfürst Christian I. von Sachsen im Jahr 1590. Es gehörten auch 16 chinesische Porzellane, zwei »indianische« und andere chinesische Gefäße dazu. Die kostbaren Gegenstände fanden in der Kunstkammer ihren Platz. Nach der Auflösung der Kunstkammer 1832 gelangte dieses Rhinozeroshornschälchen zunächst in die Rüstkammer und 1890 in das Grüne Gewölbe.

Schale aus Binsengeflecht

China, Ming-Dynastie (1368–1644), vor 1590
Binse, geflochten, Urushilack mit Gold, Holz, Schwarzlack (Urushi)
Höhe 6,2 cm, Durchmesser 11,5 cm
Grünes Gewölbe, Inv.-Nr. VII 32 g

Die kleine Trinkschale ist eine traditionelle chinesische Arbeit aus dem 16. Jahrhundert, die aufgrund ihrer großen Beliebtheit auch als Exportartikel für den europäischen Markt angefertigt wurden. Der Korpus wird von einem Geflecht aus sehr fein gespaltenem Bambus gebildet, dessen Struktur an der äußeren Seite zu erkennen ist. Ein hölzerner Fuß gibt Standfestigkeit. Für die Innenbeschichtung verwendete man Urushi-Lack mit eingestreuten Goldpartikeln.

Der Einsatz von Urushi-Lack hat in China eine lange Tradition. Der grundlegende Rohstoff ist das Harz des ostasiatischen Lackbaums. In zahlreichen Schichten wird der Lack z. B. auf Gefäße aus Holz oder Papiermasse aufgetragen. Jede Schicht muss unter völlig staubfreien Bedingungen aushärten. Nur so wird der charakteristische Glanz und die Tiefe erzielt. Der fertige Gegenstand ist beständig gegenüber Wasser, Alkohol, Lösungsmitteln und Säuren.

Die Schale war Teil der Geschenksendung des Herzogs Ferdinando I. de Medici an Kurfürst Christian I. von Sachsen im Jahr 1590. Ob man in Dresden die besondere Herstellungsart und Charakteristika des Urushi-Lackes erkannte, ist aus dem Eintrag im Kunstkammerinventar von 1595 nicht abzulesen: »1 Schußlein geflochten holzfarb angestrichen und inwendigk vorguldet.« Das Schälchen stand 1595 neben dem Rhinoceroshornschälchen (siehe S. 97) aus derselben Sendung und kam 1832 in das Grüne Gewölbe.

Gedrechselte Jagdzinken (Jägerhörner)

Johann Wecker
Dresden, um 1620–1640
Elfenbein, gedrechselt
Länge 17,8–27,4 cm
Rüstkammer, Inv.-Nrn. X 0496, X 0526, X 0528

Pulverflaschen

Thomas Lohse
Dresden, zwischen 1616 und 1624
Elfenbein, gedrechselt, graviert oder geschnitten
Höhe 12,6–13,9 cm
Rüstkammer, Inv.-Nrn. X 1266, X 0758, X 0167

Elfenbein lässt sich hervorragend drechseln und schnitzen, wie zahlreiche Pokale und Gefäße der kurfürstlich-sächsischen Hofdrechsler im Grünen Gewölbe bezeugen. Doch auch mit fragilen Kunststückchen wie hauchzarten Blüten, zierlichen Pfeifen, Jägerhörnern und Pulverflaschen bewiesen die Hofdrechsler ihr Können. Aus der 1832 aufgelösten Kunstkammer gelangten die Pokale und Becher sowie die Kunststückchen und Pfeifen in das Grüne Gewölbe, die Jägerhörner und Pulverflaschen wurden hingegen in die Rüstkammer gegeben.

Anhand der kleinen Jägerhörner, die auch Jagdzinken genannt werden, lässt sich nachvollziehen, wie Legenden entstehen: im Kunstkammerinventar 1640 sind erstmals fünfzehn der gedrechselten Hörner verzeichnet. Sie sind dort unter den Werken aufgeführt, welche die Söhne des »alten« Hofdrechslers Georg Wecker einlieferten. Im letzten Kunstkammerinventar von 1741 findet sich bei den Jagdzinken der Vermerk, sie seien von Kurfürst Johann Georg II. eigenhändig gedrechselt. Jedes der in der Rüstkammer erhaltenen kleinen

Jagdhörner ist äußerlich anders gestaltet. Sie sind wellenförmig, spiralig oder auch schuppig gedrechselt und können tatsächlich dem Werk von Johann Wecker zugeordnet werden.

Unter den zahlreichen aus Elfenbein gedrechselten Pulverflaschen in der Rüstkammer fallen drei durch ihre herzförmige bzw. kleeblattförmige Form auf. Die Pulverflaschen wurden, so vermerkt das Kunstkammerinventar von 1640, von Thomas Lohse gefertigt. Thomas Lohse war zwischen 1616 und 1624 als Drechsler mit einem Jahresgehalt von 50 Gulden am kursächsischen Hof in Dresden angestellt. Er gehörte somit nicht zu den hochbezahlten Elfenbeinkünstlern, wie Jacob Zeller (165 Gulden) oder Johann Wecker (200 Gulden). Die drei Pulverflaschen sind die einzigen nachweisbaren Zeugnisse aus seiner Hand, aber vermutlich stammen noch etliche der keinem Künstler zugeordneten Pulverflaschen von ihm.

Straußenei

Dekor: Europa, 17. Jahrhundert
Straußenei, geschnitzt, graviert, geschwärzt, Holz, gedrechselt
Höhe 22,2 cm, Durchmesser 13,2 cm
Grünes Gewölbe, Inv.-Nr. III 213

Exotische Gegenstände tierischen oder pflanzlichen Ursprungs fanden sich bereits in spätmittelalterlichen Sammlungen. Als Gefäße kostbar gefasste Straußeneier, Kokosnüsse, Nautilusse oder Turboschnecken waren etwa Bestandteil von Reliquiensammlungen oder frühen Schatzkammern, wie jene des Duc de Berry oder des Herzogs von Burgund.

Den direkten Zugang der Europäer zu den Ländern, in denen die geschätzten Naturalien zu finden waren, eröffneten die Entdeckungsreisen der portugiesischen Seefahrer. Im 16. und 17. Jahrhundert gelangten so zahlreiche, häufig als Pokale in Silber gefasste Straußeneier in die europäischen Kunst- und Schatzkammern.

Strauße lebten in Afrika und Westasien, wobei heute nur noch die afrikanischen Arten existieren. Die Schmuckfedern der Vögel fanden als Hutzierden Verwendung. Die Straußeneier hingegen wurden – ähnlich den Nautilussen und Kokosnüssen – graviert oder geschnitzt. Solcherart verziert, aber auch in ihrer Naturform, fassten Goldschmiede sie zu fantasievollen Pokalen. So bewahrt das Grüne Gewölbe eine Gruppe von fünf Straußeneiern, die sinnreich als Straußenvögel gestaltet sind.

Auf dem hier gezeigten Straußenei ohne Fassung befinden sich die naiv anmutenden Darstellungen von zwei Jägern mit Pfeil und Bogen sowie einem Reptil und einem Löwen.

»Horn eines Einhorns«

Narwalzahn
Länge ca. 251 cm
Grünes Gewölbe, Inv.-Nr. 2018/2

Im März des Jahres 1570 übersandte der dänisch-norwegische König Frederik II. seinem sächsischen Schwager ein ganz besonders kostbares Geschenk: das Horn eines Einhorns. Kurfürst August hatte ihn von Beginn des Siebenjährigen Nordischen Krieges im Jahre 1563 mit erheblichen finanziellen Mitteln und diplomatischer Hilfe unterstützt. Nun revanchierte sich Frederik II. mit einer gesuchten Kostbarkeit der Natur, die für jede fürstliche Kunstkammer ein »must have« war. Zugleich war das glattpolierte, wohl recht dünne und mit 165,2 Zentimetern Länge eher kurze Horn eines Einhorns, das auf dem Feldzug gegen Schweden aus der Kathedrale von Växjö als »beutpfenning« in königlich-dänischen Besitz gelangte, für Frederik II. ein Siegeszeichen im ausgehenden Krieg gegen den schwedischen Nachbarn.

Im Mai 1587 ließ Christian I. dieses Horn vom Hofgoldschmied Urban Schneeweiß für fast 300 Gulden mit drei mit Email geschmückten Bändern aus reinem Gold versehen und es an einer vergoldeten Kette an der Decke des Reißgemachs befestigen. Dadurch wurde die Studierstube des einst hier tätigen Kurfürsten August zum Hauptraum der kurfürstlichen Kunstkammer, die nun mehr und mehr den Konventionen einer Kunstkammer der damaligen Zeit entsprach.

Bis in die erste Hälfte des 17. Jahrhundert war das Einhorn ein als Realität akzeptiertes Naturwunder. Seit dem babylonischen Altertum durchstreifte es die Phantasie der Menschen und wechselte dabei im Laufe der Jahrtausende zwar sein Aussehen, seine wesentlichen Merkmale aber blieben erhalten. Die von den griechischen Schriftstellern aus der persischen Überlieferung übernommene Charakterisierung erinnert heute an ein Nashorn. Einhörner galten als besonders wilde, kraftvolle und äußerst gewandte Tiere. Ihren Hörnern wurden geheimnisvolle und heilende Kräfte zugeschrieben. Man war überzeugt, dass sie jedes Gift unwirksam werden ließen und als Allheilmittel gegen Epilepsie, Pest, Tollwut und Wurmbefall halfen. Die christliche Legende berichtet vom »unicornis«, welches nur von einer Jungfrau eingefangen werden könne und ausschließlich im Schoss einer Jungfrau Ruhe fände. Der Besitz eines der vollständigen wunder- und heilsamen Hörner oder wenigstens von Gegenständen, die daraus hergestellt worden waren, wurde zum Ziel fürstlicher Sammler. Ein vollständiges Einhorn, wie es die kaiserliche Kunstkammer auszeichnete, nobilitierte jede derartige Sammlung der Renaissance.

Den Forschungen des dänischen Gelehrten und Sammlers Ole Worm ist es zu verdanken, dass die Herkunft dieser langen, gedrehten elfenbeinartigen Hörner als Zahn des arktischen Narwals bekannt wurde. Er veröffentlichte dies 1638 und beendete damit abrupt deren Kostbarkeit. Der männliche Narwal bildet nur einen seiner beiden Eckzähne in einer Länge bis zu drei Metern aus. Mit diesem von zahlreichen Nervenzellen durchsetzen, überdimensionalen, spitzen Zahn stellt der Wal Temperatur- und Druckschwankungen sowie den Salzgehalt und chemische Verbindungen im Meerwasser fest. Es hilft ihm, sich an seine Umgebung anzupassen.

Der 1570 nach Dresden gelangte und 1587 in der Kunstkammer aufgehängte Narwalzahn wurde 1718 in das Naturalienkabinett des Zwingers abgegeben und wohl 1849 beim Maiaufstand zerstört.

Der heutige Narwalzahn im Ausstellungsraum der »Vernetzung der Welt« soll an die Bedeutung einer solchen *naturalia* erinnern, mit deren Präsentation im Reißgemach die Wandlung der kurfürstlichen Arbeitsstätte zur musealen Kunstkammer ihren Weg genommen hatte.

Pulverhörner

Nordindien, Mogulzeit, um 1590
Elfenbein, geschnitzt, Reste von Farbfassung, Bernstein, Eisen bzw.
Messing, vergoldet
Länge 23,3–26,3 cm, Breite 8 cm
Rüstkammer, Inv.-Nrn. Y 0381a, Y 0381

Bei diesen beiden Pulverhörnern handelt es sich um typische Elfenbeinarbeiten aus den Werkstätten des sagenhaften Mogulreiches in Nordindien. Heute sind vergleichbare Pulverhörner in verschiedenen Sammlungen weltweit erhalten. Die Dresdner Rüstkammer verfügt über gleich zwei solcher exotischen Schnitzwerke.

Die relativ kleinen Pulverhörner nahmen das Zündkraut, ein besonders feines Schwarzpulver, für die Zündpfanne einer Feuerwaffe auf. Eine Montierung aus blankem Eisen bzw. vergoldetem Messing verschließt die Öffnung und ermöglicht zugleich das Tragen an einer Kordel oder Lederband.

Beide Stücke weisen eine für diese Gruppe typische Fischform auf, die sich aus ineinander verschlungenen Tieren zusammensetzt. Auch die roten Farbreste und die aus Bernstein bestehenden Augen der Tiere an der Öffnung sind charakteristisch für die Gestaltung der nordindischen Pulverhörner.

In ihrer Grundform ähneln sich die beiden Gefäße, doch der Dekor zeigt signifikante Unterschiede. Das eine Stück ist zweiteilig aufgebaut und komplett mit durchbrochen gearbeiteten, ineinander verschlungenen Tierfiguren überzogen. Eine springende, auf der Flucht befindliche Antilope bildet mit ihrem Maul die Öffnung des Pulverhornes.

Der Dekor des zweiten Pulverhorns ist in drei Zonen unterteilt: Während die äußeren Bereiche mit verschlungenen Tieren, darunter ein Makara, einem Wesen aus der hinduistischen Mythologie, gestaltet sind, zeigt der mittlere Teil eine szenische Darstellung im Flachrelief. Auf der einen Seite des Pulverhorns sind zwei Einheimische bei einer Vogeljagd zu sehen. Auf der anderen Seite nimmt ein Europäer, erkennbar an dem Hut, von einem Einheimischen einen Vogel entgegen und überreicht seinerseits ein Säckchen mit Geld.

Die Schnitzerei zeigt den Ankauf exotischer Tiere durch portugiesische Händler, die ihre Waren anschließend nach Europa brachten. Eine solche szenische Darstellung ist einmalig innerhalb der Gruppe indischer Pulverhörnchen, von denen nach heutigem Wissenstand 93 weltweit existieren.

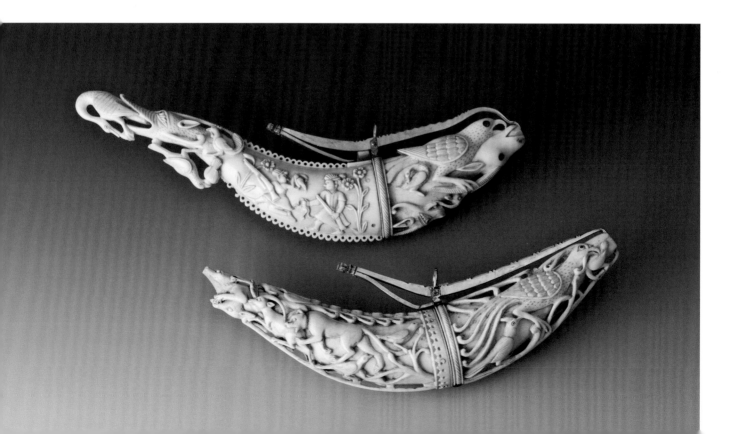

Prunkschwert aus dem Rostrum eines Sägerochens

Deutschland, 2. Hälfte 16. Jahrhundert
Rostrum eines Sägerochens, Holz, geschnitzt, Ölmalerei, Poliment-
vergoldung
Länge 126,7 cm, Breite 37,8 cm
Rüstkammer, Inv.-Nr. P 0281

Nicht nur adlige Personen, sondern auch Hofangestellte
schenkten den sächsischen Kurfürsten Gegenstände, die
sie der Kunstkammer für würdig hielten oder von denen sie
glaubten, dass sie dem Kurfürsten gefallen würden. Dieses
kuriose Schwert schenkte Michael Fuchs zusammen mit ei-
ner ungefassten »zunge« eines Sägerochens dem Kurfürsten
Christian I. von Sachsen. Als »Hofgewands-Austeiler« war der
Schneider Michael Fuchs für die Verwaltung und Herausgabe
von Stoffen und Kleidern für die Bediensteten zuständig.

Das prächtige Stück ist ein als Schwert gefasstes Rostrum
eines Sägerochens. Die Fischart lebt in den tropischen Ge-
wässern des Atlantik und Pazifik und kann bis zu 6 Meter lang
werden. Der Griff besteht aus Holz und ist vergoldet. Auf der
»Klinge« sind in Ölfarben das kurfürstlich-sächsische Wap-
pen sowie zwei Karyatiden mit Fruchtgirlanden gemalt. In
den Dimensionen und der Gestaltung lehnt sich das Stück an
Zeremonialschwerter an und könnte so ein symbolträchtiges
Geschenk zum Regierungsantritt Christians I. von Sachsen
gewesen sein.

Im Zentrum der Kunstkammer, dem Reißgemach, lagen
das ungefasste und das in ein Prunkschwert verwandelte
Rostrum in unmittelbarer Nachbarschaft zu verschiedenen
See- und Meermuscheln, Meerkrebsscheren, einem Basi-
lisken und einem »gebackenen« Paradiesvogel, wohl einem
getrocknetem Vogelbalg. Aus der Kunstkammer wurde das
Schwert vor 1684 in die »Indianische Cammer« der Rüstkam-
mer überführt.

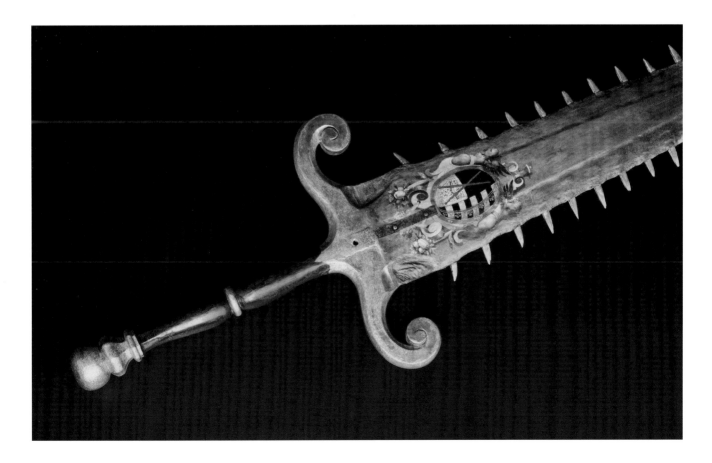

Filterscheibe zur Sonnenbetrachtung

Wohl Sebald Schwertzer
Deutsch, Ende 16. Jahrhundert
Glas, gefärbt, Holz, geschnitzt
Rahmen: Höhe 38,2 cm, Breite 23,5 cm
Grünes Gewölbe, Inv.-Nr. IV 217

Der Blick in die Sonne konnte nicht nur bei Seefahrern, die
nach dem Sonnenstand navigierten, sondern auch bei Ge-
lehrten, die den Himmel erkundeten, zu schweren Augen-
schäden führen. Durch Einfärben oder Beschichten von Glä-
sern versuchte man, die Sonnenstrahlen zu filtern. Diese in
einen Rahmen mit Griff eingefasste violettgefärbte Scheibe
war gedacht, um »in die Sonne damit zu sehen«. Der erste In-
ventareintrag gibt zudem preis, dass dieses Stück am 30. Sep-
tember 1660 in die Kunstkammer gegeben wurde.

Der 1801 bis 1817 amtierende Kunstkämmerer Johann
Heinrich Seiffert wusste in seiner Amtszeit zu ergänzen, dass
diese Scheibe »von dem Adepto, Sebastian Schwartzer, zu
Churfürst Augusti Zeiten also tingiret worden«. Mit dem Be-
griff »Adept« ist hier ein Alchemist gemeint, das Tingieren
bezeichnet einen Färbeprozess.

Der Nürnberger Händler Sebald Schwertzer handelte mit
Luxusgütern wie Pelzen, Seidenstoffen sowie Schmuck und
wurde vom Kurfürsten August im Herbst 1584 offiziell als
»Faktor« (Kaufmann) angestellt. Da er auch als Alchemist tä-
tig war, unterstütze er vorrangig den Kurfürsten August bei
dessen Versuchen. Die Dokumente im Hauptstaatsarchiv
Dresden zeigen Schwertzer als einen sehr selbstbewussten
Mann, dem es scheinbar mühelos gelang, seinen jeweiligen
Dienstherrn (die Kurfürsten August und Christian I., Kaiser
Rudolf II.) von sich und seinem vermeintlichen alchemisti-
schen Können zu überzeugen.

Es ist durchaus denkbar, dass Sebald Schwertzer im Rah-
men seiner Bestallung Geschenke oder besondere Gerät-
schaften für die kurfürstliche Kunstkammer vermittelte oder
überreichte. Eine eigenhändige Herstellung einer solchen
Glasscheibe ist allerdings eher unwahrscheinlich. Es gibt
keine Hinweise darauf, dass Schwertzer sich intensiv mit an-
deren Prozessen als jenen der Gold- und Silberherstellung
beschäftigt hat.

Messer

Inuit, Westgrönland, vor 1640
Knochen, Eisen, Leder
Höhe 21,6 cm, Breite 2,4 cm, Tiefe 1,7 cm
Museum für Völkerkunde Dresden, Kat.-Nr. 1105

Dechsel (Querbeil)

Inuit, Westgrönland, vor 1683
Holz, Metall, Knochen, Leder
Höhe 30,5 cm, Breite 15,5 cm, Tiefe 6 cm
Museum für Völkerkunde Dresden, Kat.-Nr. 1108

Im Jahre 1605 ließ der dänisch-norwegische König Christian IV. die erste von drei Grönlandexpeditionen durchführen. Mit ihr gelangten verschiedene grönländische Geräte in dänische Hände. Noch im selben Jahr sandte der dänische König seinem sächsischen Schwager eine Anzahl jener ungewöhnlichen Gegenstände als Geschenk nach Dresden. Kurfürst Christian II. ließ die Stücke in seine Kunstkammer einfügen, wie ein nicht mehr erhaltenes Zugangsverzeichnis dokumentierte. In den Inventaren ist nur ein einziges Stück – »ein

pfeil von einem einhorn, so in Grünlandt bekommen« – mit dem konkreten Verweis auf die grönländische Sendung verzeichnet worden. Messer und Dechsel lassen sich erst später eindeutig nachweisen. Dessen ungeachtet sind das primitive Messer und das Querbeil mit eingesetzten Eisenklingen Zeugnisse einer indigenen, nach Maßstab der damaligen Zeit noch nicht sehr stark entwickelten Kultur.

Ende des 14. Jahrhunderts waren die gut vierhundert Jahre zuvor begonnenen Beziehungen zwischen Grönland und Norwegen langsam verebbt. Der Kontakt riss schließlich gänzlich ab. Mit der von Mai bis August 1605 andauernden Expedition wollte der dänische König klären lassen, ob sich noch skandinavische Siedlungen auf der großen Insel am Nordpolarmeer befänden. Zugleich wollte man die unbekannte Region erkunden, die günstigsten Seewege nach Grönland bestimmen und nicht zuletzt die Gebietsansprüche Dänemark-Norwegens erneuern. Die erste Expedition war die erfolgreichste der drei bis 1607 alljährlich stattfindenden Erkundungsfahrten. Die Westküste Grönlands wurde kartographiert, vier indigene Bewohner nach Dänemark verschleppt und Gestein gesammelt, das auf seinen Silbergehalt untersucht werden sollte. Spuren von skandinavischen Siedlern konnten nicht gefunden werden. Letztlich erbrachten die drei Expeditionen nur das Ergebnis, dass Grönland nicht als Kolonie Dänemark-Norwegens geeignet war, sondern nur als öde Basis für den Walfang taugte.

Die drei Expeditionen zeugen allerdings von einer neuen Phase der europäischen Entdeckungsreisen. Mit dem Regierungsantritt James I., ebenfalls ein Schwager des dänisch-norwegischen Königs Christian IV., begann im Jahre 1603 das Zeitalter der britischen Kolonialisierung. Zunächst beanspruchte das neuerdings vereinigte Königreich England-Schottland Inseln in der Karibik und konzentrierte sich dann auf die nordamerikanische Ostküste. Im Jahre 1607, als die Schiffe der dritten Grönlandexpedition aus Kopenhagen ausliefen, begründete die Virginia Company of London mit Jamestown in Virginia die erste englische Siedlung an der amerikanischen Ostküste.

Goldener Kris mit Scheide

Indien, Java oder Malaysia, Anfang 17. Jahrhundert.
Eisen, Gold- und Silbertauschierung, Gold, geflochten, Rubine, Granate
Länge gesamt 48 cm, Länge Klinge 39,1 cm, Breite 8,3 cm, Tiefe ca.
4,3 cm
Rüstkammer, Inv.-Nr. Y 0136

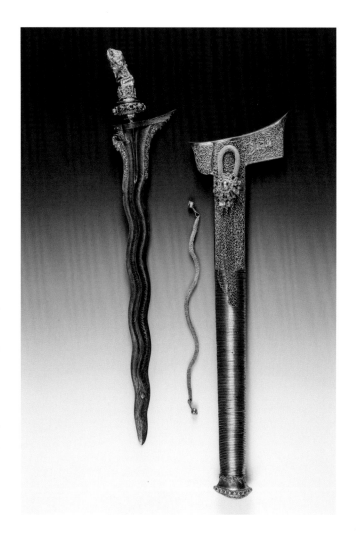

Ein Kris ist ein Dolch mit einer asymmetrischen oder ge-
flammten Klinge. In der indonesischen Kultur haben diese
ungewöhnlich geformten Waffen eine starke spirituelle Be-
deutung für den Träger. Die Klinge ist häufig in einer auf-
wendigen Damasttechnik geschmiedet (Pamor), welche den
wellenförmigen Dekor auf der Oberfläche erzeugt. Die Griffe
sind teilweise figurativ gestaltet, wobei Götter und Dämo-
nendarstellungen besonders häufig wiedergegeben wurden.

Der hier ausgestellte Kris ist ein ungewöhnlich kostbares
Stück, da der Griff und einige tauschierte Blatt- und Blumen-
ornamente auf der Klinge aus reinem Gold gefertigt wurden.
Ebenso besteht die Scheide aus reinem Gold.

Auf dem Griff sitzt eine Figur, den großen Kopf nach
rechts geneigt, auf einer Art Sockel aus durchbrochenen Zier-
elementen. Mandelförmige Augen, ein kleiner Schnurrbart
und gelockte Haare sind neben reichem Schmuck an Armen,
im Haar und auf der Brust (Kette mit Anhänger) zu erkennen.
Es scheint, als hielte die Figur ein Messer in einer Scheide
oder einen vergleichbaren Gegenstand auf dem Schoß.

Der Kris ist erstmals in einer Verpfändungsliste von Kunst-
werken des Grünen Gewölbes im Jahr 1706 genannt. Dort
wird er beschrieben als »ein japponisches vergiftetes meßer«.
Bis 1913 blieb das Stück im Grünen Gewölbe und wurde dann
in die Rüstkammer gegeben. Hier befanden sich in der »In-
dianischen Cammer« seit dem 17. Jahrhundert mehrere java-
nische Krise, die jedoch in der zweiten Hälfte des 19. Jahr-
hunderts an das heutige Museum für Völkerkunde Dresden
abgegeben wurden.

Die kostbare Ausstattung der Waffe mit Gold und Granat-
cabochons war vermutlich der Grund dafür, dass er zunächst
in der Schatzkammer der sächsischen Kurfürsten landete.

Schale

China, Ming-Dynastie (1368–1644), 1595–1620
Porzellan, Unterglasurkobaltblau
Höhe 7,1 cm, Durchmesser 14 cm, Durchmesser Fuß 6,5 cm
Porzellansammlung, Inv.-Nr. PO 1762

Kanne in persischer Form

China, Ming-Dynastie (1368–1644), 1573–1619
Porzellan, Unterglasurkobaltblau, Aufglasurfarben
Höhe 17,8 cm, Länge 13,5 cm
Porzellansammlung, Inv.-Nr. PO 3699

Bereits in der Antike kamen über einen vielgliedrigen Zwischenhandel zumeist über den Landweg der »Seidenstraße« Luxusgüter aus China nach Europa. Zu diesen gehörte wohl auch Porzellan. Um den Handel zu vereinfachen, zu beschleunigen und vor allem zu beherrschen, unternahmen Portugal und Spanien an der Wende vom 15. zum 16. Jahrhundert größte Anstrengungen, den Seeweg nach Indien und China zu entdecken. Der Portugiese Vasco da Gama war der erste Europäer, der 1498 auf diesem Weg Indien erreichte. Bald schon versuchten portugiesische Händler mit dem chinesischen Markt Kontakt aufzunehmen und gründeten 1557 eine Niederlassung im südchinesischen Macau.

Es waren aber wohl niederländische Händler, durch welche die farbenreiche Kanne mit ihrer persischen Gefäßform und das ebenso für den Export bestimmte Schälchen aus China nach Europa gelangten. Als »Kraak-Porzellane« gehören sie zum chinesischen Exportporzellan der ersten Hälfte des 17. Jahrhunderts. Der Name leitet sich vom portugiesi-

Die Formen des »Kraak-Porzellans« umfassen kleine und große Schalen, Becher, Schüsseln, Flaschen und Vasen. Der Dekor besteht aus Blumen, Uferlandschaften mit Vögeln, Insekten und Figuren. Die Ränder der Gefäße sind meist in Bildfelder unterteilt, die mit Blumen und glückverheißenden Motiven gefüllt sind.

Dass die Dresdner Kunstkammer auch mit der heutigen Porzellansammlung eng verbunden ist, bezeugen 16 ihrer chinesischen Porzellanarbeiten. Sie waren mit einer reichen Auswahl spezifisch italienischer Essspezialitäten und asiatischer Kostbarkeiten als Geschenk des toskanischen Großherzogs Ferdinando I. dem Kurfürsten von Sachsen verehrt worden. Dazu gehören die Kelchschale aus Rhinozeroshorn mit Lotusblüten und Kranichen und die Schale aus Binsengeflecht mit Urushi-Goldlack im Innern (siehe S. 97 f.).

schen Schiffstypus *caracca* (niederländisch: *kraak*) her, mit welchem die Waren aus dem Fernen Osten nach Europa transportiert wurden. Ab 1602 wurden Export und Verschiffung chinesischen Porzellans nicht mehr von den Portugiesen, sondern von der niederländischen Handelsgesellschaft Vereenigde Oostindische Compagnie (VOC) übernommen.

Tischplatte mit Perlmuttereinlagen

Wohl Augsburg, 2. Hälfte 16. Jahrhundert
Rahmen aus Buchenholz, Gestell aus Eichenholz, schwarz gebeizt,
Perlmutter-Einlagen
Höhe 118 cm, Breite 130 cm
Kunstgewerbemuseum, Inv.-Nr. 47715

Becken und Kanne

Perlmuttermosaik: Gujarat, Indien, 16. Jahrhundert
Fassung: Elias Geyer, Leipzig, um 1600
Becken: Holz, Perlmutterplättchen, Asphaltlack, Silber, vergoldet,
Ölfarben
Durchmesser 60,1 cm
Kanne: Perlmutterplatten aus Turboschneckengehäusen, Silber,
vergoldet
Höhe 35 cm, Durchmesser 16,8 cm, Durchmesser Fuß 8,7 cm
Grünes Gewölbe, Inv.-Nrn. IV 287 und IV 189

Für Sachsen war die international vernetzte Messe in Leipzig auch der Handelsplatz für exotische Luxuswaren wie Kästchen und Gießgarnituren aus Indien. Über die portugiesischen Handelsrouten und global tätige Augsburger oder Nürnberger Handelshäuser gelangten fernöstliche Kostbarkeiten aus Perlmutter, die durch ihre strahlend-irisierende Oberfläche faszinierten, ins Heilige Römische Reich deutscher Nation, um dort von einheimischen Goldschmieden eine dem herrschenden Geschmack entsprechende Fassung zu erhalten. Als Christian II. im September 1601 mit seiner Volljährigkeit die kurfürstliche Herrschaft erlangte, hatte er große Pläne – vor allem für seine Kunstkammer. Damals dürfte der Leipziger Juwelier und Silberhändler Veit Böttiger den Auftrag erhalten haben, möglichst viele und besonders repräsentative Objekte aus indischer Perlmutter zu erwer-

Fruchtbündeln. Die Mitte der Reserven betonte Geyer zudem mit kleinen Fröschen und Eidechsen aus vergoldetem Silber.

Bei dem noch nicht gefassten indischen Becken war die Rückseite rot lackiert. Im Verlauf der neuen Montierung wurde sie mit einer Darstellung von vier Meeresgöttern auf Muscheln sowie phantastischen Meereswesen in Ölfarben übermalt.

Auch die schwere, aus Silber gegossene Kanne lässt die Qualität dieser Goldschmiedearbeit erkennen. Geyer schuf, wohl absichtlich, mit den ausgewogenen Proportionen der Kanne und ihrer der europäischen Renaissance entsprechenden Formensprache – dem kleinen Fuß, dem stark eingezogenen Hals und dem weit nach oben gezogenen Ausguss – einen stilistischen Gegensatz zum Becken, das der Großartigkeit seiner indischen Herkunft huldigte. Dem eiförmigen, oben abgeflachten Korpus sind sechs ovale, in Cabochon-Form geschnittene Perlmutterstücke aus Turboschnecken-Gehäusen in die Gefäßwandung und -schulter eingefügt. Sie beziehen sich auf das ebenfalls sechsfach gegliederte Becken. Bewusst stellte der Goldschmied der feinen indischen Einlegearbeit die Rohform des kostbaren Naturmaterials gegenüber.

In der Ausstellung steht diese bedeutende Auseinandersetzung eines europäischen Goldschmieds mit dem Zauber der Perlmutter auf einer quadratischen Perlmuttertafel, die bereits unter Kurfürst August in die Dresdner Kunstkammer gelangte. Sie war wohl das Geschenk des in Turin residierenden Herzogs Emanuel Philibert von Savoyen, der im regen diplomatischen Austausch mit dem gut vernetzten sächsischen Herrscher stand. Auch die dicht mit Perlmutterplättchen bedeckte Tischplatte entstand im nordwestlichen Indien. Wo sie in Europa ihre heutige Fassung erhielt, ist bislang nicht bekannt.

ben. Auf der Ostermesse des Jahres 1602 wurde der Ankauf abgeschlossen. Für 8500 Taler, also mehr als 10 000 Gulden, gelangten elf neue Kostbarkeiten in die Dresdner Kunstkammer. Es war wohl die teuerste Erwerbung in der Geschichte dieser Sammlung im 17. Jahrhundert. Die prunkvolle Kanne- und Becken-Garnitur gehörte zu diesem Ankauf. Die Rechnung verzeichnet drei Kästchen, eine große Spieltafel, fünf Trinkgeschirre sowie »zwei begken und kannen von perlmutter in vergült silber eingefast.«

Das große Becken besteht aus einer für die indische Region Gujarat typischen Einlegearbeit. Es ist ein aufwendiges Verfahren bei dem kleine, aus Muschelschale geschnittene Perlmutterplättchen zu stilisierten floralen Motiven zusammengesetzt und auf einem hölzernen, mit dunklem Lack oder Mastix bedeckten Träger aufgeleimt werden. Auf diese Weise breiten sich die Blattranken flächenfüllend über das Becken aus und umspielen regelmäßig angeordnete Reserven mit geometrischen Mustern. Elias Geyer, Goldschmied in Leipzig, ergänzte die irisierend schimmernde Einlegearbeit durch schmale silbervergoldete Reifen mit Schweifwerkdekor und

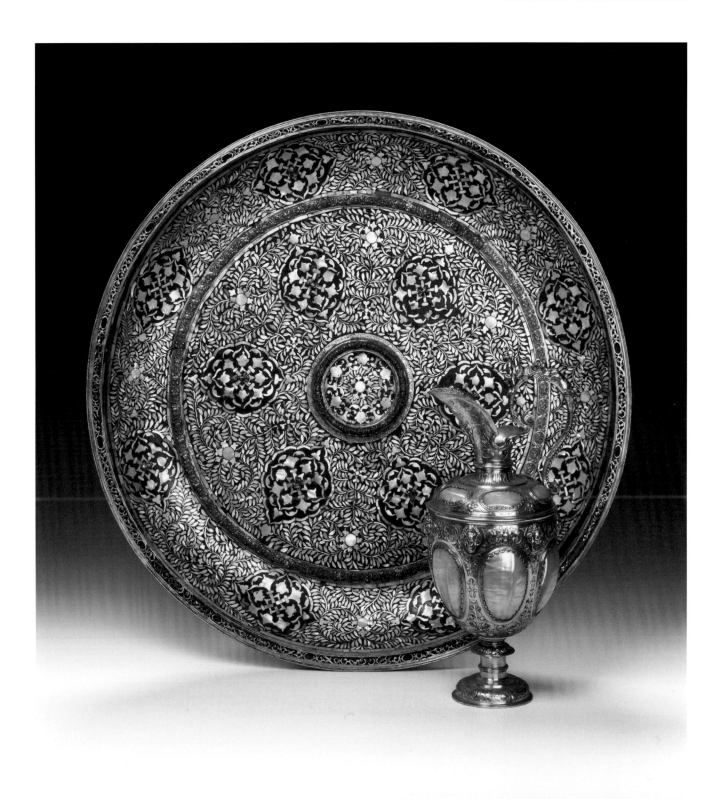

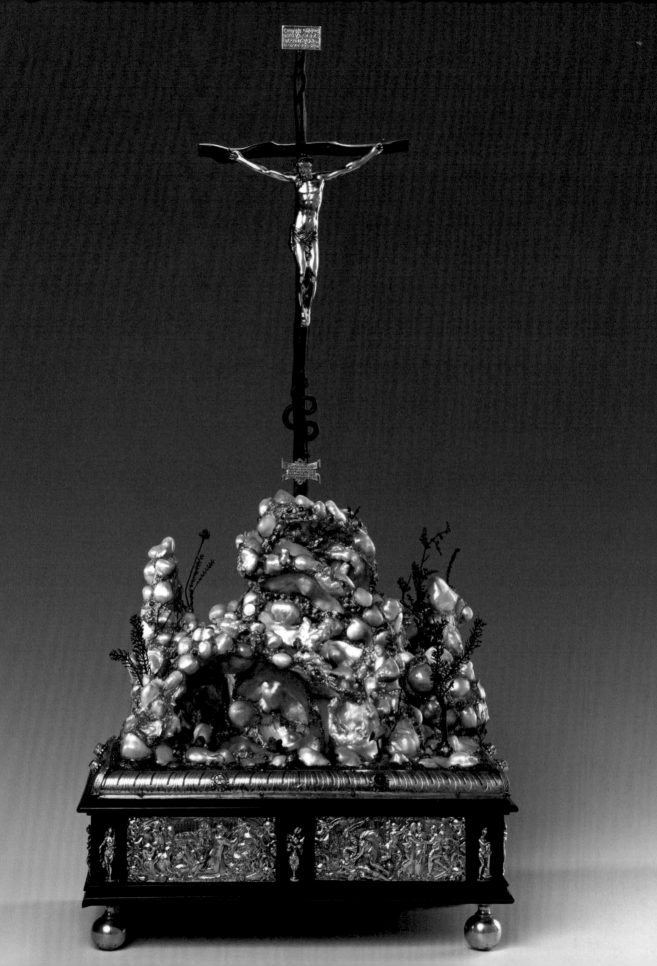

DIRK SYNDRAM

RAUM VI: DER PROTESTANTISCHE KURFÜRST

Ohne die Kurfürsten von Sachsen gäbe es den evangelischen Glauben nicht. Es war Friedrich III., genannt der Weise, ein im gesamten Heiligen Römischen Reich auch wegen seiner katholischen Frömmigkeit geachteter Fürst, der den Wittenberger Professor Martin Luther als sein Landeskind unter seinen Schutz stellte. Die beiden ihm nachfolgenden Kurfürsten aus der Familie der ernestinischen Wettiner, Johann der Beständige und Johann Friedrich I., der Großmütige, wurden zu Anhängern des Reformators und machten sich zu den Anführern der lutherischen Reformation, was letztlich zu einem Krieg zwischen dem von ihnen angeführten protestantischen Schmalkaldischen Bund und Kaiser Karl V. führte. Nach der Schlacht von Mühlberg im Jahre 1547 wechselte die Kurfürstenmacht durch Moritz von Sachsen auf den jüngeren, albertinischen Zweig des Hauses Wettin.

Moritz und sein Nachfolger und Bruder August schufen das Dresdner Residenzschloss in heutiger Dimension und bestärkten ihren Anspruch auf Führerschaft in der neuen Konfession durch den Bau der neuen kurfürstlichen Schlosskapelle. Originale Bauteile und Ausstattungsstücke der ehemaligen Dresdner Schlosskapelle werden in diesem Bereich von »Kunstkammer – Weltsicht und Wissen um 1600« präsentiert, darunter deren originale Eichenholztür von 1556, das Attikarelief mit der Auferstehung Christi und die Skulptur des auferstandenen Heilands vom Portal. Der im Zweiten Weltkrieg beschädigte Taufstein und die kostbaren liturgischen Silbergefäße aus der Schlosskapelle sind hier erstmals wieder im Dresdner Residenzschloss vereint. Andacht und höchste Kunstfertigkeit verbinden sich im Nürnberger Kalvarienberg wie auch im Bronzerelief des Carlo di Cesare.

Kurfürst August wurde zum Idealbild eines lutherischen Fürsten. Seit Jugendtagen mit dem späteren Kaiser Maximilian II. befreundet sowie dem Reichsgedanken verpflichtet, regierte er in hausväterlicher Strenge sein Kurfürstentum. Als gläubiger Lutheraner verschrieb er sich der Bewahrung dieses Glaubens, was 1580 durch sein Betreiben zum Konkordienbuch führte, in dem die für den Glauben wesentlichen Bekenntnisschriften Luthers grundsätzlich festgeschrieben wurden. Erst dadurch wurde der neue Glauben zu einer fest gefügten Konfession.

Der Religionsfrieden von 1555, welcher die lutherische Konfession dem althergebrachten katholischen Glauben im Reich formal gleichstellte, schloss die von den Lehren Zwinglis und Calvins geprägte reformierte Konfession aus, gegen die sich die sächsischen Kurfürsten des 16. und frühen 17. Jahrhunderts feindselig verhielten. Mit dem katholischen Kaisertum hingegen verband die Kurfürsten von Sachsen eine enge Kooperation für den Reichsfrieden. So ist der Blick aus den Fenstern dieses Ausstellungsraumes auf die von 1739 bis 1755 für Kurfürst Friedrich August II., dem polnisch-litauischen König August III., errichtete ehemalige katholische Hofkirche und heutige Kathedrale Dresdens ein wesentlicher Teil der Intention der Dauerausstellung.

Tür der Dresdner Schlosskapelle

Dresden, datiert 1556
Eichenholz, geschnitzt
Höhe 390 cm, Br. 203 cm, Tiefe 40 cm
Sächsisches Immobilien- und Baumanagement, Niederlassung
Dresden I

Die zwischen 1551 und 1553 errichtete evangelische Schlosskapelle in Dresden wurde durch ein Renaissanceportal (beendet 1555/1556) betreten. Das Bildprogramm des Schlosskapellenportals feierte den Triumph Christi über den Tod. Es gilt als eines der schönsten Kunstwerke der deutschen Renaissance und ist heute am originalen Standort aus konservatorischen Gründen in einer Verbindung aus Original und Kopie wiedererrichtet. Ursprüngliche Ausstattungsteile sind in der Ausstellung »Kunstkammer – Weltsicht und Wissen um 1600« zu sehen.

Die originale Kapellentür besteht aus massivem Eichenholz. Sie ist reich mit Ornamenten geziert und trägt das herzoglich-sächsische Wappen links und dasjenige mit den Kurschwertern rechts sowie in römischen Ziffern die Datierung 1556.

Im oberen Abschnitt erkennt man die geschnitzte Buchstabenfolge »VDMIAE«, welche ausgeschrieben »Verbum Domini Manet In Aeternum«/»Das Wort des Herrn bleibt in Ewigkeit« lautet. Der ernestinische Kurfürst Friedrich III. von Sachsen, genannt der Weise, wählte diesen Spruch zu seiner persönlichen Devise. Damit bekannte er sich deutlich zur Lehre Martin Luthers, die das Wort Gottes, also die Bibel, wieder zum Mittelpunkt des Glaubens erhob. Die Devise griffen die sächsischen Kurfürsten aus der Albertinischen Linie auf und verwendeten sie unter anderem für diese Tür.

Ein fein geschnitztes Relief zeigt im Mittelfeld die Darstellung »Christus und die Ehebrecherin« aus dem Johannesevangelium. Christus wirft in dem Gleichnis die Frage auf, ob eine frisch ertappte Ehebrecherin tatsächlich gesteinigt werden müsse. Er fordert seine Zuhörer, die Schriftgelehrten, heraus: »Wer von euch ohne Sünde ist, werfe den ersten Stein.« Diese häufig in der sakralen Kunst dargestellte Szene bringt einen Hauptgedanken der lutherischen Theologie zum Ausdruck: Der sündhafte Mensch erfährt bedingungslose Erlösung allein durch die Gnade Gottes.

Taufstein aus der Dresdner Schlosskapelle

Hans II. Walther
Dresden, 1558, mit späteren Ergänzungen
Sandstein, Kalkstein, Alabaster, Achat, Jaspis, Serpentin
Höhe 115 cm, Durchmesser 88 cm
Evangelisch-Lutherische Landeskirche Sachsens

Der Taufstein wurde sehr wahrscheinlich 1558 in der wenige Jahre zuvor fertiggestellten Schlosskapelle des erweiterten Dresdner Residenzschlosses aufgestellt. Darauf verweist die am Fuß befindliche zerstörte Figur eines Putto mit einer Tafel in der Hand, welche in römischen Ziffern die Jahreszahl 1558 trägt. Dem Taufstein waren 1555, im Jahr des Augsburger Religionsfriedens und der Weihe der Kapelle, die Fertigung des »Goldenen Tores« zum Großen Schlosshof sowie der in Antwerpen hergestellte und in Dresden vervollständigte Altar vorausgegangen.

Der neue Kirchenraum wurde als Hauskapelle des lutherischen Kurfürsten, der zugleich als »summus episcopus« höchster Bischof seines Landes war, zur ersten Kirche Sachsens. Die Bedeutung der Dresdner Schlosskapelle reicht jedoch weit über das Kurfürstentum hinaus, da sich Kurfürst August sowohl als Schutzherr der Reformation verstand als auch einen erheblichen Anteil am Zustandekommen des Augsburger Religionsfriedens von 1555 hatte, sodass er trotz seines protestantischen Glaubens im ganzen Heiligen Römischen Reich akzeptiert wurde. Die Bauzeit der Schlosskapelle fällt in diese Epoche, in der das evangelische Bekenntnis einen gleichberechtigten Rang neben der »altkirchlichen« katholischen Religion einnahm. Der Baukörper der Schlosskapelle im »Neuen Haus«, dem Nordwestflügel, entstammt der erweiterten Planung für das neue kurfürstliche Schloss von 1549. Nach der 1543 eingeweihten Schlosskapelle in Neuburg an der Donau, der 1544 durch Martin Luther vollzogenen Weihe der Kapelle des Torgauer Schlosses war die Schlosskapelle in Dresden der dritte rein protestantische Sakralraum der Welt. Die Bildhauerarbeiten an der Innenausstattung begannen 1552. Im Jahre 1555 wurde der Kirchenraum eingeweiht.

Der Taufstein besteht aus sächsischen Steinen – Sandstein, rotem und weißem Kalkstein, Alabaster, Achat, Jaspis

und Serpentin. Durch die Vielfalt der Bodenschätze repräsentiert er das Kurfürstentum Sachsen. Die vier Sandsteinreliefs des Bildhauers Hans II. Walther, die den Taufstein umziehen, zeigen Szenen aus der Bibel. Chronologisch geordnet beginnt die Relieffolge mit der Darstellung der Arche Noah und der Sintflut, nach welcher Gott seinen Bund mit den Menschen erneut schloss. Anschließend ist der »Durchzug des Volkes Israel durch das Rote Meer« und die daraus resultierende Ret-

tung des erwählten Volkes aus der ägyptischen Sklaverei abgebildet. Das dritte Relief gibt die Segnung der Kinder durch Christus wieder. Ebenso wie die Darstellung »Christus mit der Ehebrecherin« auf der Eichenholztür der Schlosskapelle gilt die Kindersegnung als Visualisierung von Luthers These, dass die Gnade Gottes ein Geschenk an die Menschen sei. Diese im Markus-Evangelium am ausführlichsten beschriebene Begebenheit aus dem Leben Jesu illustriert einen zentralen Punkt der lutherischen Lehre. Jener besagt, dass der Glaube weder des Intellekts noch des Wissens bedarf, und der Mensch allein durch die Gnade Gottes, »sola gratia«, Erlösung finde.

Auf der Seite, die zum Fenster mit Blick auf die katholische Hofkirche zeigt, findet sich als vierte Darstellung die »Taufe Christi«, welche mit dem Taufstein der Dresdner Schlosskapelle auch für die Mitglieder des Herrscherhauses wiederholt wurde. Möglicherweise war es bereits der zwei Jahre später verstorbene Sohn Hektor, der als Erster über diesen Taufstein Aufnahme in die Gemeinschaft der Gläubigen fand. 1560 konnte das strenggläubige Kurfürstenpaar August und Anna ihren einzigen verbleibenden männlichen Erben, Herzog Christian (I.) taufen lassen. Es folgten viele Angehörige des wettinischen Herrscherhauses.

Der Taufstein verblieb bis 1737 in der Schlosskapelle, dann wurde er in die Sophienkirche überführt, wo er beim Luftangriff auf Dresden im Februar 1945 stark beschädigt wurde.

Abendmahlskelch

Wohl Dresden, 2. Hälfte 13. Jahrhundert, Kuppa um 1590
Bezeichnet (unter dem Fuß): kursächsisches Wappen und »CHZSC«
[Christian Herzog zu Sachsen Churfürst]
Silber, gegossen, getrieben, punziert, vergoldet, graviert, Korallenperlen
Höhe 22,6 cm, Durchmesser Fuß 15,1 cm, Durchmesser Mündung
12,8 cm
Evangelisch-Lutherische Landeskirche Sachsens

Der Abendmahlskelch vereint zwei Epochen in sich. Der untere Teil, bestehend aus dem Fuß und dem Nodus, entstand wohl in der zweiten Hälfte des 13. Jahrhunderts. Die obere Hälfte, die Kuppa, wurde erst um 1590 hinzugefügt.

Auf dem Fuß sind zwischen naturalistischen Blattformen sechs runde Medaillons mit Szenen aus dem Leben Jesu platziert. Sie zeigen Verkündigung, Geburt, Anbetung der Weisen, Abendmahl, Geißelung und Kreuzigung. Am Rand sitzen zwölf Korallenperlen, die das Blut Christi verkörpern. Jedem Medaillon war zudem ein ovaler durchsichtiger Stein zugeordnet, der Reinheit symbolisierte. Heute sind hier nur noch die Löcher für die Befestigungen der Fassung zu sehen. Der durchbrochen gearbeitet Nodus ist von Vierpassbändern gerahmt und trägt ebenfalls Korallen.

Der untere, von Renaissancerollwerk und Fruchtbündeln überzogene Teil der Kuppa steht in Kontrast zu dem oberen, glatten Mündungsrand. Die Dekoration zeigt sich als eine Arbeit des späten 16. Jahrhunderts. Eine unter dem Fuß angebrachte Platte mit dem kursächsischen Wappen und den Initialen Kurfürst Christians I. von Sachsen weist auf den Stifter der Ergänzung. Ganz selbstverständlich sind hier moderne Ornamentformen mit dem damals bereits altertümlich erscheinenden Kelch verbunden.

Der Kelch ist ein Zeugnis dafür, wie sich die Einführung der Reformation in Sachsen auch praktisch auf die beim Gottesdienst benutzten Gegenstände auswirkte. Grundsätzlich unterschieden sich die Abendmahlsgefäße des katholischen und des lutherischen Gottesdienstes nicht. Bereits in Gebrauch befindliche liturgische Geräte wurden deshalb weiterverwendet und die traditionellen Formen von Kelch und Hostienteller beibehalten. Allerdings änderte sich die Beteiligung der Gemeinde. Erhielt zuvor allein der Geistliche den Messwein, so konnte nun die ganze Gemeinde vom Abendmahlswein trinken. Dies bewirkte, dass bei einigen Kelchen die Kuppa erneuert und vergrößert werden musste. Der herausragende, reich gestaltete Kelchfuß aus vorreformatorischer Zeit wurde sicherlich gezielt für den neuen Abendmahlskelch gewählt, um ganz bewusst auf die ungebrochene Tradition zu verweisen, in der sich die lutherischen Fürsten sahen.

Taufkanne

Wohl Daniel Kellerthaler
Dresden, 1. Viertel 17. Jahrhundert
Silber, getrieben, vergoldet
Höhe 17,7 cm, Durchmesser Fuß 5 cm, Durchmesser Mündung 6,2 cm
Evangelisch-Lutherische Landeskirche Sachsens

Das silbervergoldete Kännchen gehört zu den liturgischen Geräten der ehemaligen Schlosskapelle im Dresdner Residenzschloss. Mehrere Inventare übermitteln die Zunahme an kostbaren Silbergeräten seit der Weihe der Kapelle 1555,

bei denen es sich überwiegend um Gaben der Herrscherfamilie handelt. Wappen und Initialen belegen Stiftungen der Kurfürsten August, Christian I., Christian II., der Kurfürstin Hedwig und Johann Georg II. von Sachsen. 1737 wurde die Schlosskapelle aufgelöst und das Inventar, darunter auch das textile und silberne Kirchengerät, in die Sophienkirche überführt.

Es waren vor allem die Auslagerung im 2. Weltkrieg und die nachfolgenden Plünderungen und Diebstähle aus den Auslagerungsorten, welche den Kirchschatz dezimierten. Einige Stücke sind nicht mehr auffindbar, andere gelangten in den Kunsthandel und von da in Privathand, andere wiederum sind noch im Besitz der Evangelisch-Lutherischen Landeskirche Sachsens.

Das kleine Kännchen kann bislang keinem Stifter oder konkreten Ereignis zugeordnet werden. Auf dem Korpus befinden sich zwei Kartuschen mit den getriebenen Darstellungen der Verkündigung an Maria und der Geburt Christi. Der Ausguss wird von einem Frauen- und Delfinkopf gebildet. Den Henkel formt ein hinter sich greifender Knabe. Auf dem heute verlorenen Deckel stand eine Kindergestalt oder ein Putto mit erhobener rechter Hand.

Das Gefäß ist nicht signiert, wurde aber verschiedentlich dem Goldschmied Daniel Kellerthaler zugeschrieben, von dem eine 1618 datierte Taufschale aus dem Dresdner Schlosskapellenschatz erhalten ist (siehe S. 122). Im Gegensatz zu den sonst innovativ geformten Silbergefäßen Daniel Kellerthalers, ist dieses Kännchen eher klassisch gehalten. Die bewegten Reliefs und die Gestaltung von Ausguss und Henkel weisen jedoch auf einen künstlerisch hervorragenden Goldschmied hin.

Hostiendose aus dem Besitz des Kurfürstenpaares August und Anna

Sachsen oder Süddeutschland, 1564
Silber, getrieben, gegossen, punziert, graviert, vergoldet
Höhe 10,9 cm, Durchmesser 9,2 cm
Kunstsammlung Rudolf August Oetker GmbH

In Größe und zylindrischer Form folgt die Dose zur Aufbewahrung der konsekrierten Hostien mittelalterlichen Behältnissen gleicher Bestimmung, so genannten Pyxiden. Im Schatz der Dresdner Schlosskapelle verwies dieses Gefäß als einziges direkt auf das Herrscherpaar, unter dem jener Kirchenbau im Residenzschloss vollendet und zum neuen Machtzentrum des Luthertums geworden ist: Kurfürst August von Sachsen und seine Gemahlin Anna, geborene Prinzessin von Dänemark, wie ihrer beider gravierte Wappen im Innern des Dosendeckels deutlich machen. Sie haben die Dose 1564 von einem nicht bekannten Goldschmied erworben, der sowohl in Sachsen als auch in Süddeutschland ansässig gewesen sein könnte. Offenbar war er nicht zunftgebunden und als Hofkünstler nicht verpflichtet, sein Werk mit Marken zu versehen, weshalb wir heute – auch in Ermangelung von weiteren Quellen – die Herstellung dieses Werks vorläufig nicht lokalisieren können.

Auf drei geflügelten Puttenköpfchen stehend, besteht das Gefäß aus einem inneren Zylinder, der außen mit drei flachen Reliefplatten geschmückt ist. Diese Reliefs zeigen die nur wenig Raum einnehmende alttestamentliche Darstellung, wie Moses Wasser aus dem Felsen schlägt, sowie die beiden in breite Landschaften gesetzten neutestamentlichen Szenen der Taufe Jesu im Jordan und der Begegnung Christi mit der Samariterin am Brunnen. Inhaltlich verbindendes Element zwischen den Bildthemen ist das Wasser als Element des Lebens und der Erneuerung. Die Vorlagen für diese kleinteiligen und sehr fein ausgearbeiteten Treibarbeiten lieferten weit verbreitete, etwas ältere Plaketten des Nürnberger Künstlers Peter Flötner, die in der Werkstatt des unbekannten Goldschmieds der Hostiendose offensichtlich zur Verfügung standen.

Der ornamentale Dekor des Deckels mit seinem Rapport von Fingerringmotiven, Jakobsmuscheln, Löwenmasken und Lilien geht demgegenüber eher auf zeitgenössische Ornamentstiche zurück. Abgeschlossen wird das Werk von einem Knauf, der als Blumentopf mit Pinienzapfen ausgebildet ist, wobei letzterer wie die Reliefs der Wandung symbolisch auf die Auferstehung und das damit verbundene neue Leben verweist.

Insgesamt stellt die Hostiendose aus der Dresdner Schlosskapelle ein frühes Beispiel für diese Gefäßgattung im lutherischen Kontext dar. In ihrer Ikonografie, die auf den direkten Bezug zu Tod und Opfer Christi verzichtet – evangelische Hostiendosen sind sonst mehrheitlich mit Szenen und Motiven versehen, die auf den Kreuzestod verweisen –, ist das Werk sogar ohne jeglichen Vergleich. Hier stehen Erlösung, Auferstehung und das ewige Leben im Vordergrund.

Taufschale

Daniel Kellerthaler
Dresden, 1618
Signiert und datiert: DK 1618
Silber, getrieben, gegossen, punziert, graviert, teilweise vergoldet
Höhe 4,8 cm, Durchmesser 23,5 cm
Kunstsammlung Rudolf August Oetker GmbH

Unter den aus der Schlosskapelle stammenden liturgischen Geräten nimmt eine kleine Taufschale einen herausragenden Platz ein. Sie ist das einzige Werk des Kirchenschatzes, das durch die Datierung 1618 eine Donation des Kurfürsten Johann Georg I. oder seines Umfeldes gewesen sein muss. Möglicherweise stand die Entstehung der Schale mit der 1617 geborenen Tochter des Kurfürstenpaares zusammen, Magdalena Sibylla. Sie war als einziges Mitglied der Familie im Jahr 1618 (am 18. Januar) durch den Oberhofprediger Matthias Hoë von Hoënegg in der Dresdner Schlosskapelle getauft worden.

Als Schöpfer der Schale wies sich der Dresdner Goldschmied, Medailleur und Kupferstecher Daniel Kellerthaler mit seinen Initialen aus. Er hatte bereits 1613 aus Anlass der Geburt des Kurprinzen Johann Georg (II.) in kurfürstlichem Auftrag eine wesentlich monumentalere und repräsentativere Taufschale geschaffen (Kriegsverlust). Die ebenfalls Kellerthaler zugeschriebene kleine Taufkanne (siehe S. 120) bildet mit der vorliegenden Schale kein zusammengehörendes Ensemble, wurde aber möglicherweise mit ihr gemeinsam genutzt.

Trotz des bescheidenen Formates der Schale dokumentierte hier der Goldschmied sein vielseitiges Talent: Das flache Gefäß besteht aus einer konvex ausgebildeten oberen, vollständig vergoldeten Silberplatte und einer konkaven unteren, die weitgehend weißsilbern belassen wurde. Verbunden sind die beiden Teile im Inneren durch Schraubgewinde, deren Muttern unten in vergoldeter Muschel- und Schneckenform als Standfüße dienen. Die Unterseite der Schale ist als wellenbewegte Wasserfläche gestaltet, deren Mittelpunkt ein von Schilf umgebener Felsen bildet. Die eigentliche Schauseite der Schale lässt davon allerdings nichts erahnen: Sie wird dominiert von einem in großer Dynamik mit weit ausgestreckten Armen herbeiflatternden Engel mit an-

drogynen Zügen. Er ist umgeben von Wolken mit Putti, wird bekrönt von einem Stern und präsentiert ein Schriftband, das nebst Datierung eine lateinische Inschrift zeigt: »Ehre sei Gott in der Höhe und Friede auf Erden und den Menschen ein Wohlgefallen.« Es sind die Worte der Verkündigung an die Hirten aus dem Lukasevangelium.

Zudem beziehen sich die Engelsdarstellung und die Konzeption der Schale auf ein zweites Bibelzitat: »Denn der Engel des Herrn fuhr von Zeit zu Zeit herab in den Teich und bewegte das Wasser. Wer nun zuerst hineinstieg, nachdem sich das Wasser bewegt hatte, der wurde gesund, an welcher Krankheit er auch litt.« (Joh 5,4). Seit dem Kirchenhistoriker Tertullian wurde davon ausgehend die Taufe mit dem Wirken der Engel verbunden.

Es ist zu vermuten, dass die raffinierte Ikonografie der Taufschale einem theologischen Berater zu verdanken ist. Auf jeden Fall hat es Kellerthaler verstanden, die Idee kongenial umzusetzen. Das Werk profitierte von seiner intimen Kenntnis zeitgenössischer Druckgrafik niederländischer Prägung, der Hofkunst Münchens und Prags. Zudem zeigt es große Nähe zum Figurenstil der Dresdner Hofbildhauer Sebastian Walther und Zacharias Hegewald, die auch für die Kunstkammer bedeutende Arbeiten geschaffen hatten.

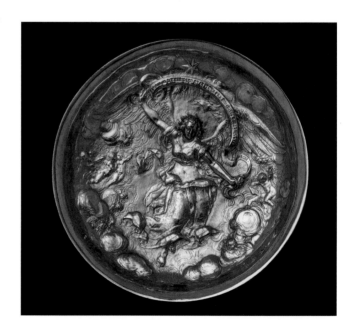

Martin Luthers Hauspostille aus dem Besitz des Kunstkämmerers David Uslaub

Torgau, 1597, Autographen bis 1638
Papier, bedruckt, vergoldet und bemalt, Holz, Kalbsleder, geprägt,
vergoldet, Messing
Höhe 33 cm, Breite 21 cm, Tiefe 11,8 cm
Grünes Gewölbe, Inv.-Nr. 1983/1

Das über 1300 Seiten umfassende Buch war als täglicher Begleiter für die protestantisch fromme Lebensführung gedacht. In der Torgauer Hofbuchdruckerei erfuhr Martin Luthers Hauspostille durch Herzog Friedrich Wilhelm I. von Sachsen-Weimar im Jahr 1597 eine überarbeitete Neuauflage.

Wie eine handschriftliche Widmung verrät, handelt es sich beim vorliegenden Exemplar um ein Geschenk Friedrich Wilhelms I. an den Kunstkämmerer David Uslaub zum Neujahr 1598. Uslaub betreute seit 1572 zunächst nebenberuflich, später dann hauptberuflich die kurfürstlich-sächsische Kunstkammer und war für die ersten Inventare aus den Jahren 1587, 1595 und 1610 verantwortlich.

Von besonderem Interesse sind die zwischen der letzten Druckseite und dem rückwärtigen Buchdeckel eingefügten Blätter mit meist eigenhändig geschriebenen Namen von 55 Angehörigen deutscher Fürstenhäuser des ausgehenden 16. und beginnenden 17. Jahrhunderts. Es handelt sich dabei um hochrangige Besucher der kurfürstlichen Kunstkammer, die David Uslaub um ihre Einträge bat, um den Wert des kostbaren Geschenks zu steigern und die Bedeutung der in seiner Verantwortung liegenden Kunstkammer zu verdeutlichen.

Die Einträge sind zwischen 1598 bis 1638 gemacht worden und lassen sich häufig mit Vermählungsfeierlichkeiten am Hof in Verbindung bringen. Auffallend ist zudem, dass überwiegend weibliche Gäste, häufig in Begleitung ihrer minderjährigen Kinder, die Kunstkammer im Dachgeschoss des Dresdner Schlosses besuchten. Mangels eines »Gästebuchs« der Kunstkammer ist diese frühe Autographensammlung eine kulturhistorisch ausgesprochen wichtige Quelle.

Christian I. von Sachsen und seine Familie unter dem Kreuz

Zacharias Wehme
Dresden, nach 1591
Ölmalerei, Kupfer
Bild: Höhe 44,5 cm, Breite 36 cm, Rahmen: 54,5 cm, Breite 45,4 cm, Tiefe 4,5 cm
Gemäldegalerie Alte Meister, Gal.-Nr. Mo 1951

Das kleine Kupfergemälde zeigt Kurfürst Christian I. mit seiner Familie, rechts und links eines hoch aufragenden Kruzifixes kniend. Die männlichen Familienmitglieder nehmen die linke Seite ein. Christian I. ist ganz in elegantes Schwarz gekleidet und trägt einen durchbrochenen Umschlagkragen sowie zwei Gesellschaften (goldenen Ketten mit symbolischen Anhängern). Die drei Söhne Christian (II.), Johann Georg (I.) und Herzog August sind mit weiß-goldenen Ensembles aus Wams, Hosen und Strümpfen sowie einen schwarzen Man-

tel bekleidet. Neben weißen Halskrausen haben sie ebenfalls zwei Gesellschaftsketten umgelegt.

Die vier Töchter und Kurfürstin Sophia, durch den Haarschleier wohl als Witwe gekennzeichnet, knien auf der rechten Seite des Kruzifixes. Die zwei jung verstorbenen Töchter erkennt man an den Totenkleidchen mit quer aufgenähten goldenen Tressen und am Krönchen aus Golddraht und Perlen. Die Töchter Sophia und Dorothea entsprechen in den weiß-goldenen Kleidern mit Scheinärmeln und großer Halskrause, den doppelbogig aufgetürmten Haaren und dem zahlreichen Schmuck ganz der Mode Ende des 16. Jahrhunderts. Die Kurfürstin präsentiert sich in Schwarz mit einer Perlenkette, an der ein Anhänger mit den Buchstaben CS (Christian und Sophia) hängt.

Ganz ähnlich in der Darstellung sind eine im Kupferstichkabinett erhaltene Federzeichnung und ein großformatiges Gemälde, welches die Kurfürstin Sophia 1594 als Altarbild für die Schlosskapelle von Waldheim stiftete (heute auf Schloss Kriebstein ausgestellt).

Den in diesen drei Werken verwendeten neuen protestantischen Bildtypus hatte Kurfürst August 1571 mit dem Altarbild von Cranach d. J. in der Schlosskirche von Augustusburg eingeführt. Christus am Kreuz wird vom Landesfürsten und dessen Familie angebetet. Die Herrscherfamilie ist in repräsentativer Kleidung, lebensgroß und dem Betrachter oder der Gemeinde zugewandt, porträtiert.

Kruzifix

Carlo di Cesare del Palagio
Dresden, zwischen 1590 und 1593
Bronze, Eichenholz
Höhe 108 cm, Breite 83 cm, Tiefe 25 cm
Skulpturensammlung, Inv.-Nr. ZV 3130

Im Jahr 1575 begann die Karriere des aus Lugano stammenden Giovanni Maria Nosseni als Bildhauer, Maler, Architekt und Festinszenator am kurfürstlich-sächsischen Hof. Während er unter Kurfürst August vor allem mit dem Erkunden und Verarbeiten sächsischer Edelsteine befasst war (siehe S. 71 f.), erweiterte sich sein Tätigkeitsfeld unter Christian I. von Sachsen.

Eine große Bauaufgabe mit maßgeblicher Beteiligung Nossenis war der Umbau und die Ausstattung des Freiberger Chores als Grabkapelle der Wettiner. Im Auftrag des Kurfürsten Christian I. brach er 1588 zu einer mehrmonatigen Italienreise auf, um dort Künstler für das Großprojekt in Freiberg anzuwerben. Den Steinbildhauer Giovanni Battista Pauperto aus Genua und den Bronzeplastiker Carlo di Cesare del Palagio konnte Nosseni für die anstehenden Aufgaben gewinnen.

Carlo di Cesare stand zu dem Zeitpunkt eigentlich in Diensten des Großherzogs Ferdinando I. de Medici, doch er wurde 1590 freigestellt, um die Arbeiten in Sachsen auszuführen. Bis 1593 schuf er vier überlebensgroße Bronzefiguren, zahlreiche Engel und Tugenden, die Bronzegruppe für den Altar (gekreuzigter Christus, die Jünger Johannes und Paulus) sowie zahlreiche Stuckfiguren an der Decke der Freiberger Grabkapelle.

Giovanni Maria Nosseni hatte in Dresden eine eigene Kunstsammlung angelegt, in der italienische Kleinskulpturen aus Bronze, Wachs, Ton und Gips einen Schwerpunkt bildeten. Vertreten waren die namhaftesten Künstler seiner Zeit, wie Giambologna, Hubert Gerhard und Adriaen de Vries. Werke der beiden in Freiberg beschäftigten Künstler Giovanni Battista Pauperto und Carlo di Cesare del Palagio fanden sich auch darin.

Carlo di Cesare überließ Nosseni den in Bronze gegossenen gekreuzigten Christus. Es handelt sich um eine Wiederholung des Kruzifixes auf dem Altar in der Freiberger Begräb-

niskapelle. Nach dem Tod Nossenis ging seine Sammlung in der kurfürstlich-sächsischen Kunstkammer auf und bereicherte diese um mehrere qualitätsvolle Arbeiten.

Christus am Kreuz auf einem aus Perlen und Perlmutterschalen gebildeten Kalvarienberg

Elias Lencker
Nürnberg, datiert 1577
Ebenholz, Tropenholz, Blisterperlen, unregelmäßig geformte Perlen,
Silber, vergoldet, Kitt, Vergoldung, Türkise, Smaragde, Granate, Peridot,
Seide, Reste von Kaltbemalung
Höhe 67 cm, Breite 31 cm, Tiefe 19,3 cm
Grünes Gewölbe, Inv.-Nr. III 187

Elias Lencker, der Schöpfer dieses ungewöhnlichen protestantischen Andachtsstücks, zählte zusammen mit seinem Bruder Hans zu den führenden Nürnberger Goldschmieden. Hans Lencker machte sich zudem als Perspektivtheoretiker einen Namen. Auf Betreiben der Kurfürstin Anna hielt er sich 1572 und 1576 am Dresdner Hof auf, wobei er bei seinem zweiten Besuch den Kurprinzen Christian in der Perspektive unterrichtete. Sicherlich als Auftrag des Kurfürsten August entstand kurz darauf in Nürnberg der mit der Jahreszahl 1577 datierte Kalvarienberg von Elias Lencker.

Als Objekt fürstlich-lutherischer Privatandacht ist er einzigartig – und zugleich auch ein kostbarer Kunstkammergegenstand von hohem sinnlichem Reiz (siehe auch Abb. S. 114). Geprägt wird das Erscheinungsbild dieses Kunstobjekts durch die große Anzahl schimmernder Perlen, die als unregelmäßig gewachsene »Barockperlen« oder als mit der Schale verwachsene Blisterperlen den Kalvarienberg und damit die Kreuzigungsstätte des Gottessohnes bilden. In der christlichen Symbolik stehen Perlmutt sowie Muschelperlen für die stetige Erneuerung des Lebens auf Erden und das ewige Leben in Gott sowie für die göttliche Reinheit und die Taufe. Schon in der mittelalterlichen Natursymbolik wurde die Perle als Ergebnis einer himmlischen Befruchtung gedeutet. Der irisierende Glanz von Perlen und Perlmutter galt zudem als Widerschein des himmlischen Lichtes.

Das aus einem sehr harten Tropenholz bestehende Kreuz erhebt sich hoch über dem Schädelberg Golgatha. Die langgliedrige Silberskulptur des Gekreuzigten verhüllt ein Lendentuch, an dem noch Spuren roter Farbe erkennbar sind. Unten am Kreuzstamm fand sich einst mit Gold die Jahreszahl 1577 aufgemalt. Zu Füßen des Kreuzes befinden sich die Schlange der Ursünde und eine Silberplatte mit einem biblischen Spruch aus dem Buch Genesis 3. Dem damals besonders in Nürnberg beliebten *style rustique* folgend, bevölkert den Perlenberg kleines Getier wie Frösche, Eidechsen, Käfer und eine Heuschrecke zwischen silbernen Zweigen. Den Berg aber durchziehen wie Goldadern erscheinende, mit Türkis- und Granatcabochons besetzte Bänder. Die eingetiefte, mit Perlen besetzte Grotte verweist auf das Grab, in dem der Erlöser wieder auferstehen wird. Ebenso kunstvoll wie der Kalvarienberg ist sein Ebenholzsockel gestaltet, den sechs vergoldete Reliefs mit Darstellungen aus der Passion Christi umziehen. Die beiden Tafeln der Hauptseite, die Christus auf dem Ölberg und seine Gefangennahme darstellen, verbergen Schubfächer.

Das Entstehungsjahr dieses fürstlichen Andachtsstückes war für die lutherische Frömmigkeit des Kurfürsten August und der Kurfürstin Anna außerordentlich bedeutsam. Nachdem der sächsische Landesherr 1575 gegen die sogenannten Philippisten, die einen Ausgleich – auch in der Frage der Realpräsenz Christi während des Abendmahls – innerhalb der evangelischen Religion suchten, streng vorgegangen war, wurde 1577 auf sein Betreiben die Konkordienformel verab-

schiedet. In ihr wurde die Grundlage der lutherischen Konfession festgeschrieben, zugleich machte sie jede Annäherung an die Reformierten unmöglich. Der Kalvarienberg des Elias Lencker ist mit diesem Ereignis eng verbunden und damit auch ein Zeugnis der Religionsgeschichte des 16. Jahrhunderts.

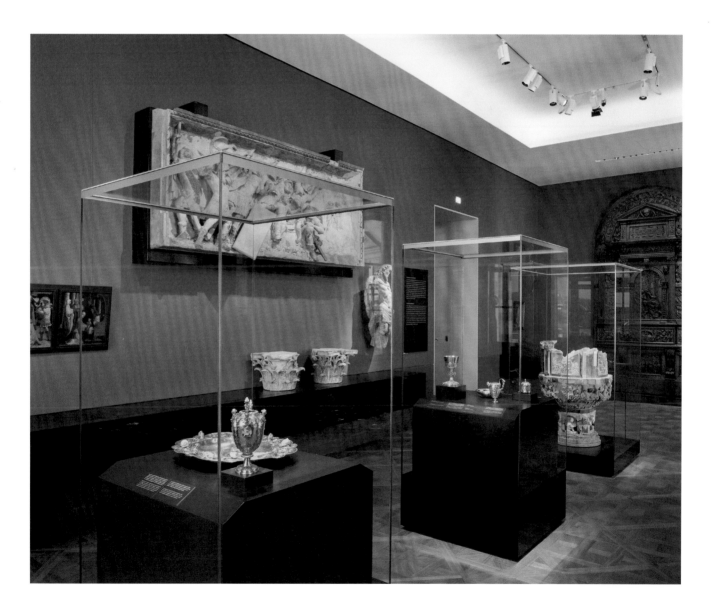

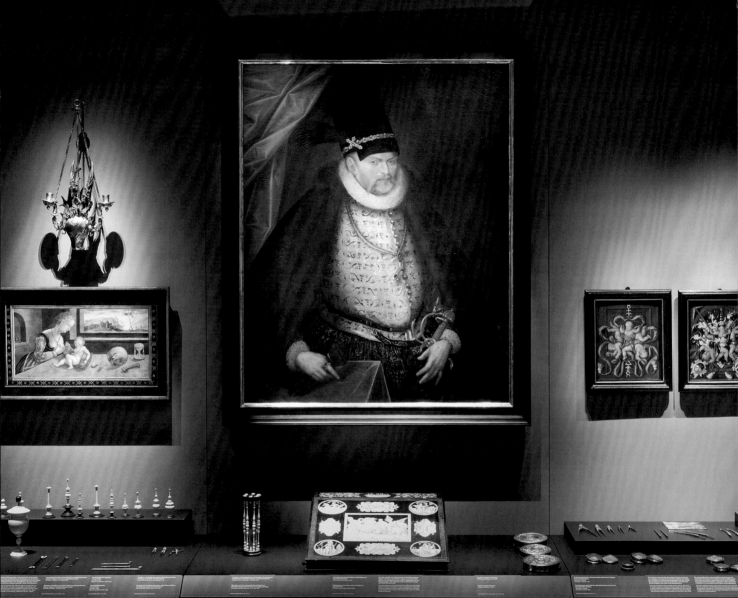

DIRK SYNDRAM

RAUM VII: DAS STUDIOLO

Als »Studiolo« wurden im Italien des 14. bis 16. Jahrhunderts kleine Kabinette bezeichnet, die ihren fürstlichen und kirchlichen Besitzern als Ort des Studiums und der Beschäftigung mit den verschiedenen Künsten diente. So besaß Isabella d'Este ein berühmtes zwischen 1497 und 1523 eingerichtetes »Studiolo« im Palace Ducale von Mantua, das von bedeuteten Malern und anderen Künstlern ausgestattet wurde. Das berühmteste »Studiolo« der Renaissance ist das des Francesco I. de' Medici, welches zwischen 1570 und 1572 von Vasari als Ort tätiger Kontemplation im Palazzo Vecchio in Florenz eingerichtet worden war.

Die Dresdner Kunstkammer, kurz nach 1550 unter dem Dach des Westflügels im Residenzschloss begründet, besaß zwar kein »Studiolo«, wohl aber das 45 Quadratmeter große Reißgemach mit Blick über die Festungsanlagen in die Landschaft westlich Dresdens, das von Kurfürst August wie ein »Studiolo« genutzt wurde. Es war die private Studierstube und das intellektuelle Zentrum der Kunstkammer. Das Reißgemach enthielt vor allem das Arbeitsgerät, mit dem der sich gerne schöpferisch betätigende Kurfürst sein Herrschaftsgebiet durch Geometrie und angewandte Mathematik in Form von selbst gezeichneten Karten in Besitz nahm.

Im Sinne dieses Reißgemachs vereinigt die große Wandvitrine im »Studiolo« der Ausstellung »Kunstkammer – Weltsicht und Wissen um 1600« eine Vielzahl an Objekten, die unmittelbar mit dem Gründer der kursächsischen Kunstkammer, Kurfürst August, in Verbindung stehen. Darunter auch Reißzeug, Lineale und Winkel aus vergoldetem Messing, mit dem dieser wohl seine Landkarten anfertigte. Die Vitrine würdigt den Gründer der Kunstkammer als tätigen Elfenbeindrechsler, Zeichner von Landkarten und Verfasser zahlreicher Briefe. Von kaum einem europäischen Herrscher des 16. Jahrhunderts haben sich so viele und so vielseitige Objekte aus seinem privaten Umfeld erhalten wie diejenigen, die diese Vitrine zu Kurfürst August aufnimmt.

Zugleich aber ist die Fläche des »Studiolo« ein hervorragend geeigneter Ausstellungsraum, um aus dem Kupferstich-Kabinett und der Rüstkammer sowie den anderen Museen der Staatlichen Kunstsammlungen Dresden Sonderausstellungen zu präsentieren. Diese können die Welt um 1600 noch weiter sichtbar machen oder als Interventionen den heutigen Blick auf die Welt mit der damaligen Weltsicht in eine Zusammenschau führen.

Gedrechselte Kunststücke

Kurfürst August von Sachsen und Hofdrechsler
Dresden, zwischen 1578 und 1586
Elfenbein, Holz, gedrechselt
Höhe 7,3–14,8 cm, Durchmesser Fuß 3,1–6 cm
Grünes Gewölbe, Inv.-Nrn. II 464–II 475

Am 12. Oktober 1586 ließ Kurfürst Christian I. die von seinem Vater selbst gedrechselten Elfenbeinwerke in die Kunstkammer übergeben. Unter den Stücken befanden sich Kredenzbecher mit Deckeln, Schalen, Dosen, hohl gedrehte Kugeln und diverse Kunststücke in Form übereinanderstehender Gefäßkörper (Schalen). Daneben gab es 32 Spielsteine und 66 »antiquitätische becherlein und kleine kunststucklein«.

Angeordnet wurden die Kunststücke auf einem Tisch im »hindtern großen gemach« der Kunstkammer. Hier standen mehrere Kästen mit Werkzeugen für Tischler, Goldschmiede, Schlosser und Büchsenmacher. Zahlreiche einzelne Werkzeuge waren auch an den Wänden angebracht, darunter Gartengerätschaften und einige Angeln. 288 Bücher zu Astronomie, Mathematik, Perspektive und anderem hatten in Regalen Platz gefunden. Inmitten dieser von Werkzeugen, Schränken und Büchern bestimmten Atmosphäre setzte der mit Elfenbein besetzte achteckige Tisch einen sehenswerten Akzent. Auf fünf Stufen pyramidal angeordnet standen

die Drechselarbeiten des Kurfürsten, während die unterste Ebene Arbeiten der beiden Hofdrechsler Georg Wecker und Egidius Lobenigk trug. Auf der vierten Plattform standen die 37 »piramides, columnen und andere Sorten mit angeleimten holzern gedröheten fußlein«, zu denen die hier gezeigten Drechselstücke zählen dürften.

Kurfürst August hatte die beiden Hofdrechsler 1578 und 1584 vor allem angestellt, um sich selbst in die Kunst des Drechselns einweisen zu lassen. Die Hofdrechsler, die auf der Grundlage komplizierter Berechnungen mithilfe selbst gefertigter Werkzeuge und Drechselbänke filigrane und höchst komplexe Kunstwerke schufen, waren nicht nur hochbegabte Künstler, sondern auch Meister in Mathematik und Perspektivlehre. Diese Fertigkeiten vermittelten sie Kurfürst August erfolgreich weiter, wie die in die Kunstkammer gegebenen eigenhändigen Werke belegen. Diese sind jedoch nicht lange in der Sammlung nachweisbar. Im Jahr 1605 entnahm Kurfürstin Hedwig alle Drechselarbeiten des Kurfürsten August und ab dem Zeitpunkt liegt ihr Schicksal im Dunkeln. Erst in den letzten 20 Jahren konnten im Grünen Gewölbe 28 kleine Drechselstücke diesem Konvolut an eigenhändigen Drechselarbeiten des Kurfürsten August wieder zugeordnet werden.

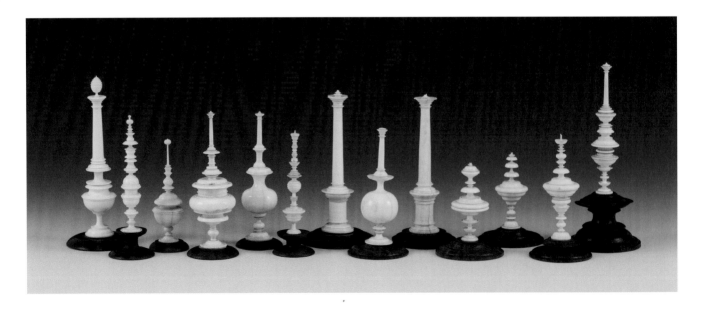

Lineale und Winkel

Deutschland, 2. Hälfte 16. bis Anfang 17. Jahrhundert
Messing, geschnitten, durchbrochen, graviert, vergoldet
Länge 10,4–20 cm
Rüstkammer, Inv.-Nrn. P 0190–P 0196

Kurfürst August nahm einige Jahre nach dem Regierungsantritt die Vermessung seines Staatsgebietes in Angriff. Die Anfertigung von genauen Karten über das herrschaftlich beanspruchte Territorium gleicht einer praktischen Inbesitznahme dieses geografischen Raumes.

Nachdem einige erste handgezeichnete und gedruckte Karten den Kurfürsten nicht befriedigten, erteilte er 1557 dem Mathematiker Johannes Humelius den Auftrag, das Land systematisch zu vermessen. Da Humelius sein Professorenamt in Leipzig nicht vernachlässigen wollte, fand der Kurfürst eine bemerkenswerte Lösung. Humelius sollte ihn so anlernen, dass er die Vermessung und das Zeichnen der Karten »selbst verrichten und machen« könne. Es zeigte sich hier einmal mehr die praktische Veranlagung des Kurfürsten, der die speziellen Kenntnisse der Landvermessung begreifen und sich die dafür notwendigen Fertigkeiten aneignen wollte. Ab etwa 1570 begann der Kurfürst damit, sein Herrschaftsgebiet selbst zu vermessen. Hierzu verwendete er auf seinen zahlreichen Reisen speziell gefertigte Wagenwegmesser und Kompasse, um in Routenrollen die zurückgelegten Wege festzuhalten.

Im Reißgemach, dem späteren Zentrum der Kunstkammer im Dresdner Residenzschloss, fertigte der Kurfürst anschließend eigenhändig Vermessungsrisse und Karten an. Diese gingen ebenso wie die dazu verwendeten Vermessungsinstrumente, Schrittzähler, Geschützaufsätze und Zeichengeräte in die Kunstkammer ein und haben sich zum Teil erhalten.

Zur Grundausstattung für die Anfertigung technischer Zeichnungen, aber auch von Karten gehörten Winkel verschiedener Art und Größe, Zirkel, Lineale und Winkelhaken, Winkelmesser und Maßstäbe, Reißfedern und Reißstifte, Radier- und Federmesser. Im ersten Kunstkammerinventar von 1587 ist beispielsweise ein »Reißfutteral« aufgenommen worden, in dem sich unter anderem vier Zirkel, drei Reißfedern, je ein Feder- und Radiermesser, drei Winkelhaken und zwei Lineale – alle aus vergoldetem Messing gefertigt – befanden.

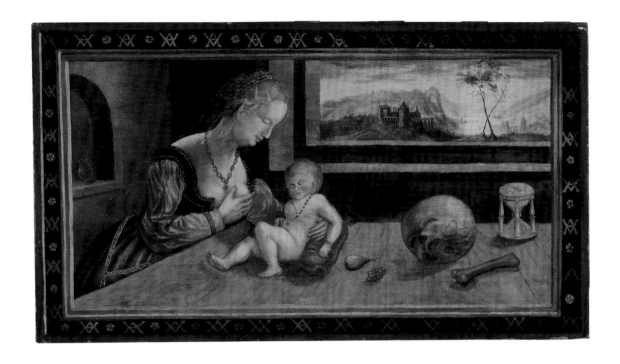

Gemälde Maria mit dem Kind

Nach Barthel Beham
Wohl Sachsen, zwischen 1553–1585
Ölmalerei, Holz
Bild: Höhe 33,6 cm, Breite 60,7 cm, Tiefe ca. 2,5 cm,
Rahmen: Höhe 42,9 cm, Breite 69,7 cm, Tiefe 6,4 cm
Rüstkammer, Inv.-Nr. H 0001

Kurfürst August betätigte sich persönlich in der Landvermessung, im Reißen und Zeichnen von Landkarten, im Veredeln von Obstbäumen und der Anzucht exotischer Gewächse, er übte sich im Elfenbeindrechseln und Drahtziehen. Ein Versuch, die Malerei für sich zu entdecken, ist durch Quellen nicht überliefert. Und doch besagt der erste Eintrag dieses Gemäldes im Inventar der Kunstkammer, dass es »Churfürst Augustus gemahlt haben soll«. Unterstützt wird diese Aussage durch den illusionistischen Rahmen, auf dem das Doppelmonogram AA (für Anna und August) aufgemalt ist.

Das kleine Madonnenbild gelangte allerdings erst am 27. September 1658 in die Sammlung. Man kann dem Inventar entnehmen, dass in jenem September mehrere Gemälde und gravierte Metalltafeln, darunter auch das Hinterglasbild (siehe S. 75), in die Kunstkammer gegeben wurden. Ob es sich hierbei um Werke aus dem Nachlass des 1656 verstorbenen Kurfürsten Johann Georg I. von Sachsen handelt, muss Spekulation bleiben. Die Tatsache, dass sich unter den eingegebenen Werken mehrere kleinformatige Porträts des Herrschers befanden, kann als Hinweis darauf gedeutet werden.

Die Darstellung der Madonna mit Kind an einem Tisch, der mit Totenschädel, Knochen und Stundenglas an die Vergänglichkeit des Lebens erinnert, sowie das geöffnete Fenster im Hintergrund gehen auf einen kleinformatigen Kupferstich Barthel Behams zurück. Der Maler übersetzte die Grafik in ein Ölgemälde, welches er gegenüber der Vorlage veränderte und ergänzte. Hinzugefügt wurden der Schmuck der Jungfrau sowie die Korallenkette des Christusknaben, der man apotropäische Kraft zuschrieb.

Allzu begabt oder geübt scheint der Maler nicht gewesen zu sein: Die Schattenführung ist nicht konsequent durchgehalten, perspektivische Verkürzung nicht immer gelungen und an vielen Stellen ist der Farbauftrag recht grob geraten. Die Frage nach der Autorschaft bleibt ohne weitere schriftliche Quellen unbeantwortet.

Zwei Puttengrotesken

Heinrich Göding d. Ä.
Dresden, datiert 1582
Ölmalerei, Leinwand, Holz, vergoldet
Höhe 30,5 cm/30,6 cm, Breite 24,5 cm/25 cm, Rahmen: Höhe
38,7 cm/39 cm, Breite 33,8 cm, Tiefe 3,4 cm/3,6 cm
Rüstkammer, Inv.-Nrn. H 0002, H 0003

Die beiden kleinformatigen Ölgemälde sind Kunstkammerob-
jekte aus der Hand des kursächsischen Hofmalers Heinrich
Göding d. Ä. Dieser datierte eines – was damals noch nicht
generell üblich war – am oberen Rand mit der Jahreszahl 1582.
Beide Bilder zeigen drei durch Akanthuszweige oder rote Sei-
denbänder in komplizierter Weise miteinander verschlun-
gene Putten. Bei dem einen Virtuosenstück hält eine der
Putten zwei rote gekreuzte Schwerter und trägt das bei Tur-
nieren geführte sächsische Helmkleinod über ihren Kopf. Die
gekreuzten Schwerter sind das Zeichen des Reichserzmar-
schallamtes, das die Kurfürsten von Sachsen seit Friedrich
dem Streitbaren, der 1423 zum ersten Kurfürsten des Hauses

Wettin erhoben wurde, ausübten. Links unten hält ein weite-
rer Putto das heraldische Wappen, während der dritte rechts
unten das Wappen des Hauses Wettin – den schrägrechten
grünen Rautenkranz im neunmal von Schwarz und Gold ge-
teilten Feld – zeigt.

Während das eine Bild das Kurfürstenhaus feiert, widmet
sich das andere zwei Planetensymbolen, bei welchen sich das
obere als das des Merkur, des insbesondere für die Alchemis-
ten wichtigen Himmelsgottes, identifizieren lässt. Das untere
ist eine Verschmelzung verschiedener Planetenzeichen. Der
Eintrag zu diesen Gemälden lautet im ersten Kunstkammer-
inventar von 1587: »2 Eingefaste gemahlete täflein mit contra-
fectischen khindtlein als einer vorgleichunge der sieben pla-
neten«.

Heinrich Göding d. Ä. ist einer der großen Unbekannten
der deutschen Malerei im 16. Jahrhundert. 1562 kam der da-
mals 31-Jährige aus Kopenhagen nach Dresden, um dort bis
zu seinem Lebensende im Jahre 1606 in Diensten der säch-
sischen Kurfürsten zu stehen. Für die Albertinischen Wetti-

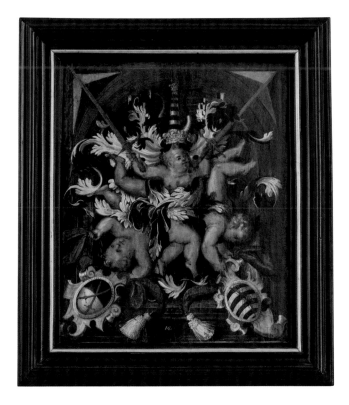

ner übernahm der seit 1570 als Hofmaler bezeichnete Göding zum großen Teil die Funktion, die Lucas Cranach d. Ä. für die Ernestiner innehatte: er bemalte alles. 1564 mit Burg Stolpen beginnend war er für die malerische Ausstattung der zahlreichen umgebauten oder neu geschaffenen Schlösser und Gebäude der Kurfürsten zuständig. Sein umfangreichstes Werk, die Ausmalung des neu entstandenen Jagdschlosses Augustusburg, führte er zwischen Juni 1570 und November 1572 mit Hilfe eines Gesellen und zahlreicher Gehilfen aus. Es haben sich beachtliche Teile dieser Ausmalung bis heute erhalten. In Dresden war er zwischen 1565 und 1567 für die malerische Ge-

staltung des neu errichteten Kanzleihauses verantwortlich. Spuren des von ihm nach 1590 ausgemalten Langen Ganges und die Reflexe auf die für dessen Nutzung als Ahnengalerie angefertigten 46 ganzfigurigen Herrscherporträts finden sich noch in der heutigen Gewehrgalerie. Neben den Raumausstattungen erhielten sich aus seiner Hand auch Altäre und Epitaphien in verschiedenen Kirchen Sachsens. Von der kunsthistorischen Forschung blieb der sächsische Hofmaler, welcher neben der Tafel-, Wand- und Deckenmalerei auch die Gouache-Technik und den Kupferstich beherrschte, bisher jedoch weitgehend unbeachtet.

Schreibpult

Nürnberg, datiert 1568
Nadelholz, Ebenholz und Blumenesche (Furnier), Zeder, Königsholz,
Elfenbeineinlagen, graviert, Messing, vergoldet
Höhe 17,5 cm, Breite 50 cm, Tiefe 55 cm
Kunstgewerbemuseum, Inv.-Nr. 47706

Die im Dresdner Hauptstaatsarchiv überlieferte umfangreiche Korrespondenz des Kurfürstenpaares August und Anna ist ein unerschöpflicher Fundus an Informationen über das politische und gesellschaftliche Leben im Heiligen Römischen Reich, aber auch für ganz alltägliche Aufgaben und Belange aus der Sicht eines protestantischen Fürstenhofes. Das Hauptstaatsarchiv verwahrt rund elf laufende Meter an Korrespondenz von Kurfürst August. Von der Kurfürstin sind hingegen 68 Bände mit eingegangenen Briefen und 19 als Kopiale bezeichnete Ausgangsbücher überliefert, die sich auf etwa 25.000 Schreiben schätzen lassen.

Das Kurfürstenpaar korrespondierte mit zahlreichen Fürstenhöfen, darunter mit dem Haus Habsburg, mit Bayern, Pfalz, Mecklenburg, diversen Teillinien von Brandenburg, Braunschweig und Hessen. Aber auch über die Reichsgrenzen hinweg reichten die Beziehungen nach Italien, die Niederlande und Dänemark. Ergänzt wurden die schriftlichen Kontakte durch Geschenksendungen und Nachrichten (»Zeitungen«), die mittels Boten unterwegs waren und durch die gelegentlichen gegenseitigen Besuche und Treffen auf Reichs- und Wahltagen. Einen großen Anteil hat auch die Korrespondenz mit den eigenen Bediensteten, was vor dem Hintergrund der zahlreichen Reisen von August und Anna zu sehen ist.

Das Schreibpult mit seiner reichen Einlegearbeit steht symbolisch für die Schreibkultur des Kurfürstenpaares August und Anna. Die Einlagen zeigen im zentralen Bildfeld die vier Evangelisten sowie darum angeordnet die vier Temperamente, vier Tugenden und an den Seitenwangen zwei Taten des Herkules. Das transportable, rechteckige Schreibpult hat eine abgeschrägte Oberseite, die sich als Pultdeckel aufklappen lässt. Sieben Schubladen im Inneren bieten Platz für Schreibutensilien. Die reiche Dekoration und die geringen Abnutzungsspuren deuten darauf hin, dass es sich um ein Sammelobjekt und keinen Gebrauchsgegenstand handelt. So erklärt sich auch die Aufbewahrung in der Kunstkammer, wo das Möbel 1587 im Inventar genannt ist.

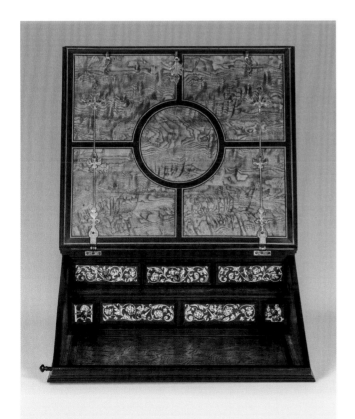

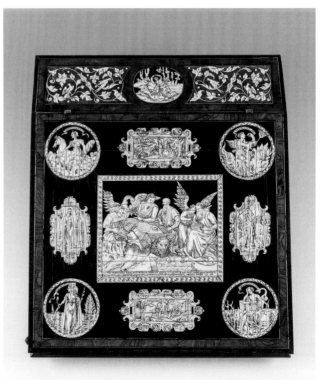

Kurfürst August und Kurfürstin Anna von Sachsen

Art des Antonio Abondio
Wohl Dresden, zwischen 1577 und 1600
Wachs (Bossierung), gefärbt, farbig gefasst, vergoldet, Farbsteine
(Smaragde, Rubine), Perlen Schiefer, Messing, vergoldet, Glas
August: Höhe 7,42 cm, Breite 5,59 cm, Tiefe 1,93 cm
Anna: Höhe 7,74 cm, Breite 5,92 cm, Tiefe 2,11 cm
Rüstkammer, Inv.-Nrn. H 0128, H 0129

Die in Wachs geformten Porträts des Kurfürsten August und seiner Gemahlin Anna zeigen zahlreiche Merkmale der Werke des berühmten kaiserlichen Medailleurs Antonio Abondio. Dieser soll die Technik des Wachsformens als Vorstufe für Medaillen, die in Italien längst üblich war, in den Norden Europas eingeführt haben. Zugleich ist es ihm zu verdanken, dass Wachsbildnisse nicht nur als Modelle, sondern auch als eigenständige künstlerische Form geschätzt wurden. Antonio Abondio schuf Miniaturporträts von Fürsten und Patriziern, die durch ihre außerordentliche realitätsnahe Abbildung erstaunen. Das gefärbte Wachs wurde auf Obsidian oder geschwärztes Glas modelliert, bemalt und mit echten Perlen und Edelsteinen besetzt.

Die erhaltenen Wachsbildnisse Antonio Abondios zeichnen sich durch einen recht einheitlichen Stil aus. Die Dargestellten sind im Profil wiedergegeben, wobei die Herren mit einer Halskrause über dem Gewand oder dem Harnisch, die Damen hingegen in Kleidung und Schmuck individueller dargestellt sind. Charakteristisch sind die lebensechten Gesichtszüge, die meisterhafte Nachbildung der unterschiedlichen Materialien in Wachs, die erstaunlich getreue Wiedergabe der Kleinodien und die Aufbewahrung in ovalen

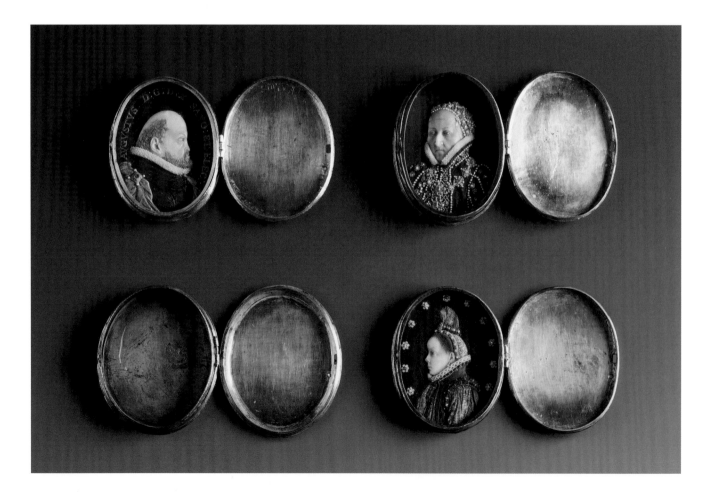

vergoldeten Kapseln. Es gilt im Allgemeinen, dass Antonio Abondio nach dem Leben arbeitete, wofür die zahlreichen Reisen des Künstlers an die Höfe Europas sprechen.

Das fein gezeichnete Antlitz zeigt Kurfürst August im fortgeschrittenen Alter. Über dem geschwärzten Harnisch liegt die Halskrause und auf der rechten Schulter hält ein Kleinod eine Draperie oder Mantel. Die Inschrift gibt den Namen und Kurfürstentitel wieder. Am nähesten kommt dem Wachsbildnis eine auf den Tod des Kurfürsten geprägte Medaille, die im Dresdner Münzkabinett aufbewahrt wird.

Kurfürstin Anna ist entgegen allen bekannten Porträts von Antonio Abondio im Dreiviertelprofil dargestellt. Über dem schwarzen Kleid, das mit Perlen bestickt und mit zahlreichen kleinen Rosetten besetzt ist, hat sie eine Kette mit einem Anhänger gelegt. Der Kopfschmuck besteht aus der für sie bekannten goldgeknüpften Haube mit Perlen und Edelsteinrosetten. Ein Schleier bedeckt die Stirn. Das Bildnis entspricht den in drei Varianten überlieferten Altersbildnis der Kurfürstin von Zacharias Wehme.

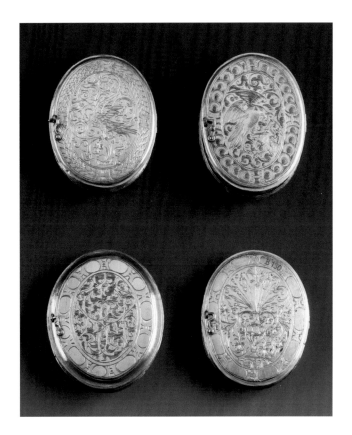

PERSONENVERZEICHNIS

Historische Persönlichkeiten

Seiffert, Johann Heinrich (1751–1817) 106
Simoni, Simone (1532–1602) 38
Sophia von Brandenburg, Kurfürstin von Sachsen (1568–1622) 27, 65, 68, 73, 124
Sophia von Pommern, Königin von Dänemark und Norwegen (1486–1568) 70
Sophia von Sachsen, Herzogin von Pommern-Stettin (1587/1610–1635) 124
Tertullian (Quintus Septimius Florens Tertullianus) (nach 150–nach 220) 122
Urban VIII. Barbarini, Papst (1568/1623–1644) 74
Uslaub, David (1545–1616) 7, 8, 15, 25, 123
Wilhelm IV., Landgraf von Hessen-Kassel (1532/1567–1592) 35
Winger, Georg (erwähnt 1568–1592) 31, 32, 34
Worm, Ole (1588–1654) 103
Wrangel, Carl Gustav (1613–1676) 57
Zwingli, Huldrych (Ulrich) (1484–1531) 115

Künstler und Händler

Abondio, Antonio (1538–1591) 136, 137
Albrecht, Bernhard (erwähnt 1557–1587) 81, 82
Arcimboldo, Giuseppe (1526–1593) 17
Balem, Hendrik van, d. Ä. (1575–1632) 75
Beham, Barthel (1502–1540) 132
Beham, Sebald (um 1500–1550) 79
Bidermann, Samuel (um 1540–1622) 58
Böttiger, Veit (erwähnt 1585–1605) 111
Bretschneider, Daniel d. Ä. (um 1550–nach 1625) 89
Buchner, Georg (1563–1606) 89

Buchner, Paul (1531–1607) 42, 48, 89
Cesare, Carlo di, del Palagio (1540–1598/1600) 115, 125
Cranach, Lucas d. J. (1515–1586) 29, 69, 124
Cranach, Lukas d. Ä. (1472–1553) 29, 134
Danner, Leonhard (1497/97–1585) 14, 15, 25, 29, 42, 44, 45, 46, 47, 48
Fleischer, Georg d. Ä. (um 1550–1604) 89
Floris, Frans (1515/20–1570) 58
Flötner, Peter (um 1485/1490–1546) 121
Frost, Hans (erwähnt 1501–1600) 79, 89
Gerhard, Hubert (um 1550–1620) 125
Geyer, Elias (um 1560–vor 1634) 111, 112
Giambologna, eigentlich Giovanni da Bologna (um 1524/um 1529–1608) 125
Göding, Heinrich d. Ä. (1531–1606) 133, 134
Hacker, Balthasar (erwähnt 1575–1593) 48
Hegewald, Zacharias (1596–1639) 122
Hertel, Benedikt (erwähnt 1580) 71
Kellerthaler, Daniel (um 1574/1575–1648) 54, 120, 122
Krell, Hans (um 1490–1565) 13
Kurzrock, Hans (erwähnt 1575–1613) 86
Lencker, Elias (erwähnt 1562–1591) 126, 127
Lencker, Hans (um 1523–1585) 126
Leucker, Tobias (um 1580–1632) 55
Lobenigk, Egidius (erwähnt 1584–vor 1595) 61, 130
Lohse, Thomas (erwähnt 1616–1624) 99, 100
Maler, Valentin (um 1540–1603) 70
Momper, Joos de (1564–1635) 75
Nosseni, Giovanni Maria (1544–1620) 54, 71, 72, 125

Örtel, Anton (erwähnt 1614–1620) 60, 61
Passe, Crispin de d. J. (1594–1670) 74
Pauperto, Giovanni Battista (erwähnt 1588) 125
Rappost (Rappusch), Heinrich d. Ä. (erwähnt 1574–1592) 67
Reder, Cyriakus (um 1560–1598) 27, 80
Reichel, Tobias (erwähnt nach 1741) 86
Röhr, Thomas (erwähnt 1602–1606) 86
Rottenhammer, Hans (1564–1625) 75
Schickradt, Steffan (erwähnt 1567– um 1596) 89
Schifferstein, Hans (erwähnt 1606–1631) 51, 53
Schneeweiß, Urban (1536–1600) 103
Schwerdtfeger, Matthias (erwähnt 1564–1570) 39, 41
Schwertzer, Sebald (erwähnt 1552–1598) 106
Solis, Virgil (1514–vor 1562) 28, 41, 43, 68
Trechsler, Christoph d. Ä. (um 1546–1624/27) 16
Ulrich, Boas (1550–1624) 51
Vasari, Giorgio (1511–1574) 129
Vogel, Andreas (um 1588–1638) 62
Vries, Adriaen de (1545–1626) 125
Wallbaum, Matthäus (1554–1630) 51
Walther, Christoph II. (1534–1584) 63
Walther, Hans II. (1526–1586/1600) 117
Walther, Sebastian (1576–1645) 122
Wecker, Georg (um 1550– vor 1626) 17, 61, 99, 130
Wecker, Johann (erwähnt 1601–1626) 60, 61, 99, 100
Wehme, Zacharias (um 1550/1558–1606) 124, 137
Wild, Christoph (um 1528–1625) 55
Zeller, Jacob (wohl 1581–1620) 19, 54, 60, 61, 100

Ausgewählte Literatur

Jutta Bäumel/Stephan Blaut, Jagdhörner des 16. bis 18. Jahrhunderts aus kurfürstlichem Besitz, Kunstwerk des Monats in der Rüstkammer, in: Dresdener Kunstblätter, 42. Jahrgang, Heft 4/1998, S. 144–155

Le banc d'orfèvre de l'Electeur de Saxe, hrsg. von Michèle Bimbenet-Privat, Paris 2012

Tobias Beutel, Chur-Fürstlicher Sächsischer stets grünender hoher Cedern-Wald/ Auf dem grünen Rauten-Grunde Oder kurtze Vorstellung/ Der Chur-Fürstl. Sächs. Hohen Regal-Wercke/ Nehmlich: Der Fürtrefflichen Kunst-Kammer [...] hochschätzbaren unvergleichlich wichtigen Dinge/ allhier bey der Residentz Dreßden, Dresden 1671

Claudia Brink, »auf das ich alles zu sehen bekomme«. Die Dresdner Kunstkammer und ihr Publikum im 17. Jahrhundert, in: Die kurfürstlich-sächsische Kunstkammer in Dresden. Geschichte einer Sammlung, hrsg. von Dirk Syndram/Martina Minning, Dresden 2012, S. 380–407

Volker Dietzel, »[...] wenn ihr nicht einen so guten stein im Brete hettet [...]«. Zu einem Brettspiel Christians I. aus der Rüstkammer, in: Dresdener Kunstblätter, 60. Jahrgang, Heft 1/2016, S. 22–33

Theodor Distel, Arbeiten des Kunsttischlers Hans Schifferstein zu Dresden, in: Zeitschrift für Museologie, Band 5, 1882, S. 180

Theodor Distel, Nachträgliche Bemerkungen über den Kunsttischler Hans Schifferstein zu Dresden, in: Zeitschrift für Museologie, Band 7, 1882, S. 3–4

Theodor Distel, Nachrichten über Balthasar Hacker, in: Anzeiger für Kunde der dt. Vorzeit N. F. 30, 1883, S. 190–191

Johann Michael Fritz, Das evangelische Abendmahlsgerät in Deutschland. Vom Mittelalter bis zum Ende des Altes Reiches, Leipzig 2004

Mayarí Granados, Spieltische in England, Frankreich und dem deutschsprachigen Raum, Inaug.-diss. zur Erlangung eines Doktors der Philosophie im Fachbereich Klassische Philologie und Kunstwissenschaften der Johann Wolfgang Goethe-Universität Frankfurt am Main, Erstveröffentlichung [online] 2004

Gisela Haase, Möbel und Schnitzereien, in: Kunsthandwerk der Gotik und Renaissance 13. bis 17. Jahrhundert, hrsg. vom Museum für Kunsthandwerk Dresden, Dresden 1981, S. 11–62

Viktor Hantzsch, Beiträge zur älteren Geschichte der kurfürstlichen Kunstkammer in Dresden, in: Neues Archiv für Sächsische Geschichte und Altertumskunde, 23, 1902, S. 220–296

Walter Hentschel, Dresdner Bildhauer des 16. und 17. Jahrhunderts, Weimar 1966

Walter Holzhausen und Erna von Watzdorf, Brandenburgisch-sächsische Wachsplastik des XVI. Jahrhunderts. Studien aus den Kunstkammern in Berlin und Dresden, in: Jahrbuch der preußischen Kunstsammlungen 51, 1931, S. 235–257

Eva Maria Hoyer, Sächsischer Serpentin. Ein Stein und seine Verwendung, Leipzig 1995

Anna Jolly, Wachsbildnisse eines Fürstenpaares von Antonio Abondio, Monographien der Abegg-Stiftung 17, Riggisberg 2011

Ludwig Kallweit, Vom fürstlichen Jagd- und Reisetisch zum Hainhoferschen Werkzeugkabinett. Über die Umbewertung eines Augsburger Kunstmö-bels, in: Wunderwelt. Der Pommersche Kunstschrank, hrsg. von Christoph Emmendörffer/Christof Trepesch, Berlin/München 2014, S. 128–139

Ludwig Kallweit/Christine Nagel, Die Ordnung der Dinge. Wiederentdeckte Ausstattungsteile aus den beiden Augsburger Kunstschränken des Kunstgewerbemuseums, in: Weltsicht und Wissen, Dresdener Kunstblätter, 60. Jahrgang, Heft 1/2016, S. 14–21

Jutta Kappel, Die Elfenbeindrechsler am kurfürstlichen Hof zu Dresden, in: Wiedergewonnen. Elfenbein-Kunststücke aus Dresden, eine Sammlung des Grünen Gewölbes, hrsg. von Dirk Syndram/Brigitte Dinger, Deutsches Elfenbeinmuseum Erbach, Erbach 1995, S. 14–19

Jutta Kappel, Elfenbeindrechselkunst am Dresdner Hof, in: In fürstlichem Glanz. Der Dresdner Hof um 1600, hrsg. von Dirk Syndram/Antje Scherner, Museum für Kunst und Gewerbe Hamburg, Mailand 2004, S. 176–197

Jutta Kappel 2012, Elfenbeinkunst in der Dresdner Kunstkammer. Entwicklungslinien eines Sammlungsbestandes (1587–1741), in: Die kurfürstlich-sächsische Kunstkammer in Dresden. Geschichte einer Sammlung, hrsg. von Dirk Syndram/Martina Minning, Dresden 2012, S. 200–221

Jutta Kappel, Elfenbeinkunst im Grünen Gewölbe zu Dresden, Geschichte einer Sammlung. Wissenschaftlicher Bestandskatalog – Statuetten, Figurengruppen, Reliefs, Gefäße, Varia, Dresden 2017

Gernot Klatte, Hohenzollernsche Waffengeschenke an Kurfürst Christian I. Drei Kombinationswaffen aus Nürnberg und Augsburg, in: Weltsicht und Wissen. Dresdener Kunstblätter, 60. Jahrgang, Heft 1/2016, S. 35–41

Heinz-Werner Lewerken, Kombinationswaffen des 15. bis 19. Jahrhunderts, Berlin 1989

Walter Mackowsky, Giovanni Maria Nosseni und die Renaissance in Sachsen, (Beiträge zur Bauwissenschaft 4), Berlin 1904

Heinrich Magirius, Die evangelische Schlosskapelle zu Dresden aus kunstgeschichtlicher Sicht, Dresden 2009

Barbara Marx, Giovanni Maria Nosseni als Vermittler von italienischen Sammlungskonventionen und ästhetischen Normen am Dresdner Hof 1575–1620, in: Scambio culturale con il nemico religioso. Italia e Sassonia attorno al 1600, Sammelband der Bibliotheca Hertziana in Rom 2007, 2, Mailand 2007, S. 99–128

Hermann Maué, »Von den Metallen Späne treiben, als hätte man weiches Holz unter den Händen«. Die Nürnberger Schreiner und Schraubenmacher Martin, Leonhard und Hans Danner sowie Paul Buchner, Balthasar Hacker und Paul Füring, in: Blätter für fränkische Familienkunde, hrsg. von der Gesellschaft für Familienforschung in Franken, Band 44 (2021), Nürnberg 2021, S. 105–137

Monika Meine-Schawe, Giovanni Maria Nosseni. Ein Hofkünstler in Sachsen, in: Jahrbuch des Zentralinstituts für Kunstgeschichte, Band 1898/90, München 1991, S. 283–325

Martina Minning, Werkzeug in der Dresdner Kunstkammer, in: Die kurfürstlich-sächsische Kunstkammer in Dresden. Geschichte einer Sammlung, hrsg. von Dirk Syndram/Martina Minning, Aufsatzband, Dresden 2012, S. 166–183

Martina Minning, Der Nürnberger Schreiner und Schraubenmacher Leonhard Danner in Diensten Kurfürst Augusts von Sachsen, in: Dresdener Kunstblätter 52. Jahrgang, Heft 1/2008, S. 4–13

Christine Nagel, Nach 70 Jahren wieder in Dresden – zu einem zurückgekehrten Kunstwerk der Rüstkammer (P 0372), in: Dresdener Kunstblätter, 60. Jahrgang, Heft 1/2016, S. 68–69

Christine Nagel, Chirurgische Instrumente in der kurfürstlich-sächsischen Kunstkammer, in: Medizin und Kunst, Dresdener Kunstblätter, 61. Jahrgang, Heft 2/2017, S. 18–27

Christine Nagel, »suche […] mitt großem verlangen undt lust auslendische samen«. Die Gärtnerei unter dem Kurfürstenpaar August und Anna von Sachsen, in: Dresdener Kunstblätter, 62. Jahrgang, Heft 2/2018, S. 16–23

Christine Nagel, Obst- und Gartenbau unter Kurfürst August von Sachsen (1526–1586), in: AHA. Miszellen zur Gartengeschichte und Gartendenkmalpflege, hrsg. von der Professur für Geschichte der Landschaftsarchitektur und Gartendenkmalpflege, Technische Universität Dresden, Dresden 2019, S. 8–17

Christine Nagel, Wachsbildnisse des 16. Jahrhunderts am Dresdener Hof, in: Wachs. Dresdener Kunstblätter, 65. Jahrgang, Heft 3/2021, 15–19

Christine Nagel, Gartengeräte des 16. Jahrhunderts in der Dresdner Rüstkammer, in: »Gartenlust« und »Gartenzierd«. Aspekte deutscher Gartenkunst der Frühen Neuzeit, hrsg. von Andreas Tacke, Iris Lauterbach, Michael Wenzel, Petersberg 2023, S. 177–184

Naturschätze, Kunstschätze. Vom organischen und mineralischen Naturprodukt zum Kunstobjekt, hrsg. von Dirk Syndram, Bielefeld 1991

Dieter Schaal, Die Ordnung der kurfürstlich-sächsischen Büchsenmeister von 1589 für die Festung Dresden, in: Dresdener Kunstblätter, 39. Jahrgang, Heft 4/1995, S. 117–121

Avinoam Shalem, Die mittelalterlichen Olifante, Berlin 2014

Thomas Schindler, Werkzeuge der Frühneuzeit im Germanischen Nationalmuseum, Bestandskatalog, Nürnberg 2013

Jens Sensfelder, Die »geschraubte armbrustwinde«: eine Sonderkonstruktion, in: Waffen- und Kostümkunde, Heft 2/2017, S. 155–186

Eva Ströber, Porzellan als Geschenk des Großherzogs Francesco I. de Medici im Jahr 1590, in: Giambologna in Dresden. Die Geschenke der Medici, hrsg. von Dirk Syndram/Moritz Woelk/Martina Minning, Ausst.-Kat. Staatliche Kunstsammlungen Dresden, München/Berlin 2006, S. 103–110

Dirk Syndram, Die Entwicklung der Kunstkammer unter Kurfürst Johann Georg I., in: Die kurfürstlich-sächsische Kunstkammer in Dresden. Geschichte einer Sammlung, hrsg. von Dirk Syndram/Martina Minning, Aufsatzband, Dresden 2012, S. 246–261

Claudia Valter, Zwischen Repräsentation und Konfession – Die Kunstschränke des Dresdner Hoftischlers Hans Schifferstein, in: Jahrbuch der Staatlichen Kunstsammlungen Dresden, Band 29, 2001, S. 61–73

Peter Volk , Mehrschichtige Malereien auf Glas und Marienglas von Daniel Bretschneider d. J., in: Dresdener Kunstblätter, 40. Jahrgang, Heft 5/1996, S. 149–155

Dirk Weber, »Alles, was frembd, das auss den Indias kombt«, in: Die kurfürstlich-sächsische Kunstkammer in Dresden. Geschichte einer Sammlung, hrsg. von Dirk Syndram/Martina Minning, Aufsatzband, Dresden 2012, S. 246–261

Dirk Weber, Prunkschwert aus dem Rostrum eines Sägerochens, in: Dresdener Kunstblätter, 67. Jahrgang, Heft 2/2023, S. 60–61

Ausstellungskataloge

400 Jahre Dresdener Kunstsammlungen. Von der kurfurstlichen Kunstkammer zu sozialistischen Bildungsstatten des Volkes. Ausstellung zur 400-Jahr-Feier der Dresdener Kunstsammlungen 1560–1960, hrsg. von Staatliche Kunstsammlungen Dresden, Dresden 1960

Dresden & Ambras. Kunstkammerschätze der Renaissance, hrsg. von Sabine Haag, Ausst.-Kat. Schloss Ambras, Innsbruck 2012, Wien 2012

Der Breisgauer Bergkristallschliff der frühen Neuzeit »Natur und Kunst beisamen haben«, hrsg. von Saskia Durian-Ress, bearb. von Günter Irmscher, Ausst.-Kat. Augustinermuseum Freiburg, München 1997

Exotica. The Portuguese Discoveries and the Renaissance Kunstkammer, hrsg. von Helmut Trnek, Lissabon 2001

Exotica. Portugals Entdeckungen im Spiegel fürstlicher Kunst- und Wunderkammern der Renaissance, hrsg. von Wilfried Seipel, Ausst.-Kat. Kunsthistorisches Museum Wien mit Unterstützung des Calouste Gulbenkian Museums in Lissabon, Mailand 2000

Faszination des Sammelns. Meisterwerke der Goldschmiedekunst aus der Sammlung Rudolf-August Oetker, hrsg. von Monika Bachtler/Dirk Syndram/Ulrike Weinhold, München 2011

In fürstlichem Glanz. Der Dresdner Hof um 1600, hrsg. von Dirk Syndram/Antje Scherner, Ausst.-Kat. Museum für Kunst und Gewerbe Hamburg, Mailand 2004

Gaben an die Residenz. Ethnografische Kostbarkeiten aus den Kurfürstlich-Königlichen Sammlungen Dresdens, Ausst.-Kat. Museum für Völkerkunde Dresden, Dresden 2004

Genau messen – Herrschaft verorten. Das Reißgemach von Kurfürst August, ein Zentrum der Geodäsie und Kartographie, hrsg. von Wolfram Dolz/Yvonne Fritz, Ausst.-Kat. Staatliche Kunstsammlungen Dresden, Berlin/München 2010

Giambologna in Dresden. Die Geschenke der Medici, hrsg. von Dirk Syndram/Moritz Woelk/Martina Minning, Ausst.-Kat. Staatliche Kunstsammlungen Dresden, München/Berlin 2006

The Glory of Baroque Dresden. The State Art Collection Dresden, hrsg. von Heinz-Werner Lewerken, Ausst.-Kat. Jackson, Mississippi Arts Pavilion, Jackson/Mississippi 2004

Luther und die Fürsten. Selbstdarstellung und Selbstverständnis des Herrschers im Zeitalter der Reformation, hrsg. von Dirk Syndram/Yvonne Wirth/Yvonne Iris Wagner, Ausst.-Kat. Schloss Hartenfels in Torgau, Dresden 2015

Making Marvels. Science and Splendeur at the Courts of Europe, bearb. von Wolfram Koeppe, Ausst.-Kat. Metropolitan Museum New York, New York 2019

Mit Fortuna übers Meer. Sachsen und Dänemark – Ehen und Allianzen im Spiegel der Kunst (1548–1709), hrsg. von Jutta Kappel/Claudia Brink, Ausst.-Kat. Staatliche Kunstsammlungen Dresden, Berlin/München 2009

Zeicheninstrumente, Katalog des Staatlichen Mathematisch-Physikalischen Salons im Dresdner Zwinger, bearb. von Klaus Schillinger, Dresden 1990

Zukunft seit 1560 – Die Ausstellung, hrsg. von Karin Kolb/Martin Roth, Ausst.-Kat. Staatliche Kunstsammlungen Dresden, Berlin/München 2010

Bildnachweis

Berlin
Euroluftbild.de, Martin Elsen: 8

Dresden
Jahrbuch der Staatlichen Kunstsammlungen Dresden, hrsg. von
der Generaldirektion der SKD, Dresden 1960, S. 37: 10
Reingard Albert: 20
Sächsisches Staatsarchiv – Hauptstaatsarchiv Dresden: 8

Evangelisch-Lutherische Landeskirche Sachsens
Jürgen Karpinski: 119
Dana Krause: 117, 118
Jürgen Lösel: 120

Kunstsammlung Rudolf August Oetker GmbH
Jürgen Karpinski: 121, 122

**Sächsisches Immobilien und Baumanagement,
Niederlassung Dresden I**
Jürgen Lösel: 116

**Staatliche Kunstsammlungen Dresden,
Gemäldegalerie Alte Meister**
Elke Estel: 124
Hans-Peter Klut: 30

Staatliche Kunstsammlungen Dresden, Grünes Gewölbe
Volker Dietzel: 126
Elke Estel/Hans-Peter Klut: 17, 123
Jürgen Karpinski: 18, 19, 97, 98, 113, 114
Hans-Peter Klut: 15
Paul Kuchel/PYKADO Photography: 112
Jürgen Lösel: 95, 96, 101, 102
Michael Wagner: 106
Dirk Weber: 14

Staatliche Kunstsammlungen Dresden, Kunstgewerbemuseum
Kirsten Frank: 111
Jürgen Lösel: 50, 53, 54, 55, 56, 57, 58, 59, 66, 72, 73, 74, 135

**Staatliche Kunstsammlungen Dresden,
Museum für Völkerkunde Dresden**
Eva Winkler: 107

**Staatliche Kunstsammlungen Dresden,
Mathematisch-Physikalischer Salon**
Jürgen Karpinski: 16

Staatliche Kunstsammlungen Dresden, Porzellansammlung
Adrian Sauer: 109, 110

Staatliche Kunstsammlungen Dresden, Rüstkammer
Bildarchiv: 9
Volker Dietzel: 63
Elke Estel/Hans-Peter Klut: 13
Jürgen Karpinski: 24, 28, 31, 33, 34, 39, 40, 43, 49, 62, 88, 79
Hans-Peter Klut: 27, 44, 48, 90, 132
Jürgen Lösel: 4, 11, 26, 32, 35, 36, 37, 38, 42, 45, 47, 52, 60, 61, 64, 67, 68,
69, 71, 74, 75, 76, 78, 80, 81, 82, 83, 84, 85, 86, 87, 89, 92, 93, 94, 99, 100,
104, 105, 108, 120, 127, 128, 130, 131, 133, 136, 137, Umschlag
Thomas Seidel: 70

Staatliche Kunstsammlungen Dresden, Skulpturensammlung
Jürgen Lösel: 125

Impressum

Herausgegeben von den Staatlichen Kunstsammlungen Dresden, Rüstkammer
Christine Nagel, Dirk Syndram, Marius Winzeler

Umschlagabbildung: Spielstein mit dem Porträt des Kurfürsten August, Berlin, um 1590, Wachsbossierarbeit: Heinrich Rappusch d. Ä., Rüstkammer, Inv.-Nr. P 0132

Objekttexte:
Christine Nagel: 27 f., 31–44, 47 f., 53 f., 60–63, 66–72, 74 f., 79–89, 93–101, 104–106, 108, 116, 119 f., 123–125, 130–132, 135 f.
Dirk Syndram: 29 f., 45 f., 55–59, 73, 103, 107, 109–112, 117 f., 126 f., 133 f.
Marius Winzeler: 121 f.

Redaktion: Christine Nagel
Bildredaktion: Christine Nagel
Lektorat: Susanne Kühn
Projektkoordination Verlag: Imke Wartenberg
Reihenlayout: Angelika Bardou, Berlin
Covergestaltung, Satz und Bildbearbeitung: Rüdiger Kern, Berlin
Druck und Bindung: Beltz Grafische Betriebe GmbH, Bad Langensalza

Verlag:
Deutscher Kunstverlag GmbH Berlin München
Lützowstraße 33
10785 Berlin
www.deutscherkunstverlag.de
Ein Unternehmen der Walter de Gruyter GmbH Berlin Boston
www.degruyter.com

Die Deutsche Nationalbibliothek verzeichnet diese Publikation in der Deutschen Nationalbibliografie; detaillierte bibliografische Daten sind im Internet über http://dnb.dnb.de abrufbar.

© 2023 Deutscher Kunstverlag GmbH Berlin München

ISBN 978-3-422-80095-3